Und in der Ferne Schnee

Johannes Beyerle

Und in der Ferne Ferne Schnee

Zeichenroman

Deutscher
Kunstverlag

Gibt es, vergleichbar mit dem absoluten Gehör den absoluten Blick? Gibt es eine bildnerische Intelligenz, ein über alle Maßen ausgeprägtes Empfinden für Farbigkeit, Linie und Form? – Fragen, die sich der Zeichner stellt. Reduziert auf Bleistift und Papier spürt er mit diesem Blick einer Bilderwelt nach, die sein Leben durchdringt: in erinnerten, imaginierten sowie direkt und unmittelbar wahrgenommenen Szenen. Es entstehen Zeichnungen, die wie Gedichte sind.

Schriftliche Notizen, Gedankenfragmente bilden den Ausgangspunkt. Oft steht zuerst ein Satz auf einem leeren Blatt, dann ein zweiter, ein dritter. Sie werden durchgestrichen, in dieser Geste hat bereits das Zeichnen begonnen. Aus dem Gekritzel entwickeln sich ein Schatten, ein nächtlicher Streifen Wald, ein trübes Rinnsal. Man mag ein Moor erkennen, ein karges Steinfeld, hie und da Gestrüpp oder weite Ebenen. Manchmal schälen sich menschliche Körper aus den Schwärzen heraus, werden greifbar, geben sich zu erkennen: ein liegender Christus, die an antike Darstellungen angelehnte Zeichnung einer Aphrodite oder einer rasenden Mänade. Aber auch fremde Physiognomien treten hervor, mal schemenhaft, mal konkret: eine Totenmaske, eine sterbende Greisin, namenlose Kinder.

Es drängt den Zeichner zu beschreiben, was er sieht, was er zeichnet, wie er zeichnet. Welche Abhängigkeiten bestehen zum Ort des Zeichnens? Wie draußen bei Nacht zeichnen, wie an einem Sterbebett, wie im Angesicht eines Sonnenuntergangs?

Unlesbare Mikrogramme mäandern in stetem Fluss über oder unter den Spuren von Blei und Grafit. Der Zeichner schreibt, versucht so noch weiter vorzudringen. Dabei lotet er die Grenzen des zeichnerisch Darstellbaren aus und findet zu einer neuen Ausdrucksweise. Das eine schließt das andere nicht aus, Zeichnen und Schreiben greifen ineinander, befruchten sich gegenseitig. Dünne Sätze und Abschnitte werden auf dem Blatt zu formgebender Struktur, zu einem unverzichtbaren Element der Bildkomposition.

Aus dieser stetigen Durchdringung von Zeichnung und Schrift hat sich über die Jahre eine eigene Art der künstlerischen Spuren-

suche manifestiert. Am Ende steht ein Zeichenroman, eine Welt, in der es nichts weiter braucht als ein waches Auge, einen Stift und ein leeres, weißes Blatt.

8 **ZEICHENNACHT**

Rauer Schleifton, die Suchbewegung der stumpfen Mine hinterlässt auf dem Weiß des Papiers eine schwarz gezackte Spur, sie wird breiter, heller, fällt ab nach rechts und füllt in ihrem Grau ein ganzes Tal. Gestaffelter Raum, Tiefenwirkung, Weite, die schon wieder verloren geht im neu angesetzten Strich, denn er ist zu schnell, zu hart und damit zu vordergründig. Schön wäre ein Verweilen im Detail, aber die unwiderstehliche Grobheit des Grafits lässt das nicht zu. Sie bestimmt, was geschieht: Schraffierung, flächige Schwärzen, die den Waldsaum mit dem Himmel verbinden, das Gesehene wird angezweifelt, wird übertüncht, gelöscht.

Es bleiben Risse im Schwarz, Lücken, kleine weiße Spalten, dort beginne ich noch einmal, setzte an mit neuem Stift, will wiederfinden, was war.

Abendliches Gelb. Die kalte Luft riecht nach nichts. Auf einer Kuppe hohe Weißtannen, wetterzerrissen. Der Waldboden hier, bei den kleinen, in den Hang gegrabenen Ebenen, ist schwarz verfärbt, hat das langsame Schwelen der Kohlenmeiler tief in sich aufgesogen. Ich schreibe mit dem Gekröse, das unterm Laub zu finden ist, auf die säulenartigen Stämme der Rotbuchen. Widerstandsloses Gleiten übers helle Grau der Rinde. Nach wenigen Worten reiben meine Fingerkuppen auf Holz, ich kühle meine Hand in altem Schnee. Sobald es regnet, wird sich das Geschriebene auflösen und wie immer in dunklen Schlieren am Stamm hinabrinnen.

Eine der größten Ebenen findet sich gleich unterhalb der neu asphaltierten Talstraße. Seit Wochen bin ich nicht mehr hier gewesen. Bald wird es Nacht. Das weiße Licht meiner Stirnlampe hebt einzelne Bäume überdeutlich hervor, ihre Borke ist von dunkel umrandeten Flecken übersät. Kleinste Unebenheiten werfen lange Schatten. Ich suche nach Buchstaben, Wörtern, gar einem ganzen Satz. Jetzt, auf Augenhöhe, die erste seidenschwarze Sequenz, ein kleiner Abschnitt lässt sich entziffern.

... er war mutiger als die anderen, hatte doch an meiner Hand gerochen. Sein Kopf ganz nah. Ich will ihn berühren, streicheln, spüre vor lauter Erregung nicht einmal den scharfen Biss ...

Ich knipse das Licht aus, stehe abrupt in schonungslosem Schwarz und beginne zu laufen. Glitschiger Boden, er hellt auf, kommt auf mich zu, graues Gewirr, Glanzpunkte im Laub. Weiterlaufen, frei sein von Ideen, die Böschung nicht steil genug, um zu stürzen, nur ein wunschloser Sog, ein Zwang, der hinführt zu einem inneren Bild. Es wird zurückgewiesen, verdrängt, aber im Zeichnen entsteht es mir neu und ist doch das gleiche, nur älter jetzt, aber unverbraucht. Nach oben schauen, ins Geäst, dort nur eine leichte Bewegung. Atempause. Am Horizont nichts als das Zittern goldgepunkteter Lichterketten, die Landebahn des Flughafens. In meiner Vorstellung so weit und fern wie oben die Sterne.

Vorbeiziehende Landschaft. Ich zeichne im Zug, nichts als vage horizontale Andeutungen entstehen. Kaum Wälder, kaum Erhebungen, manchmal ein Weg. Mein Papier ist überall eingeknickt und abgewetzt. Mit dem Schreiben und Zeichnen überbrücke ich die Zeit, Sätze mäandern unter Linien und Schraffur.

Unruhe und freudige Geschäftigkeit machen sich breit, bald wird der Zug im Bahnhof einfahren. Noch einmal setze ich an, schreibe in die Felder, in die Reihen von Gebüsch. Beim Aussteigen, der ersten Berührung mit dem harten Boden, spüre ich, wie steif meine Glieder sind, wie taub meine Füße. Hinter der mächtigen Glasfront ziehen Wolkenfelder, sie fransen aus, gehen nahtlos ineinander über. Es könnte schneien. Meine Gruppe setzt sich in Bewegung, durchwandert das Bahnhofsareal. Wir werden aus vollbeheizten Durchgangshallen hinaus in einen eisigen Märzwind gedrängt und überqueren im Gänsemarsch einen Steg aus Brettern und Sperrholzplatten. Der helle, zu Bergen aufgeworfene Sand einer Baustelle verdeckt die unteren Stockwerke ganzer Häuserreihen. Stahlröhren winden sich über das Gelände, durchdringen den Kieselgrund, um nach wenigen Metern wieder in langen Kurven den Himmel zu durchkreuzen. Weit weg die neobarocke Fassade eines Doms, über der grünoxidierten Kuppel ein goldener Glanz.

Eine Treppe führt hinab zur ersten U-Bahnstation, warme Luft strömt mir entgegen. Es ist sehr schwierig, unbemerkt zu zeichnen

oder zu schreiben. Ein kleines dünnes Brett dient mir als Unterlage. Unser Zug ist eingefahren, schubweise zwängen wir uns in die Waggons, bis die Klapptüren nach schrillem Quäken mit einem Schlag wieder zufallen. Ich finde gerade noch einen Sitzplatz, starre ohne Erwartung aus dem Fenster. Im Spiegel der Scheibe schälen sich blasse Farben und Konturen heraus, mein von Schal und aufgestelltem Kragen umschlungenes Gesicht, dahinter teils schwankende Körper. Nach der vierten Station reißt alles ab, weicht schlagartig einem blendendem Weiß. Es bleibt für einen kurzen Schmerzmoment auf der Netzhaut haften, dann tritt die Stadt in ihrer unermesslichen Weite hervor, karg und schroff wie ein Felsenmeer. Ein älterer Herr sitzt mir gegenüber, starrt auf mein Blatt und folgt mit trüben Augen dem Lauf meiner Schrift.

Auf dem Weg zum Hotel trottet ein Hund zielgerichtet zwischen den Passanten hindurch. Zerzauste Strähnen in gebrannten Ockertönen hängen von seinem Brustkorb herab. Vor dem Hotel ein Zierbaum, im Lehm seiner quadratisch gerahmten Einfassung Abdrücke von Pfoten verschiedenster Größen.

Der Tisch im Hotelzimmer ist so klein, dass nur vier ausgelegte Blätter darauf Platz finden. Mein Zimmergenosse hat sich in Schuhen aufs Bett gelegt und ist eingeschlafen, entspannt baumelt sein rechter Arm von der Matratze herab. Ich versuche, den Landschaften etwas hinzuzufügen, will sie erweitern mit spitz und flach aufgesetztem Stift. Es bilden sich gekörnte Anstiege, Täler in reflektierendem Anthrazit, verwischte Szenen durcheinander geratenen Gestrüpps.

Wir besuchen täglich mehrere Museen und markante Plätze der Stadt. Referate werden gehalten. Abends sitzt man meist in Kneipen oder Bars zusammen und diskutiert, zieht bis spät in die Nacht durch die belebten Viertel. Für Notizen bleibt wenig Zeit.

Der Portier händigt mir die Schlüssel aus, schielt mit unverhohlener Neugier auf mein Papier. Niemand hält sich auf im Foyer, niemand sitzt an der Bar, laut hallt das Knarzen meiner Schritte durchs Treppenhaus. Umso leiser lässt sich die Tür öffnen, mit

kurzem Knacken fällt sie zurück ins Schloss. Ich hole meinen Schlafanzug unterm Kopfkissen hervor, streife ihn über meinen durchgefrorenen Körper und krieche unter die Decke. Die dritte Nacht. Von Müdigkeit keine Spur. Erstarrtes Jetzt, zementiert vom gleichmäßigen Atem meines Zimmergenossen. Seine Wangen, die Stirn werden vom fahlen Restlicht der Leuchtreklamen beschienen, in abgeschwächtem Grün fällt es durch die kleinen Fenster unseres Zimmers, seine spaltweit geöffneten Augen krank verfärbt.

Ziellos lasse ich mich in der uns zur Verfügung stehenden freien Zeit von der U-Bahn durch die Stadt chauffieren, steige nach Belieben ein und aus und gerate so bis in die öden Randgebiete. Eingeschwärzter Backstein überall, zertrümmerte Fenster, buntes Graffiti, viele Birken, kaum Gras oder Moos, nur Goldruten, Wege aus Sand.

Ein Fuchs überquert den Bahnsteig, schnüffelt neugierig an einer aufgeplatzten Mülltüte und untersucht die Sitzflächen der Gitterstühle. Er setzt eine Markierung, hebt den Kopf und blickt manchem Passanten, wie auch mir, direkt ins Gesicht. In seinen Augen keine Furcht, unbekümmert widmet er sich einem Klecks und leckt ihn auf. Jetzt gleitet er lautlos hinunter zu den Gleisen, folgt ihrem geraden Lauf und prescht nach wenigen Metern mit drei vier Sätzen die Böschung hinauf. Ich wende meinen Blick nicht von dieser Stelle, etwas von der urplötzlichen Hast des Fuchses scheint zurückgeblieben, hält sich wie ein langsam ausklingender Ton über dem immergrünen Bordbewuchs.

Mein Zug Richtung Stadtmitte rollt ein. Nach kurzem Überlegen wechsle ich den Bahnsteig, warte auf den Zug, der in entgegengesetzter Richtung weiterfährt. Vor mir rollt, vom Schachtwind bewegt, ein angebissener Pappbecher über den Asphalt. An der Stahlwand des Kiosks perlen Tropfen von Urin.

Kaum jemand sitzt noch im Abteil, zwei Stationen bis zum Ende der Strecke. Es ist spät, die Stimme der Ansagen klingt nur für mich. – *Bitte rechts in Fahrtrichtung aussteigen.*

In neuer frischer Luft. Eine Kreiseltreppe führt mich auf eine nur spärlich beleuchtete Brücke. Unter mir schlurft der Lokführer zu einem Getränkeautomaten und wirft Geld ein. Ein kurzes Rumpeln ertönt. Er nimmt die Flasche heraus und dreht an dem Verschluss, das Zischen bleibt aus. Keine Kohlensäure.

Villenartige Häuser, in deren Vorgärten Kiefern oder Eichen, ihre Stämme werden erhellt vom bläulichem Flackern, das aus den Zimmern tritt. Unter dem Baldachin weit überhängender Äste folge ich einer Straße ohne Mittelstreifen, in ihrer Glätte, ihrem Schimmer gleicht sie einem still fließenden Kanal, der die Viertel durchkreuzt. Ich lasse mich treiben, ohne Eile, ohne Anstrengung, kein anschwellendes Motorengeräusch oder sonstiger Verkehrslärm wirft mich zurück auf den Asphalt.

Die Häuserzeilen brechen ab. Ein großes Schild am Rande eines offenen Geländes verweist auf Spazierwege und Wanderrouten. Schmal und hell, wie mit Kreidestaub bestreut, schlängelt sich ein Pfad in verspielten Kurven voran. Ich folge ihm, komme nur unsicher tastend voran, denn hier ist nichts mehr von Kunstlicht beschienen, mein Sehfeld von dunklen Wällen begrenzt. Niedergebeugt lege ich meine Hand auf das flache Gras, spüre die Nässe von erstem Tau. Schwache Luftströme reißen Lücken in die Wolkendecke, ein konturloser Streifen Wald kommt zum Vorschein. Ich versuche zu zeichnen, schaue kaum aufs Blatt, schließe die Augen: In der Verdopplung des Dunkels das Schleifgeräusch meines Stifts, es wird leiser, verliert an Heftigkeit. Mein Zeichnen ist kein Zeichnen mehr, ich schreibe, schreibe ins Schwarz.

Ein tiefer Graben, stillstehendes Wasser, nicht das leiseste Plätschern ist zu hören. Ich friere, beginne zu laufen, verlasse den Pfad. Aus abgesägten Stümpfen schießen pfeilgerade Triebe, sie sind biegsam und zäh, lassen sich kaum brechen. Dort, wo die Krone einer umgestürzten Erle den Boden leicht berührt, wäre vielleicht schon erstes Grün. Ich überspringe eine Leitplanke, stehe wieder auf Asphalt. Schnelles Vorwärtskommen im Freiraum der geraden Spur. Fluchtpunkt. Die schwarz gestrichelte Wirrnis jenseits der Planken zieht an mir vorbei. Etwas lockt von rechts, ein Duft,

ein schwacher, aus dem Einheitsgrau hervorstechender Farbton, irgendeine Beschaffenheit.

Trockenes Farn, unter mir lösen sich Steine, landen geräuschvoll in einem See. Die steilen Ufer sind mit mannshohem Gestrüpp und seildicken Brombeerranken bewachsen. Ich zwänge mich hindurch, als gäbe es ein Ziel. Ständig bricht die Mine meines Stifts.

Die alles vereinnahmende Dunkelheit wirkt besänftigend, sie verbirgt und enthüllt, sie ist so unvollkommen wie Qualm oder Dunst. – *Bewahre mich vor dem Zeichnen!* – könnte es da klingen, *bewahre mich vor dem Versuch, das Unwirkliche mit Strichen zu kaschieren.* Nichts Blindes ist in der Nacht, ihr Dunkel die stete Streuung kleinster Sequenzen von Licht, ein verzerrtes, urtrauriges Lied.

Ich lege drei Papiere auf den Boden, nichts als hellgraue Flecken ohne Kontur, nur langsam finden sie ihre rechteckige Form. Das Gezeichnete stumpf wie Wolle oder Filz. Ein Windstoß fächert die Blätter auf, ich lehne mich darüber, erspüre die Rillen der Zeichenspur.

Die Landschaft ist ruhiger geworden, unter mir nichts als Moos und verkümmertes Heidelbeergesträuch. In stetigem Wechsel folgen dichte Schonungen und kleinere, von schmalen Entwässerungsgräben durchzogene Sumpfgebiete. Für kurze Zeit wird eine Suhle vom Mond beschienen, gekerbte Hufabdrücke stechen hervor, überziehen in getüpfeltem Chaos den Schlamm. Dann, im fahlen Licht, die Würfelform eines aufmontierten Lecksteins. Ich gehe darauf zu, berühre aus reiner Neugierde mit meiner Zungenspitze die salzig raue Oberfläche. Über allem der scharfe Geruch nach gebeiztem Mais. Fütterungsplatz, dahinter tiefes Geäst, gebückt zwänge ich mich hindurch, falle auf die Schulter, krieche weiter, robbe auf allen Vieren. Ein gutes Gefühl, die Augen fast geschlossen, in Gedanken zeichnend. Durchstreichen, Radieren, Zerreißen. Ein leises Stöhnen bei geschlossenem Mund, etwas fällt von mir ab, verliert sich im Unterholz, kommt nicht mehr zurück. Schrammen auf der Stirn.

Lederne Hornhaut, so dass du laufen kannst, – schnell.

Ich streife den abgezogenen Balg eines Tieres, meine Hand versinkt in weicher, gallertartige Substanz. Mild erdiger Duft steigt mir in die Nase, da weiß ich, es ist ein aus wellig krausen Elementen zusammengesetzter Pilz. Liegen bleiben, in der Stille das Pochen meines Herzschlags, der Wald, nichts als eingedicktes Schwarz. Mein Gesicht sinkt zur Seite, als läge da ein Kissen.

Ein kleiner Stein drückt mir auf die Wange, ein Stück Rinde, oder vielleicht die verhärteten Reste einer Tierlosung. Es gäbe Tausende von Möglichkeiten. Im endlosen Spielraum dieser Vorstellung dringe ich durch den Humus und das verwitterte Sediment. Versteinerte Wälder. Kein Windstoß, kein Klickern von Geröll, kein Tropfen von Wasser, nichts von alldem ist zu hören, nur ein einziges tief rotierendes Brummen.

Jemand hatte etwas von einem *Grundton der Erde* erzählt, nicht wirklich messbar soll er sein, aber einige wenige Menschen wären dazu befähigt, ihn wahrzunehmen.

Vorgestern: Der Tisch, an dem wir sitzen, ist klein und rund, das Gespräch gerät schon bald ins Stocken. Schlicht in die Decke eingefügte Lampen erhellen den Raum, schwächen den längeren Schattenwurf des Tageslichts. Unter das Gemurmel der Gäste mischt sich das einschläfernde Dröhnen und Brodeln der Kaffeemaschinen. Ich esse Apfelkuchen und trinke Pfefferminztee. Das Restaurant ist durch einen gläsernen Mittelgang direkt mit einem Museum verbunden. Man rückt sich im Stuhl zurecht, rührt stumm seinen Löffel, schiebt mit der Gabel die Krümel hin und her.

Gibt es, vergleichbar mit dem absoluten Gehör, den absoluten Blick? Gibt es eine bildnerische Intelligenz, ein über alle Maßen ausgeprägtes Empfinden für Farbe, Linie und Form? Der Begriff Synästhesie fällt in die Runde, wird grob definiert als Kopplung zweier oder mehrerer voneinander physisch getrennter Wahrnehmungsformen. Eine Stimme liest vor: *Die Farbe ist die Taste, das Auge der Hammer, die Seele das Klavier mit vielen Saiten.* Ich schweige. Alle schweigen, vielleicht weil wir zu müde sind, zu erschöpft vom steten Fluss der Information.

Am Himmel verunreinigtes Orange, das ferne Licht der Stadt strahlt nach oben und mischt sich ins Grau der Wolken. Kann ich das, was ich soeben schreibe, jemals lesen? Wenn ja, dann vielleicht nur, weil ich mich an diesen Moment erinnere!

Morgendunst. Vor mir ebene Grasflächen mit inselartigen Baumgruppen, vereinzelte Streifen Schilf, Einzäunungen, hohe, schwere Gatter, Maschendraht. Paare von weißen Lichtkegeln bewegen sich fort, dazwischen ein rotes Aufblinken. Mein Stift erwartungsvoll über dem Papier. Etwas ist aufgehoben, kaum ein Gedanke an die zehrende Nacht. Vorgefühl, irgendwo auf der Haut.

Ein Fuchs! Lautlos federt er im Zickzack übers tote Gras. Es ist eine Fähe, schmal, fein das Gesicht. Ich rufe ihr zu, schnalze mit der Zunge, sie schenkt mir eine kurze Zuwendung des Kopfes. Fernes Empfinden. Kristallin. In ihren Augen der Schrecken, die Angst, sie macht kehrt und entschlüpft ins unüberschaubare Gezänk der Sträucher.

Wieder Wald, undefinierbare Gebäudereste darin. Von Eisenstangen durchbohrter Beton, unterm Blätterteppich hervorschimmernde Fliesen. Reste einer Feuerstelle, die Erde ringsum ist plattgetreten, von Zigarettenstummeln übersät. Nach unten führende Stufen verlieren sich im Schutt der halb eingestürzten Decke eines Bunkers. Holzrauch in der Luft, auch hier ein schwaches Glimmen. Bierdosen, zerbrochenes Glas, aufgeweichte Filzdecken. Es lässt sich kaum atmen in der teergetünchten Verengung des Raums, als träte aus den Poren des Anstrichs eine ätzende Substanz. Der Sand ist hell und trocken, rieselt durch meine Hand.

Wo bist du? fragt Ibrahim seinen Begleiter und tastet sich weiter vor in der unübersichtlichen Häuserschlucht. *Woran denkst du? Ich weiß nie, woran du denkst. Denke!*

Ich höre die Sätze wieder, als hätten sie überdauert, hier, inmitten der verlassenen Backsteinruinen:

Komm unter den Schatten des roten Steins, ...
Ich zeige dir die Angst in einer Handvoll Staub.

Mein Durchstreichen wird zu einem Schraffieren, das Schraffieren zu einem Verlust von Helligkeit, kein letzter, wie auch immer gearteter Versuch der Rückgewinnung ist möglich. Die Blätter haben ihre Gültigkeit verloren, ich zerreiße sie, trete die Schnipsel in die Erde.

Unter einer Wurzel verbirgt sich das verlassene Nest eines Zaunkönigs, die kugelige Form hat den Winter unbeschadet überstanden. Vorsichtig löse ich es aus seinem Versteck und halte das kleine Einflugloch ins Sonnenlicht. Winzige Federn und dürres Gras sind miteinander verflochten, umspinnen das Skelett eines Kükens. Es hätte Platz auf dem Fingernagel meines Daumens. Beim Versuch, die Knochen aus ihrer Verstrickung zu befreien, zerfallen sie in feinste Splitter. Ich nehme dies als Zeichen und kehre zurück.

Später Abend. Schnurgerader Weg, Schlaglöcher und Unebenheiten sind mit gebrochenen Ziegeln gefüllt, weitere Wege kreuzen im rechten Winkel. Noch immer Wald, dicht, das Ende jäh, wie bei einem Tunnel: Klar, fraglos, menschengewollt. Am Himmel wieder das schmutzige Orange, es sackt auf mich herab, versieht die Felder, die Äcker, das ganze Land mit falscher Helligkeit. Wolken, wie Bauschen vollgesogenen Lichts, Paradoxon in der Nacht: Es wäre dunkler ohne sie.

Privatweg – Kein Durchgang. Unschlüssig umkreise ich dünnbesiedeltes Gelände, schließlich ein Dorf, die Häuser meist von dichten Hecken umgrenzt. Gegenüber der einzigen Gaststätte eine Bushaltestelle, ich lese den Fahrplan, Linie 74, 20.33 Uhr, noch eine letzte Anschlussmöglichkeit besteht.

Der Bus fährt schwungvoll in die kleine Bucht, bedrohlich knapp schiebt sich die Motorhaube über den Bordstein. In meinem Ohr ein Vorgeräusch, das Reiben von Blech auf Stein. Aber da ist nichts, nur das Aufklappen der Tür.

Ich steige ein, löse eine Fahrkarte und lasse mich in einen der weich gepolsterten Sitze fallen. Die Wärme und das Geheul des Motors machen mich schläfrig. Im Schoß Papier und Stifte, zeichnen aus Gewohnheit: Kauernde Figuren, Körper, die Sätze

umschließen, sie werden größer, tanzen, sacken wieder in sich zusammen. Ich beginne zu radieren, radiere so lange, bis die lautsprecherverzerrte Stimme des Fahrers verrät: S-Bahnhof. Endstation.

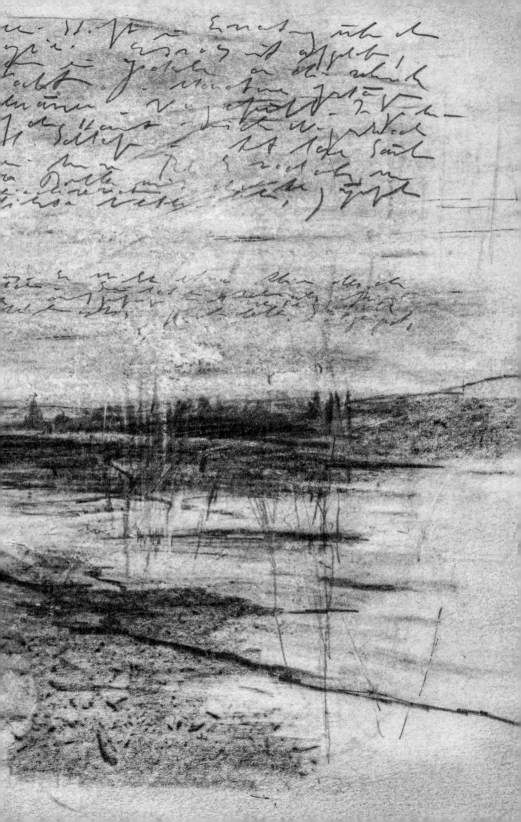

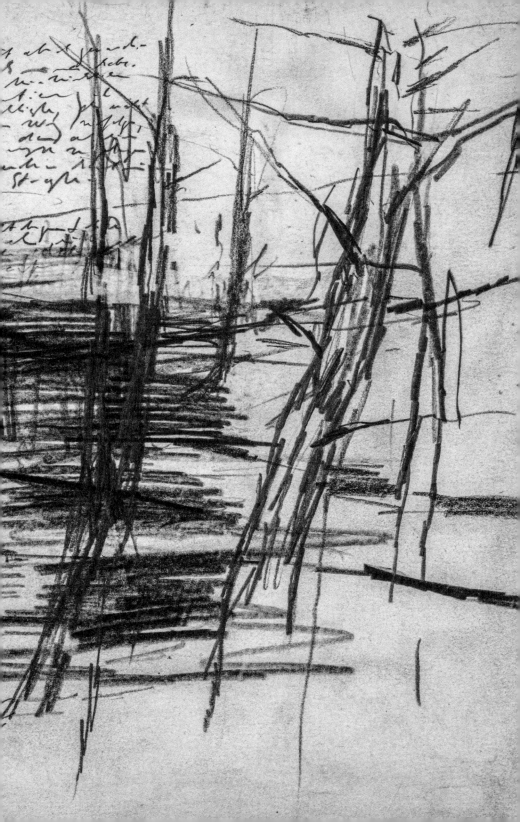

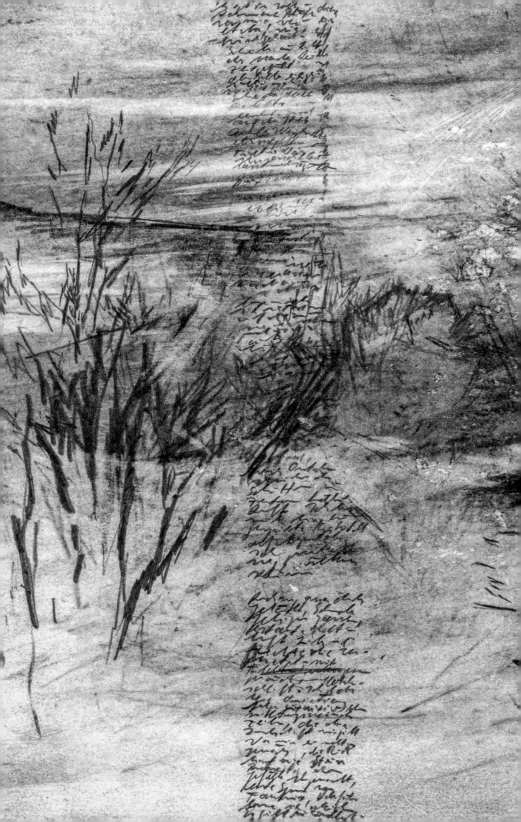

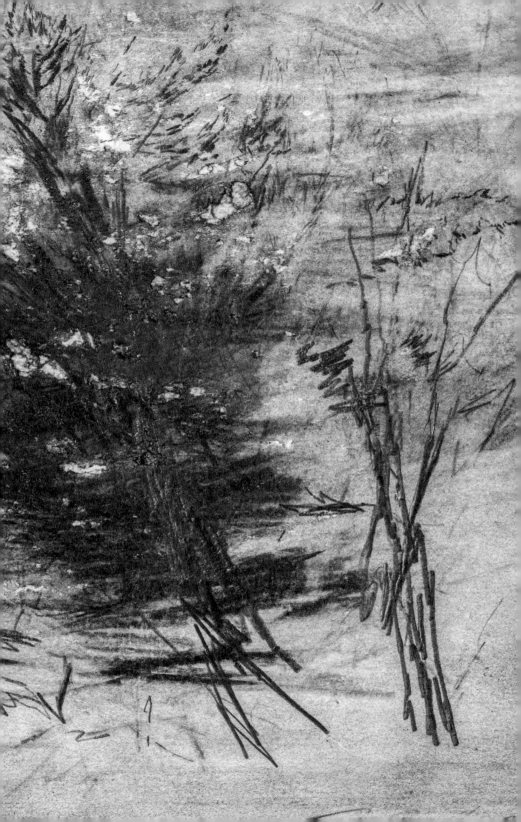

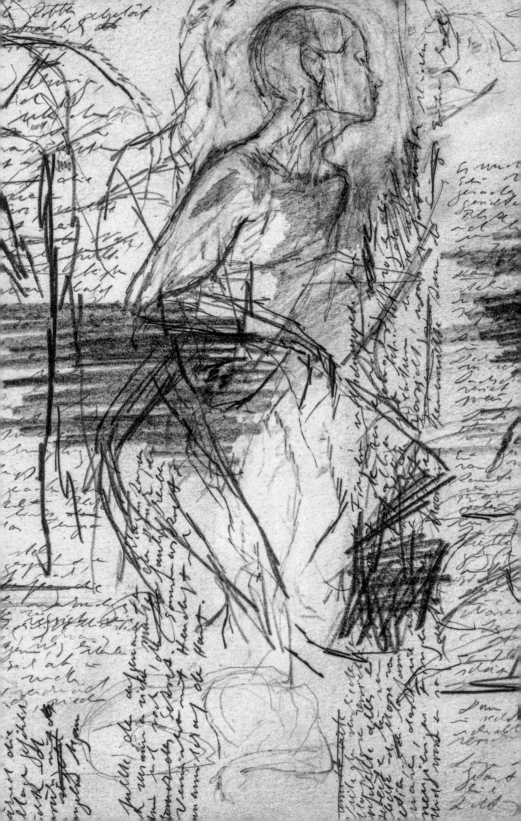

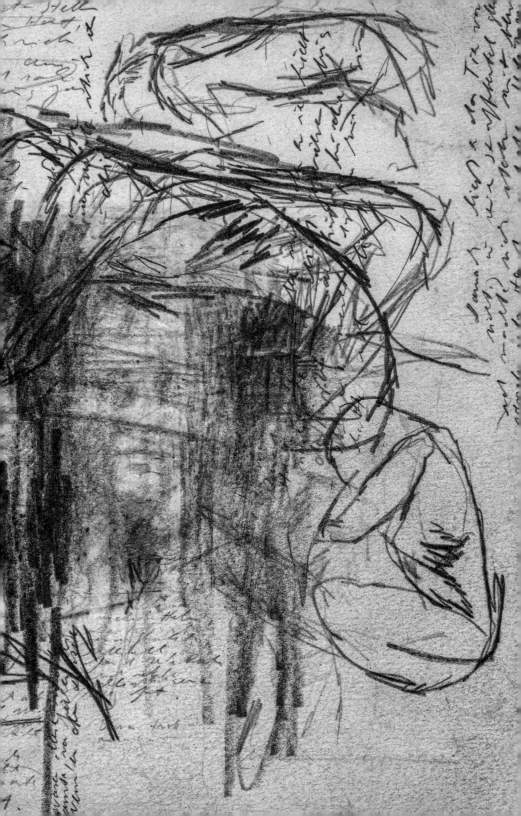

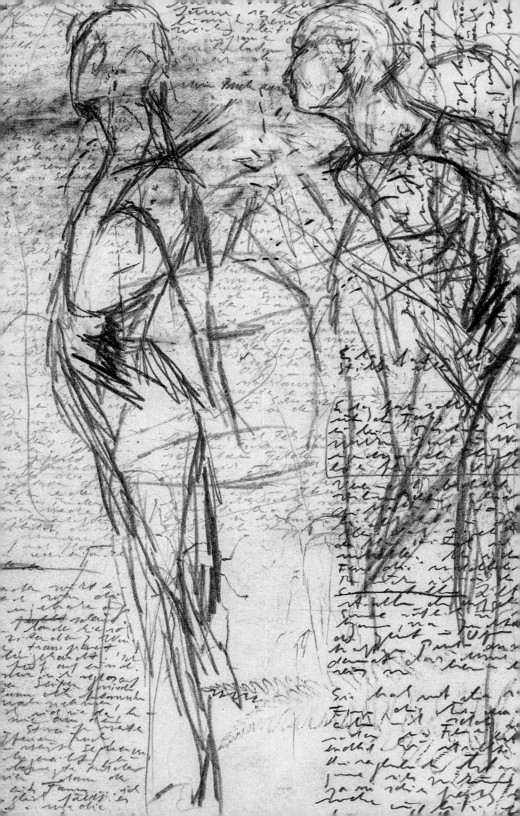

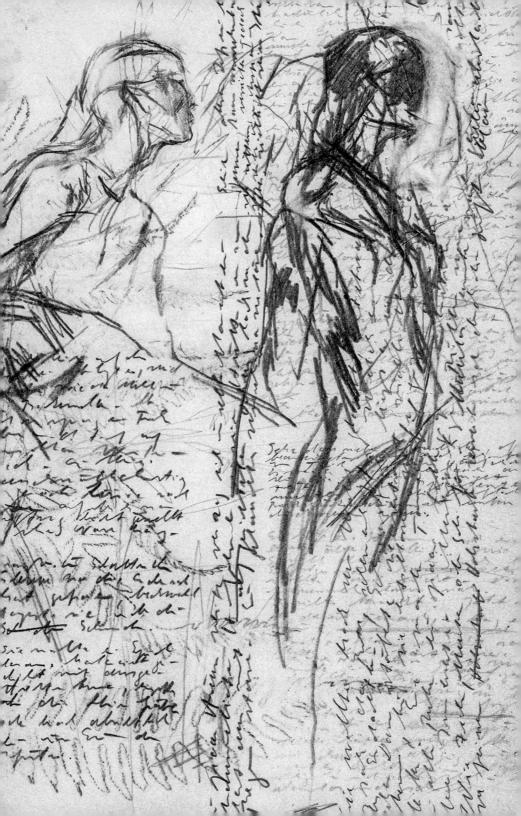

32 **ELSA**

Am Wegrand algendurchzogene Pfützen. Ich tauche ein großes Einmachglas hinein, es füllt sich mit klarem Wasser, zwei fingergroße Bergmolche werden von dem kleinen Sog mit hineingeschwemmt. Ich halte das Glas ins grelle Gegenlicht der Sonne. Aufgeregt schwimmen die Molche darin umher, winden sich um die eingeflossenen Grashalme und zeigen mir dabei ihre zinnoberrote Bauchunterseite. Ihre gepunkteten Flanken sind wie ihre Augen metallisch umsäumt, ein beinah diamantenes Aufblitzen der nur wenige Wochen währenden Wassertracht. Ich führe das kalte Glas an meine Wange, ganz nah gleiten sie jetzt an mir vorbei, verzerrt und aufgebläht, wie riesige Flugechsen. Für den Moment das Bild einer eigenen, erinnerungslosen Welt.

Ich schütte den Inhalt des Glases zurück, trübes Aufwirbeln von Schlamm, die Molche graben sich ein.

Es beginnt zu regnen, mein Papier weicht auf. Kein Gehör für den Donner, kein Gefühl für die Nässe, kein Gespür für den Sturm. Noch eine Stunde Zeit. Als wäre ich nicht hier. Als wäre ich schon dort.

Wenn jemand im Sterben liegt, bewege ich mich in dem Zimmer so leise wie möglich. Eine geheime, verletzbare Stimmung setzt sich fest. Mit Kugelschreiber entstehen schnelle und risikofreudige Skizzen. Entweder benutze ich die quadratischen bunten Notizzettel aus dem Büro oder die Rückseite meiner Lohnabrechnung. Dann beginne ich damit, die Patienten zu waschen und zu lagern. Obwohl es Vorschrift ist, ziehe ich selten Handschuhe an.

Elsa bekommt mit, wenn ich sie zeichne. Vielleicht kann sie das leichte Kratzen über der aufgerauten Oberfläche meines Papiers hören oder spürt meinen auf sie gerichteten Blick. Ich sitze außerhalb meiner Dienstzeit an ihrem Bett und habe gutes Papier mitgebracht, außerdem Bleistifte in mehreren Stärken.

Elsa versiegt. Noch sind keine der typischen Verfärbungen an Zehen- oder Fingerspitzen zu erkennen. Ihre Haut ist makellos glatt und glänzend geblieben. Fleißig schmiere ich sie ein mit duftender Feuchtigkeitscreme.

Mein Schriftbild gerät klein, die blockartigen Absätze wirken wie aneinandergereihte Körper. Ich sitze in Elsas weichem Sessel, dem einzigen Möbelstück, das sie aus ihrer alten Wohnung mit hierher gebracht hat. Der Raum wird von der rotbeschirmten Nachttischlampe in warmes Licht getaucht. In ihrem leichten Wackelkontakt das Stocken von Zeit. Ich schaue Elsa an, tue nichts anderes.

Ihr Gesicht verliert das Individuelle, ein übliches Spiel: Angleichung der Sterbenden. Und doch ist dabei ein eigener, unverschleierter Ort entstanden. Dort möchte ich hinschauen, und im Zuge dieses abgemilderten Schauens, das doch eher einem Hineindenken entspricht, begegnet mir ein Mädchen. Eine klar umrissene Gestalt, erwachsen aus dem Ineinandergreifen von Zerstreutheit, Verschwiegenheit und auch Geschwätzigkeit. Es gibt brauchbare und weniger brauchbare Erinnerung. Ich entscheide.

Wir beide, einst am Nachttisch: Ich frage nach ihrer Kindheit, aber Elsa ist unkonzentriert, schweift ab und beruft sich allzu vorschnell auf ihre Vergesslichkeit. Mein penetrantes Bohren und Nachfragen wird mit desinteressiertem Abwinken quittiert: *Lassen wir das!* Im Laufe der Zeit aber lerne ich, wie es mit ein wenig Bedachtsamkeit möglich ist, ihren Erzählfluss wieder anzuregen und sogar in eine bestimmte Richtung zu leiten.

In Zeiten knapper Ressourcen seien sie, die Stadtkinder, aufs Land geschickt worden, um das Jungvieh auf den Bergweiden zu hüten. *Ein Esser weniger zuhause, für die Bauern billige Arbeitskraft!* Die kleine Elsa sieht blühende Wiesen im Schnee versinken, spürt den waagrecht einfallenden Graupel wie Nadelstiche auf der Haut. Sie steht barfuß in frischen, wärmenden Kuhfladen, und wenn der Eiswind zu stark von Norden her über die Weidfelder bläst, finden sie und die anderen Kinder letzte Deckung und Schutz in riesigen ausgehöhlten Bäumen. Monströse Gebilde, die Namen haben: Luzifer, Breitkopf, die alte Marie. Elsa kratzt morsches Holz von den Innenwänden und manchmal mag es ihr gelingen, im Baum ein kleines knackendes Feuer zu entfachen.

Nach Absprache mit dem Hausarzt wurde entschieden, Elsa sterben zu lassen. Sie bekommt kein Essen, kein Trinken mehr, sämtliche Medikamente werden abgesetzt. Ein wenig den Gaumen und die Zunge befeuchten, Windeln wechseln, lagern, das ist alles.

Die ersten Atemaussetzer gab es heute Morgen, jetzt hebt sich ihr Brustkorb wieder ruhig und gleichmäßig. Ab und zu schaut eine Pflegerin vorbei und schmunzelt, weil ich jedes Mal meine Blätter zu verbergen suche. Gemeinsam behandeln wir Elsas offene Stelle am Steiß. Ich umgreife ihren Hüftknochen und die Schulter, ziehe sie langsam zu mir, sodass die Schwester das leicht verschmutzte Wundpflaster ablösen kann. Wir unterlegen ein Kissen, um Elsa zu stabilisieren. Mit zwei vorsichtig aufgelegten Fingern versuche ich, die spröde Haut ein wenig zu straffen, damit die Wunde mit konzentrierter Salzlösung ausgespült und ein hautfarbener Silikonverband darüber geklebt werden kann. Er ist an den Ecken leicht abgerundet, passt sich genau der Form des vorgewölbten Knochens an.

Ich porträtiere Elsa im Halbprofil. Sie liegt auf der mir zugewandten Seite. Kaum wahrnehmbar öffnet sich ein Auge. Ich knie hin, schaue in das feuchte, hastige Zucken.

Leise rauscht der kleine Heizkörper, draußen im Flur ist es still. Vorsichtig entferne ich das Keilkissen und lasse Elsa auf den Rücken sinken, notiere die Uhrzeit, setze mein Kürzel ins Protokoll. Die leichte Drehung hat eine krampfartige Verzerrung ihrer sonst vollkommen erschlafften Hände ausgelöst. Sie zeigt auf mich, will in meine Brusttasche greifen, ich umschließe ihre kalten, gespreizten Finger und führe den Arm zurück unter die Decke. Wie geronnen das Blassblau ihrer Augen.

Beim Zeichnen verlieren die Atemaussetzer alles Bedrohliche. Ich flechte sie ein, kurze Ruhepausen im Strich. Noch klarer, noch deutlicher jetzt der ihr eigene Körpergeruch, nicht mehr übertüncht vom Duft der Latschenkieferessenz. Zwischen Nase und Kinn ein lippenlos rundes Loch. Ich tausche den Stift gegen ein vollgesogenes Schaumstoffstäbchen, befeuchte die Mundhöhle

und löse zähe Borken von Gaumen und Zunge. Es wird stickig im Zimmer, ich kippe ein Fenster und zeichne weiter.

Ende März. Der Schnee ist geschmolzen, noch kein Laub, kein sprießendes Gras, die Landschaft liegt in vollkommener Blöße vor mir, verletzbar, wie frisch gehäutet. Schreiben im Licht des Mondes. Kein Zeitgefühl.

Oberhalb einer geradlinig in den Wald gehauenen Schneise treibt eine letzte, unberührte Insel auf der Stelle. Reinstes Weiß zwischen zerrupften Fichten. Die Unversehrtheit lässt mich zögern, meine Finger testen die Konsistenz, langsam setze ich einen Fuß auf die harsche Fläche. Sie trägt, leises Quietschen und Knirschen unter meinen Schritten, im Zentrum kühlere Luft. Ich lege mich hin, eingespickte Eiskristalle auf Augenhöhe. Ich puste sie weg. Silbernes Klirren.

Rückweg durch schmale felsige Gassen, gestaute Kaltluft. Links und rechts zerkratzte, mit Flechten überzogene Wände. Gletscherschliff, Zeichen, die die Landschaft mir gibt. Vor mir ein Schatten, ich denke an einen weiteren Felsen, skurril verformt, doch dann wird klar, es ist ein Gewächs. Uralt, die Rinde hart wie Stein. Rückseitig, dem Gefälle zugewandt, erste Spuren von Fäulnis, Holzfäden lassen sich abziehen. Es gibt ein Einschlupfloch, ich zwänge mich hindurch, ertaste mit ausgestreckten Armen die Innenwand. Trockenes Material lässt sich ablösen und zwischen den Fingern zerbröseln. Ich richte mich auf, greife über mir ins Leere, ins reinste Schwarz.

Elsas Körper lässt sich drehen ohne Gegenwehr. Bei jeder Lagerung sind ihre Windeln beschmutzt. Sie verdaut sich selbst. Aus einer kleinen Handtasche, die lange Zeit schon unberührt über der Stuhllehne hängt, hole ich ein kleines Parfümfläschchen heraus und besprühe das ganze Zimmer. Weicher Nieselregen fällt auf uns herab. Umnebelt vom Duft nach Moschus und Vanille, versuche ich zu zeichnen. Elsas Gesicht wird kleiner, Tag für Tag. Lang und schwarzgeschwungen die Wimpern. Ein schlafendes Kind.

Von Wasser umspülter Stein. Herabgefallener Apfel im Gras. Stillleben.

Ich betupfe ihre Stirn mit einem feuchten Lappen, reinige die Augenhöhlen und entwirre mit einem grob gezinkten Kamm ihre verfilzte Frisur. Sie kneift die Augen zusammen, spürt, wie es rupft und hakt. Ihr Kopf sinkt zurück ins frisch bezogene Kissen. Ich suche nach einem Ausdruck, einer Regung in ihrem Gesicht. Wie leicht müsste ein Hauch von Zufriedenheit zu erkennen sein, von Skepsis, Sorge oder Angst! Ich moduliere die Nasenflügel, das Jochbein, betone die Schatten um ihre eingesackten Augen. Eine Maske, die Züge unveränderbar, ich kenne sie, sie werden mir vertrauter Tag um Tag.

Wie aber mag es dir gehen?
Eine längst fällige Frage, und doch erübrigt sie sich von selbst. Ich stelle sie auf meinem Papier, setze sie als Schriftzug in eine Zeichnung. Tagtäglich könnte ich sie stellen. Vor mir Elsas Stirn, Fortsatz der Schädeldecke, glänzend, ledrig schön, wie von Hand geformt wölbt sie sich aus dem Kissen. Elsa hält still. Ich zeichne. Sie.
Wie aber mag es dir gehen?
Die Frage wie eine Bitte, wie das Einholen einer Lizenz zum Zeichnen. Ich zeichne darüber hinweg.

Der Weg beginnt gegenüber dem kleinen Berggasthof. Steil führt er hinauf, an seiner Hangseite sind hohe, engmaschige Stahlnetze im Boden verankert. Nach wenigen Metern öffnet sich eine kleine Grotte. Andächtig blickt eine kindergroße Heiligenfigur zur Decke, ihr hellblaues Gewand wirft gleichmäßige Falten, Moos und Algen kriechen daran empor. Um ihren Sockel Kerzen und Kunstblumensträuße. – *Herr, halte deine schützenden Hände über dieses Tal.*
Ich gehe weiter, verlasse den Weg und ziehe mich an dünnen Stämmen und Ästen über lockeren Waldschotter nach oben. Endlich auf freiem Feld. Überall Steinhaufen. Meist handliche Brocken, zusammengelesen und aufgetürmt. Lesestein. Ich setze

mich ins Gras, es ist trocken, noch flachgedrückt von letztem Schnee. Vor mir eine Talsohle, einzelne Bäume, regiemäßig platziert wie auf einer Bühne, dramatisch heben sie sich gegen den von Gewitterwolken durchzogenen Himmel ab. Alles verschmilzt zu einem einzigen Gegenüber, es hält mich auf Distanz, regungslos bleibe ich sitzen, weiß um die Flüchtigkeit dieses Moments. Stille, so durchdringend wahrnehmbar, dass sie aufhört, Stille zu sein. Mein Blick dorthin entspricht einer Verlagerung meines Gewichts, in ihm allein bewege ich mich fort.

Felsiger Vorsprung, um ihn herum von tauendem Eis zersprengte Splitter. Auch hier ein Baum, sich selbst umarmend, vollkommen hohl. Sein Inneres wie ein Schacht, eng, dunkel und voller Ruß. Ich ahme die Spuren der Flammen nach, übertrage sie mit fettem Strich auf mein Papier.

Die graue Hügelkette weißbetupft. Ausschnitthaft ließe sich eine Tundra weiterdenken, karg und unbewohnt, begrenzt von steil ins Meer abfallenden Klippen. Keine Wälder, nur spärliches Gestrüpp. Kältesteppe.

Ein Mornellregenpfeifer könnte über die Felder tippeln, der Vogel, den sie im Norden Lapplands Láhol nennen. Keiner weiß, was der Name bedeutet, keiner weiß, woher er kommt. So notiert es ein schwedischer Vogelkundler um das Jahr 1920 in seinem Bericht: *»Mein Freund, der Regenpfeifer«*.

Das auf dem Boden angelegte Nest ist kaum zu finden, verschmilzt mit dem Flechtenteppich des öden Hochlands. Doch der kleine brütende Vogel mit dem weißen Streifen über den Augen, der rostroten Brust und dem hellem, mit feinschwarzer Linie begrenztem Brustband, fällt auf, flüchtet nicht, beäugt neugierig den sich nähernden Menschen. Er lässt sich berühren, die Hand streicht leicht über sein Gefieder. In den folgenden Tagen wird der Vogel regelmäßig besucht und schließlich, nachdem jegliches Misstrauen gewichen ist, greift die Hand behutsam unter das Nest, auf dem er sitzt. Sie fährt nach oben, der Vogel bleibt, schwebt in die Höhe, das Gelege unter seinen Daunen. Langsam senkt sich die Hand auf den

Schoß des Menschen. Dort zeigt ihm die andere Hand einen Regenwurm, der Vogel neigt sein Köpfchen, beobachtet das Kringeln und Zappeln und schnappt zu. Er will mehr, blickt erwartungsvoll zwischen die Spalten der Fingerspitzen. Aber die Hand, auf der er sitzt, gleitet zurück, das Nest wird wieder im Heidekraut eingebettet. Der Mann erhebt sich, zieht ab, verlässt das Bergland nahe der finnischen Grenze, vielleicht wird er im nächsten Frühjahr wiederkommen. Láhol in seinem Nest blickt der Gestalt nach, bis sie zwischen den Gießbächen und Schneewehen verschwunden ist. Auf seinem langen Zug nach Nordafrika hält er manchmal Zwischenrast. Die waldlosen Hochebenen der Mittelgebirge mögen ihn an sein Zuhause, das Fjäll erinnern. Auch hier gebart sich der kleine Vogel vollkommen selbstsicher, flüchtet nicht vor Spaziergängern, lässt sie auf nahe Distanz heran. Mir ist er nie begegnet, was wäre das für ein Glück!

Mit beiden Händen ziehe ich mich mühelos an der knorpeligen Rinde nach oben und finde in einer moosgepolsterten Astgabel einen bequemen Sitzplatz. *Wer einen Elefanten berührt, berührt das Land,* sagen sie an der Elfenbeinküste. Ich klettere weiter, stoße auf einen muschelförmigen Auswuchs. Schwarzteefarbenes Wasser steht darin, ich nippe daran, es schmeckt nach nichts, wellig verzerrt spiegelt sich mein Gesicht.
Die vermeintlichen Gewitterwolken haben den Himmel vollständig verdunkelt. Das Grollen bleibt aus, Schneefall setzt ein, die Flocken kann ich kaum sehen, spüre nur, wie sie weich in mein Gesicht fallen und gleich darauf zerschmelzen.

Der große Aufenthaltsraum samt Mittelgang ist leer, die meisten Bewohner befinden sich auf ihren Zimmern. Elsa wird durch den Flur nach draußen gebracht. Die Eingangstür schließt sich. Durchs leicht marmorierte Glas kann ich sehen, wie der Sarg auf einer ausgeklappten Rollschiene in einen schwarzen Kombi geschoben wird.
Es ist kaum möglich, unbemerkt Notizen zu machen, immer sind da die Blicke der anderen. Nur auf der Toilette oder unten im

Keller findet sich Raum für einen ungestörten Moment. Ich bereite Kaffee zu, schlitze die Folie des eingeschweißten Kuchens auf und schneide gleichmäßige Stücke, die auf großen, blütenförmigen Glasschalen angerichtet werden. Kurz probiere ich von der zuckersüßen Sahnefüllung.

In einem dreißig Liter fassenden Topf kocht Wasser, der Dampf streicht wie zäher Nebel über die desinfizierten Arbeitsplatten. Ich brühe Schwarztee auf, stelle auf jeden Tisch ein Kännchen Milch.

Letzte Sonnenstrahlen dringen durch die Jalousie der großen Fensterfront. Sie fallen gebündelt in den Speisesaal, das weiße Porzellan der Gedecke erglüht, Brotkrümel, Reste von Käse, Tomate und Gurke stehen in klarstem Licht. Ich räume alles auf die Tabletts, rücke Stühle zurecht und öffne die Fenster.

42 **THOMAS**

Es ist Sonntagmorgen, die Zeit kurz nach dem Frühstück. Ich sitze auf der obersten Stufe der Kellertreppe und schaue durch eine breite Glastür in den Aufenthaltsraum. Wie immer um diese Zeit wird ein Gottesdienst gesendet. Die Stimme des ambitionierten Predigers ist deutlich zu hören, ein Kirchenchor erklingt. Virtuoses Orgelspiel. Das Betreuungspersonal verteilt kleine Zwischenmahlzeiten, diesmal Apfelschnitze und Bananenscheiben. Aus Bechern mit Schnabelaufsatz wird Tee angeboten. Einige Bewohner lassen ihren Kopf auf die Brust hängen, als wären sie zu Tode erschöpft.

Ich höre, wie jemand den Fahrstuhl benutzt. Thomas steigt aus und läuft in den Aufenthaltsraum, schiebt den Rollator weit vor sich her. Seine Schritte wirken gehetzt und eilig. Ich ducke mich, versuche im Schatten meines vorgebeugten Oberkörpers weiterzuschreiben.

Er strebt zur Mitte des Raums, tritt hinein in die andächtige Atmosphäre, schielt nach links und nach rechts, muss feststellen, dass kein Platz mehr frei ist. Nichts geschieht. Mit resigniertem Kopfschütteln wendet er sich ab und kehrt keuchend zum Fahrstuhl zurück. Ich krieche zwei Stufen weiter nach unten, möchte nicht entdeckt werden, höre, wie er flucht.

Thomas bewohnt ein Doppelzimmer. Ein Alteingesessener, um die neunzig, aber hellwach, liegt ihm ans Bett gefesselt schräg gegenüber. Ich trete ins Zimmer, Thomas schaut mich an, lächelt und zeigt mit einer Kopfbewegung auf sein Bett. So unauffällig wie möglich prüfe ich, ob die Matratze feucht ist, und setze mich hin.

An seiner Wand hängen Fotos. Umringt von Geschwistern oder Spielgefährten sehe ich ein Kind mit halb offenem Mund. Das könnte er sein. Darunter mir unbekannte Landschaften, weite Ebenen, ein Fluss. Jemand hat sie lieblos mit einem Reisnagel angesteckt. Und dann, im Glasrahmen, eine Kirche mit dreischiffiger Basilika. Ihr massiver Vierungsturm wird überragt von hohen entlaubten Linden.

Wir kommen ins Gespräch. Er bietet mir einen Keks an, fragt, wie lange ich hier schon arbeiten würde. Es sei wenig los in dieser

Anstalt, beklagt er sich, steht unvermittelt auf und schlurft raus auf den Flur, lässt mich allein mit dem Bettlägerigen im Zimmer zurück.

Noch einmal schaue ich auf die Fotos, rücke näher zur Wand. Ein paar sind leicht nach oben gewellt, als wären sie im Begriff sich zu schließen wie die Blüten von Mimosen.

Nach Feierabend spähe ich oben vom Waldrand zum Heim hinab. Der kastenartige Gebäudekomplex mit den hohen Fensterreihen ist innen noch immer hell erleuchtet, deutlich hebt sich die bunt gemusterte Garnitur der Sitzecken vom Grau des Linoleumbodens ab. Hinter den Scheiben eine kurze Bewegung, zwei Bewohner heben ihr Glas, stoßen an.

Jetzt löscht die Nachtschwester die grelle Deckenbeleuchtung, es bleibt der Hauch eines grünlichen Scheins. Ein Terrarium, überdimensioniert, am Rande der Stadt. Letzte Wolken am regengereinigten Himmel.

Sechs Uhr dreißig. Ich stehe vor dem Eingang, ziehe noch einmal ausgiebig die frische Morgenluft durch meine Nase.

Gekämmt und in frischer Montur sitzt Thomas auf seinem Bett. Zunächst leere ich den Urinbeutel seines Zimmergenossen und säubere den mit Ablagerungen verschmutzen Katheter. Thomas würdigt mich keines Blickes, rutscht auf seiner knarzenden Matratze zur Seite und streicht das Laken glatt. Ich setze mich neben ihn und blicke zu den Bildern. Jetzt dreht auch er sich um zur Wand. Wohlklingende Namen von Städten, Dörfern und Landstrichen sprudeln aus ihm hervor, nie habe ich von ihnen gehört. Da sei er groß geworden, zur Schule gegangen. Da hätten sie riesige Herden mit Büffeln gehabt.

Büffel, nicht Kühe, schwarze Büffel!

Es habe Krautsuppe gegeben, Maisbrot und Schweinebraten mit Pflaumen. Unruhig wabert er auf der Matratze, als wolle er gleich aufspringen, aber schon hält er inne, räuspert sich und beginnt leise zu singen.

Land des Segens, Land der Fülle und der Kraft.

Ich schreibe mit, versuche die Melodie herauszuhören, was schwerlich gelingt. Er wird lauter, dennoch verstehe ich nur bruchstückhaft, vermute hinter den Zeilen ein Volkslied.

... Nun ein Meer von Ährenwogen, dessen Ufer waldumzogen.

Er durchwühlt seinen Stoffbeutel, der am Rollator hängt, findet einen Keks und beißt hinein, zermalmt ihn geräuschvoll zu Brei. Blind tastet er weiter nach Essbarem, bis eine gedörrte Dattel zum Vorschein kommt. Auch sie wird in den Mund geschoben. Jetzt faltet er die Hände und lässt träge seine Schultern sinken, ist kurz davor, die Augen zu schließen.

Wir kennen uns nicht. Thomas und ich sind einander fremd. Es wird spürbar, in diesem Augenblick. Unser Zusammentreffen ist nicht mehr als ein Abkommen, ein Tauschgeschäft. Man bezahlt mich dafür.

Er spricht weiter, aber ich kann nichts verstehen, er nuschelt, spricht nicht zu mir, erwartet nicht, dass ich zuhöre. Seine Augenlider fallen zu, er schnäuzt in sein Taschentuch, hebt den Kopf, dann ein Satz, knapp und lose zusammengesetzt. Ich schreibe ihn auf.

Und irgendwann mussten wir gehen, kehrten nie wieder zurück.

Ich streiche durch, formuliere ihn um, aber was auch immer ich notiere, beim Lesen stellt sich die Wirkung nicht mehr ein.

Ich kenne solche Sätze, kenne das Versagen der Stimmen, kenne den Versuch, jegliche Regung dabei zurückzuhalten. Ich kenne das Ringen um Fassung, das Abschweifen und Abwinken. Es ist ein weicher Klang.

An der Wand die beiden gleich großen Kleiderschränke, ich blicke in den leeren Raum dazwischen, nichts als bedeutungsloses Tapetenweiß. Links und rechts zwei Tische mit je einem untergeschobenen Stuhl. Bunte Frühlingsgestecke aus Seide und Plastik.

Und irgendwann mussten wir gehen, kehrten nie wieder zurück.

Dieses Zimmer ist kein Ort für solch einen Satz.

Er sitzt nackt im Bad vor dem Spiegel, blickt gelangweilt ins aufschäumende Seifenwasser. Seine Haut auf dem Rücken ist übersät mit winzigen Pusteln. Sie jucken ihn. Am Schulterblatt sieht man einige vernarbte Schnittwunden, die Haut dort glänzt, fühlt sich weich an, unversehrt. Ich frage ihn nach seinem Geburtsort, frage, wie genau es dort ausgesehen hat. Die Fotos verraten nur wenig. Müde schaut er durch den Spiegel zurück, zeichnet mit der Hand ein paar Wellenlinien in die Luft. *Hügelig.*

Thomas' Zimmergenosse beobachtet still. Mit zähem Willen bewegt er sich in seiner eingeschränkten Welt. Kein Klagen, kein Wunsch. Stündlich öffnet er seine Nachttischschublade und kontrolliert deren Inhalt. Wenige Habseligkeiten, die ihm alles bedeuten: Zwei Hornbrillen, ein Schlüsselbund, ein Obstmesser und verschiedenfarbige Stofftaschentücher. Am wichtigsten die Notreserve im Seitenfach: zwei Kanten trockenes Brot. Nachts stapelt er Pralinen und Lutschtabletten zu kleinen Türmchen übereinander, zählt flüsternd ab, wieder und wieder.

Thomas empfindet die ungebrochene Lebensenergie seines Zimmergenossen als pure Unverschämtheit. Er kann nicht schlafen, fühlt sich seines Friedens beraubt. Mit einem Hausschuh in der Faust drischt er, wenn auch gehemmt, auf den Bettlägerigen ein. Der ignoriert das theatralische Gebaren, wendet souverän seinen Blick zur kahlen Wand und drückt den Alarmknopf.

Heute gewährt mir Thomas Einblick in eine Blechdose. Der Inhalt riecht nach Verbranntem. Wir sitzen nebeneinander auf dem Bett, er zieht verschieden große Fotografien mit leicht angekohltem Rand aus ihr hervor, reicht sie mir mit kurzen Kommentaren zur Ansicht. Familienportraits, Straßenzüge, eine schlossartige Burg. Die Landschaften sind meist verwackelt, schemenhaft, nur selten scharf. Seine Schwester ist zu sehen, stumm nickt er mit dem Kopf, streicht mit dem Fingernagel zärtlich über ihre Stirn. Fünfzehn sei sie da gewesen. Dann, kaum wahrnehmbar vom Himmel abgesetzt, ein schneebedeckter Gebirgszug, im Vordergrund eine Gruppe von Leuten. Sie tanzen.

Ich frage ihn, ob seine Schwester noch lebt. *Nein.* Er kratzt sich am unrasierten Hals. Warum mich das interessiere. Ich weiß keine Antwort.

Thomas ist im Speisesaal. Ich gehe in sein Zimmer, ziehe die Büchse hervor und schließe mich ein im Bad. Die meisten Fotografien sind bräunlich verfärbt, ein paar davon stecke ich ein, ohne Hemmung, ohne je zu fragen.

Das Foto seiner Schwester liegt vor mir auf dem Tisch. Etwas verwehrt mir den Zugang, es sind die Augen, in ihrem Ausdruck ein Ernst, eine Weisheit, die einer Kinderseele nicht mehr entspricht. Genau aber das hebt die Zeichnung hervor. Sie entgleist, zu viel Grau, zu oft um die Wangen radiert, das Gesicht wirkt alt, welterfahren, alles Weiß ist verschenkt.

Bilder vom Dorf. Ich suche nach der Jahreszeit, bestimme die Wetterlage, den Stand der Sonne, die Länge der Schatten. Im dunklen Glanz der Ziegel vermute ich eine zurückliegende Regennacht, in schräg sich neigendem Getreide leichten Wind.

Thomas' Tür ist geschlossen. Ich klopfe. *Herein* tönt hoch und erwartungsvoll die Stimme seines Zimmergenossen. Der Raum ist überheizt, ich beginne zu schwitzen, es riecht nach Äpfeln und Zeitungspapier. Misstrauisch registriert der Bettlägerige mein Blatt, meinen Stift. Thomas kümmert sich nicht darum, rutscht zur Seite. Seine Zähne liegen in ein Tempo gehüllt auf dem Nachttisch, im Mund schiebt er Essensreste hin und her. Die Augen müde, nur halb geöffnet. Ich sage nichts, schreibe nur.

Er beginnt vom Fischen zu erzählen, von selbstgebauten Ruten aus Haselnussstecken, Garn, Korken und gedrehtem Rosshaar. Ich weiß nicht, wie er darauf kommt. Glasklar wäre das Wasser gewesen und manchmal hätte man beobachten können, wie die Hechte am Schilfrand Jagd auf die Küken der Teichrallen machten. Langsam und schleichend würden sie sich nähern, kaum eine Welle verursachen, um dann blitzartig zuzuschnappen.

Ein einziges Mal hätte er solch einen Hecht gefangen, aber das wüsste ich ja.

Sein Tonfall hat eine neue, vertrauliche Färbung bekommen. Er sucht Zustimmung in meinem Blick, sucht nach einem Ausdruck verbindenden Wiedererinnerns. Jetzt spricht er vom *Wir*, es gibt keinen Zweifel: Ich war dabei.

Ob ich mich an das Brausen des Meeres erinnern könne, an die Schwarzmeerküste, das Donaudelta.

Weißt du noch? Die Märsche im Sturm?

Ich höre nur noch zu.

Nach langem Schweigen auf der Bettkante gehen wir ins Bad. Thomas zieht sich ohne Scham vor mir aus. Ich lasse lauwarmes Wasser über seinen Rücken strömen. Er genießt. Wir reden über die Hechte, das Angeln, den glasklaren Fluss. Und wieder ist da dieser Tonfall, dieses Wir. Ich widerspreche nicht.

Der Bettlägerige scharrt mit seinen dick verbundenen Fersen über das Lagerungskissen, wahrscheinlich juckt seine Wunde. Thomas sitzt auf dem Bett und will eine neue Packung Kekse öffnen. Seine Hose liegt zusammengeknüllt vor ihm auf dem Boden. Er sieht mich, wirft die Tüte auf sein Kopfkissen und rutscht zur Seite.

Ich sitze weich, frage mich, wie viele Menschen hier auf dieser Matratze schon gestorben sind. Thomas ignoriert mein Schreiben, gesteht es mir zu, er kennt mich so und nicht anders.

Glutrote Flecken treffen auf den Teppichboden, langsam wandern sie auf uns zu, werden dunkler und länger, berühren beinah unsere Fußspitzen. Der Boden dort müsste sich aufwärmen, denke ich. Wir blicken aus dem Balkonfenster. Die Sonne senkt sich über den bewaldeten Hügel auf der gegenüberliegenden Talseite. Ihre Form ein Oval, letztes Glimmen durch die Stämme. Ich stehe auf und schalte das Licht ein. Thomas reibt sich gähnend die Augen. Der Bettlägerige streckt den Finger, meldet sich wie ein Schüler und möchte frischgemacht werden. Er dreht sich zur Seite, hilft mit, so gut es geht. Ich kann kaum atmen, reibe verschwenderisch sein Gesäß mit Pflegelotion ein, bin froh um das Verdunsten äthe-

rischer Öle. Unter meinen Händen dünne, weiche Haut, wie eine Folie spannt sie sich über den Knochen. Wieder blicke ich aus dem Fenster. Satt und blauschwarz schweben letzte Wolken dicht über dem Waldhügel, verändern kaum ihre Form.

Der Bettlägerige beharrt darauf, mit Brille zu schlafen. Ich sehe, wie er wieder mit den Fersen zu scharren beginnt. Er wird keine Ruhe finden. Seine Brotkanten muss ich ihm in die linke Brusttasche seines Schlafanzugs stecken. Ganz nah will er sie über dem Herzen spüren. Thomas beobachtet stumm, was ich tue.

Ein Foto seines Elternhauses. Es steht nicht allein, reiht sich an andere Häuser, davor eine Straße, ein Leiterwagen, rechts über dem Giebel ein Stück ansteigendes Grasland. Dort setze ich an, spinne auf meinem Papier fort, wie das Gelände wohl weiterverlaufen könnte. Grashügel, trocken knorriges Gebüsch, ein wenig Geröll. Wälder vielleicht. Ich erfinde eine Landschaft.

Im Innern der zwanghaft geballten Fäuste entzündete Haut und weißlicher Pilz, Schuppen lösen sich ab, bröseln ins Bett. Die Finger jetzt gespreizt, schnell die Handfläche reinigen, bepudern und Mullbinden einlegen. Es tut ihm weh, er presst seine Lippen zusammen, verkneift sich den Aufschrei. Atemlos sinkt er zurück ins Kissen.

Ein Ranken schimmliges Brot spickt aus seiner linken Brusttasche. Unterm Kopfkissen und zwischen Matratze und Bettgestell finde ich weitere Geheimreserven, überall Brotkanten, knochenhart mit rissiger Butterschicht und flaumig grünlichem Pelz. Vorsichtig klaube ich die Stückchen hervor und lasse sie in einer kleinen Plastiktüte verschwinden. Das Brot in seiner Brusttasche lässt er sich nicht nehmen, er wehrt sich, beschimpft mich, schlägt mit voller Wucht auf meinen Arm.

Finger weg!

Langsam werden die Tage länger. Lauer Föhn bläst mir ins Gesicht, knapp über den Bergen ein Gelb, ein Gelb, wie es nur kurz vor Einbruch der Dunkelheit erscheint. Es fließt über in undefinierbares

Grün, ich denke an Wasser, klarstes Wasser, und je weiter mein Blick nach oben schweift, sich löst vom Horizont, desto stärker setzt sich ein Blau durch, ein Blau, das ich zu kennen glaube. Aber ich kann es nicht kennen, da es doch nie das gleiche ist. Das Blau im Himmel ist keine feste Größe und wenn doch, dann nur, weil es mir so vorkommt, weil in meinem Kopf kein Raum ist für die Unermesslichkeit des Blaus.

Verwesungsgeruch dünstet durch die vielen Pflaster, setzt sich im Zimmer fest. Überall Duftfläschchen, Nachempfindung von Flieder, Orange oder Rose. Umsonst.

Die Verbände müssen gewechselt werden. Der Bettlägerige mobilisiert seine letzten Kraftreserven, er schreit jetzt und tobt, seine Speicheltropfen auf meiner Haut, schwache Hiebe prallen an mir ab. Ich kraule seinen Nacken versuche ihn zu beruhigen. Er stöhnt, hechelt wie ein Tier. Thomas hilft mir dabei, ihn auf der Seite zu halten, stemmt sich gegen die Hüften, blickt in die Wunden, blickt zu mir. In seinen Augen kein Entsetzen oder gar Ausdruck von Ekel. Nichts als absolute Gleichgültigkeit.

Die kleine Nachttischlampe verbreitet warmes Licht. Thomas kramt in seiner Dose, zückt Fotos, die ich bereits kenne. Der Andere liegt uns zugewandt, leicht unterpolstert auf seiner rechten Seite. Die Stirn ist jetzt entspannt und glatt, die Augen tief eingesunken. Mit seinen Fäusten hat er die Enden der Bettdecke fest umschlossen und weit hoch, bis unters Kinn gezogen. Es scheint, als wolle er nie wieder loslassen.

Thomas weiß nicht, dass ich seine Fotos entwende, weiß nicht, dass ich versucht habe, seine Schwester zu zeichnen. Er weiß nicht, dass ich hinter seinem Haus eine Landschaft zeichne, die sich nach hügeligem Vorland unter einem wolkenverhangenen Himmel in die Weite zieht. Eine Steppe und Gesträuch, ausgefranste Schneefelder.

Lagerraum. Hier unten kann ich hören, wenn über mir im Speise-

saal die Stühle und Tische zurechtgerückt werden. Es gibt Mittagessen, gleich werde ich mit einem Tablett unterwegs sein.

Thomas' Zimmergenosse liegt auf dem Rücken, hält die Augen geschlossen. Man merkt, dass er loslässt. Es ist seine Entscheidung, dennoch muss ich ihm das Essen anbieten. Auf dem Teller drei Kleckse Püriertes: weiß, braun und grün. Ich tauche mit einem Teelöffel in das grüne Häufchen, halte es vor seinen Mund und betupfe vorsichtig seine Lippen. Er zeigt keine Reaktion, ich tupfe weiter, spreche zu ihm, bohre vorsichtig meinen Zeigefinger in einen Mundwinkel, versuche so die Kaubewegung zu stimulieren. Es funktioniert, schnell schiebe ich den Löffel in seinen Mund, aber er verschluckt sich, beginnt heftig zu husten. Einige Tröpfchen landen auf meinem Papier. Beim zweiten Versuch wendet er sich ab, weicht meiner Berührung aus. Ich versuche es nicht noch einmal, werfe alles ins Klo und spüle.

Thomas schleppt sich ins Zimmer, wir setzen uns, er riecht nach Wein. Diesmal greife ich zur Dose, suche ein Bild heraus. Erwartungsvoll schaut er mir zu. Ich finde ein bestimmtes Foto, halte es nahe vor mein Gesicht. Beide fixieren wir den darauf zu erkennenden Streifen Wald. Dort habe es Wölfe gegeben, sagt er, sie wären bis in die Dörfer gekommen, vor allem im Winter. Das hat er schon einmal erzählt, also muss es stimmen, denke ich. In kalten Nächten hätte man sie aus dem Wald rennen sehen. Ich stelle mir die Szene vor: Kleine, unruhig zersprengte Punkte nähern sich über nachtblaue Schneefelder einem Dorf.

Thomas greift in eine Tüte Hustenbonbons. Wir blicken aus dem Balkonfenster, der Wald ist kaum zu erkennen, ein paar schwarze Zacken vor eingegrautem Himmel. Ich kenne die Stelle dort oben, ein breiter Schleifweg, umsäumt von Adlerfarn und Schachtelhalm. Läuft man weiter südwärts, öffnet sich bald eine kraterartige Einbuchtung. Ausgeschwemmte Erde tritt zutage. Im Zentrum Kiefern von krüppeligem Wuchs. Es gibt kreisrunde Tümpel, die tief sind, Schilf wächst in sie hinein.

Die Lehmgrube. Wir waren Kinder, saßen dort im hellen Schlamm, der fett war und zäh, von ziegelroten Schlieren durchzogen. Teller,

Tassen und große Schalen ließen sich formen. Wir haben sie aufgereiht, bis am Abend alles in der warmen Sommerluft getrocknet war.

Während ich schreibe, isst er Kekse, schnäuzt in sein Taschentuch oder starrt stumm aus dem Fenster. Ich würde ihm gerne von der Lehmgrube erzählen, würde auch gerne von den Geburtshelferkröten erzählen, die man bei Einbruch der Dunkelheit rufen hörte. Ein einsilbiger Ton, wie von Flöten oder Glocken, oft bin ich ihm gefolgt, versuchte zu orten, wo genau er herkam, durchwühlte vergeblich die Stelle am Boden, aber da war nichts als Lehm und ein wenig faules Laub.

Thomas klagt immer häufiger über Atemnot. Man hat ihm ein Sauerstoffgerät ins Zimmer gestellt. Je nach Bedarf schiebt er sich die kleinen Schläuche in die Nase.

Wir halten beide ein paar Fotos in der Hand. Er zeigt auf ein langgezogenes Gebäude, vor dem ein Entenweiher angelegt ist. Die Wasseroberfläche glänzt pechschwarz und wellenlos, weiße Federn treiben obenauf. Im Hintergrund ein knorriger Busch, vermutlich Holunder, dann Zaun, Maschendraht und schiefe Pfähle.

Ich frage, ob er die Orte seiner Kindheit und Jugend je wieder besucht hat. Langsam hebt er seinen Kopf, blickt durchs Balkonfenster nach draußen. Er überlegt, gerät ins Zweifeln. Ich folge seinem Blick, schaue dahin, wo er hinschaut. Die bewaldete Bergkuppe ist gut zu sehen, ein hellgrüner Flaum überzieht die obersten Wipfel der Buchen, erste Blätter haben sich aufgerollt, starker Wind bringt die Bäume zum Schwanken.

Nein, er sei nie wieder zuhause gewesen.

Was es mit den Brandspuren der Fotos auf sich hat, bohre ich nun weiter, warum riecht die Dose, ihr gesamter Inhalt nach Verbranntem?

Er hält sich das Foto unter die Nase und schnuppert, greift dann zur Dose, öffnet sie, schüttelt den Inhalt auf und schnuppert wieder. Er zuckt mit den Schultern, scheint nichts zu riechen. Ich beginne selber zu zweifeln, lege mein Foto zurück.

Gebrannt hätte es vielerorts, meint er beiläufig, vor allem die Getreidespeicher auf den Feldern, einzelne Scheunen und auch die Schule. Die Kirche, so glaubt er, sei verschont geblieben. Es sei Schnee gefallen, und viel hätten sie nicht mitnehmen können. Alles sei geräuschlos und unerbittlich geschehen. Man habe keine Fragen gestellt.

Hier, von dem Wald aus, sieht man sehr schlecht auf die andere Talseite, der Jungwuchs unter den hohen Stämmen ist bereits mannshoch und wild verzweigt. Das Heimgebäude kann ich nur erahnen, zähle von links die Balkonfenster, hinter dem Dritten unter der Dachgaube mag Thomas jetzt auf dem Bett sitzen und Kekse essen. In wenigen Stunden werde auch ich in dem Zimmer sein, werde neben ihm auf dem Bett sitzen und durchs Balkonfenster übers Tal hinweg hierher an diese Stelle blicken.

Ich zeichne das Erdstück, auf dem ich stehe. Vor mir gelbe Pfützen vom Regen der letzten Nacht. Belanglose Erdnotiz, flüchtig, verspielt, zu dicht gedrängt. Weiter zur Lichtung.
Der Lehm ist heller als in meiner Erinnerung, fast weiß, ich greife hinein, ziehe einen Batzen heraus, forme eine Kugel und werfe sie weg, es klatscht.
Neben den Aufwerfungen und Aushüben die Tümpel. Laichschnüre. Ich trete näher, alles schwappt, wie auf ein Kommando tauchen sie ab. Unten ein Klumpen, langsam rollt er über den Grund. Mehrere Erdkröten ineinander verhakt. Ein abgespreiztes Bein. Ich ziehe das Knäuel ans Ufer, will das Weibchen befreien, aber längst ist es erstickt.
Dort bei den Kiefern müsste unser kleines Geschirrlager gewesen sein. Das Gras zwischen den Stämmen ist noch matt und farblos. Es wachsen Karden, spröde, stachelig, grau wie Asche. Ich zwänge mich hindurch und gelange auf eine tiefer gelegene Ebene. In den lichten Ocker des Lehms mischt sich Anthrazit. Alles nur erinnert. Kein Ton, kein Flöten, ich warte vergeblich, denn sie rufen nur abends oder nachts.

Ich wasche mein Gesicht, die Hände, ziehe mich um. Die beiden Torten sind noch nicht ganz aufgetaut, beim Schneiden der Stücke knirscht das Eis.

Thomas liegt im Bett, der Oximat ist eingeschaltet und pumpt über einen dünnen Schlauch den Sauerstoff in seine Nasenlöcher. Das Gerät zischt und ächzt. In einer kleinen Verbindungsampulle strudelt klares Wasser. Es riecht wie im Zoo, wie in den warm beheizten Hallen vor den Käfigen. Raubkatzen liegen in ihren Urinpfützen und nagen gelangweilt an einem fauligen Fleischstück herum.

Thomas kauert seitwärts auf der Matratze. Das Leintuch ist nach oben gerutscht und seine geschwollenen Beine liegen direkt auf dem blauen Plastiküberzug. Ich rüttle an seiner Schulter, schnell fährt er vor Schreck nach oben. Das rot erhitzte Gesicht ist noch asymmetrisch verformt vom seitlichen Liegen. Er wischt sich den Speichel ab.

Wo ich denn so lange gewesen sei. Ich setze mich neben ihn, zeige auf das Balkonfenster, *dort in dem Wald.* Er richtet sich auf, streift den Schlauch ab. Es bleibt eine schräglaufende Rille, sie zieht sich wie ein vernarbter Schnitt übers Gesicht. Sein Atem wird ruhiger, die Rille ebnet sich ein. Ich schalte das Gerät aus. Aus Thomas' Lungenflügeln ein kranker Pfeifton, wie das Zirpen eines Insekts.

Der Zimmergenosse schläft. Sein Nachttisch ist blitzblank. Ich ziehe die Decke zur Seite, lege ihn frei. Zartweiße Haut. Ich streife seine Netzhosen nach unten und wechsle den Slip. Alles geht ganz leicht.

Thomas will nicht mit nach unten in den Speisesaal, das sei ihm zu anstrengend. Wir blicken zum Wald. Am Himmel über der Kuppe stehende Wolken, die Form von Fischen, an den Enden schmal, in der Mitte aufgebläht. Ich trete näher ans Fenster und zeichne. Gleichmäßig geschwungener Hügelkamm, oben eine Kerbe. War sie schon immer da? Womöglich wurden Bäume gefällt.

Thomas ist wieder eingeschlafen. Ich nähere mich seinem Bett, greife zur Dose, ziehe wahllos ein Foto heraus. Figuren vor einem

Hauseingang, pyramidenförmig positioniert, die Steintreppe hat mehrere Stufen. Eines der Kinder ist Thomas.

Gesicht zur Wand, eng spannt sich seine Strickjacke über den Rücken. Ich müsste ihn wecken und umziehen, noch einmal ins Bad begleiten. Aber für heute soll es gut sein.

Im weißen Lehm meine Spuren von gestern. Klares Licht, deutliche Schatten, blau, die Kiefern, Karden und Tümpel von starken Linien konturiert. Bloße Form. Etwas von mir ist dort, gleicht aus, weicht auf, verwischt den einen Strich, stellt ihn in Frage. Zeichnen als Anrede. Du, der Ort. Ich bin nicht allein.

Die Haut meiner Hände spannt, ist rau, unter den Nägeln haftet Dreck. Nach gründlichem Waschen reibe ich sie ein mit Lotion, aber das Raue bleibt.

Das Brummen des Oximaten in trocken verbrauchter Luft. Ich öffne das Balkonfenster und trete hinaus auf den Balkon. Unter mir im Garten farbige Primeltupfer. Der Himmel jetzt dunstig verhangen, die Sonne matt und weiß, man kann zu ihr schauen, sie blendet nicht. Ich drehe mich um und blicke ins Zimmer zurück. Der Plastikschlauch liegt am Boden, Sauerstoff entweicht den Öffnungen des Nasenaufsatzes, verpufft im Raum. Von Thomas ist nichts als eine leichte Erhebung unter der gelb-weiß gestreiften Decke zu sehen. Jetzt dringt ein warmer Schwall Zimmerluft zu mir, ich werde beginnen.

Vor dem Bett plattgetretene Krümel. Ich schalte das Gerät aus, wickle den Schlauch zusammen, rüttle an Thomas' Schulter. Er reagiert nicht, ich rufe ihn beim Namen, da dreht er sich um. Unter den Poren seiner Haut ein kranker Schimmer. Eingetrocknetes Sputum wie Kleister zwischen den Lippen, es reißt ein, hastiger Atem. Ich setze ihn auf, sehe die graugefleckte Iris, sie wandert nach oben. Weißer Blick. Ich tätschle seine Wangen. *Komm wach auf!*

Der Weg ins Bad schleppend, schleifend, eine Tortur. Vor dem Klo lässt er sich nach hinten fallen, donnert gegen den Spülknopf. Das Rauschen von Wasser. Er erschrickt, hebt fragend den Kopf, ertastet mit den Fingern die Leere vor seinem Gesicht. Ich stehe

im Türrahmen, schreibe, lassen ihn alleine, gehe ins Zimmer. Auf seinem Nachttisch die blau geblümte Schale, gefüllt mit Birnen, makellose Früchte in reifstem Gelb.

Wieder im Bad, helles Licht, Thomas verschränkt die Arme vor dem Bauch, stöhnt, sinkt langsam nach vorne. Ich muss zu ihm, schreibe aber weiter, ganz schnell, nur ein paar Wörter noch. Er ruft nach mir, greift nach meiner Hand.

Wo bist du? ... Sag mir wo du bist!

Es war kaum zu schaffen ohne zusätzliche Hilfe. Er liegt wieder im Bett, gräbt seitlich abgewandt sein Gesicht in den Spalt zwischen Wand und Matratze. Ich habe jetzt Zeit und setzte mich, beginne zu zeichnen.

Sein Atem wird leiser. Unverrückbar haftet mein Blick an dem eingekerbten Waldhügel. Er wälzt sich hin und her, ein Zucken im Gesicht. Wörter, Sätze, Gestammel, ich verstehe nur schlecht, schaue weiter aus dem Fenster zur Kerbe, denke an den Lehm, die Tümpel, die Kröten und das grobgeformte Tongeschirr.

In seinen Augen glanzlose Weite, letzte warme Luft entweicht dem Mund. Im Gaumen ein leises Kratzen. Ich rühre mich nicht, bleibe sitzen, spüre den schwindenden Druck seiner feuchten kalten Hand.

Wir haben Thomas auf den Rücken gedreht. Unterm Kinn steckt ein eingerolltes Handtuch. Seine Hände gefaltet auf dem Bauch. Eine Kerze brennt. Der Raum wurde mit einer mobilen Trennwand in zwei Hälften geteilt, die Atemzüge des Bettlägerigen so gleichmäßig ruhig und beschwichtigend wie draußen der Regen.

Ich rüttle an Thomas' Bettgestell, kurz vibriert sein wächsernes Gesicht.

Oben vom Waldrand wie üblich freie Sicht zum Heim. Ich erkenne das Fluchtwegeschild neben der Tür des Aufzugs als winzig grünen Punkt. Die Kerbe des Waldrückens ist von diesem Blickwinkel aus nicht zu sehen. Ich werde meinen Heimweg etwas ausdehnen, ziehe eine Schleife quer durch den Wald.

58 **LETZTER TAG**

Ich laufe durch den Garten, vorbei an dem kleinen Teich übers kurze, samtweiche Gras. Erahne die bunten Farben der Primeln. Im Erdgeschoss reichen die Terrassen beinah ebenerdig ins Freie, man kann sich gut an einem Geländer hochziehen. Hinter den mit Gardinen verhangenen Balkontüren brennt kein einziges Licht. Mithilfe des Regenrohrs und eines sich an die Wand schmiegenden Lorbeerbaums besteige ich die Terrasse des ersten Zimmers. Ich weiß, die Balkontür dort ist meist einen Spalt weit offen, denn eine der beiden Bewohnerinnen kann in verriegelten Räumen nicht schlafen. Vorsichtig drücke ich mit meiner Hand gegen das Glas der Tür. Sie schnappt auf, ich halte den Rahmen fest, beuge mich nach vorne und lausche, spüre die stickige Wärme im Gesicht. Nur ein schmaler Lichtstreifen dringt vom Gang her ins Zimmer. Schemenhaft kann ich die in Decken gehüllten Körper erkennen. Eine der Frauen ist wach. Im Raum ein suchender Blick, direkt durch mich hindurch, als spüre sie, dass jemand hier ist. Ich bewege mich leise zur Tür.

Im Flur der Schein des Dauerlichts, an dessen Ende das Medikamentenzimmer. Durchs geriffelte Glas der Tür sehe ich verschwommen die Silhouette der Nachtschwester. Sie sortiert Tropfen und Tabletten. Ich eile in den Keller und hole meine Blätter aus dem Spind, meine Schuhe, die weißen Hemden. Ein paar zerknitterte Lohnabrechnungen liegen dazwischen. Noch einmal blicke ich in den Lagerraum, es ist dunkel und riecht nach Pappkarton.

Zurück im Flur, die Nachtschwester steht noch immer hinter der Glastür vor dem Medizinschrank, ihr schwarzes Haar hoch aufgesteckt. Jetzt langsam zur Zimmertür. Drinnen ein empörtes Wispern, ich beuge mich über das Gesicht, kaum mehr als ein Schatten, die Augen offen, aber eingesackt, fliehendes Kinn. Kein Aufschrei, keine Regung, nur unverständliche Wörter, eher Laute, rau und heiser. Ich gehe auf die Terrasse, stoße hinter mir die Tür ins Schloss und springe vom Balkon runter ins Gras. Die mit Wachsschicht überzogenen Blätter des Lorbeers klatschen in mein Gesicht.

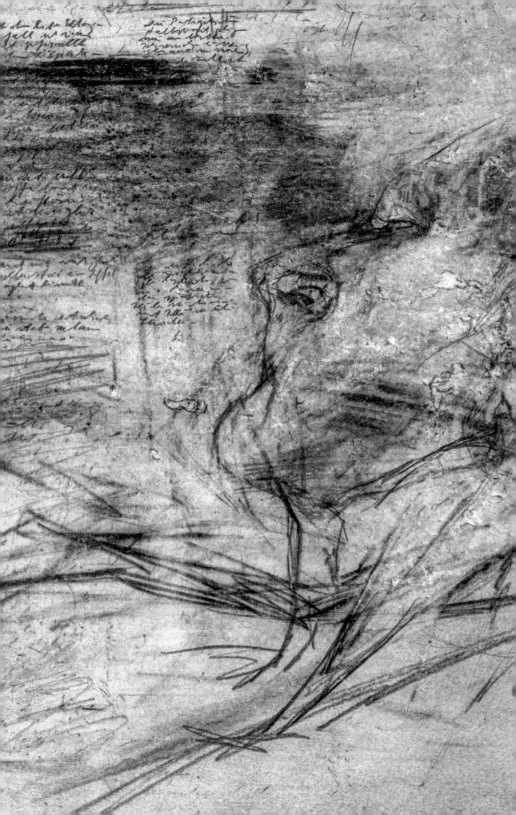

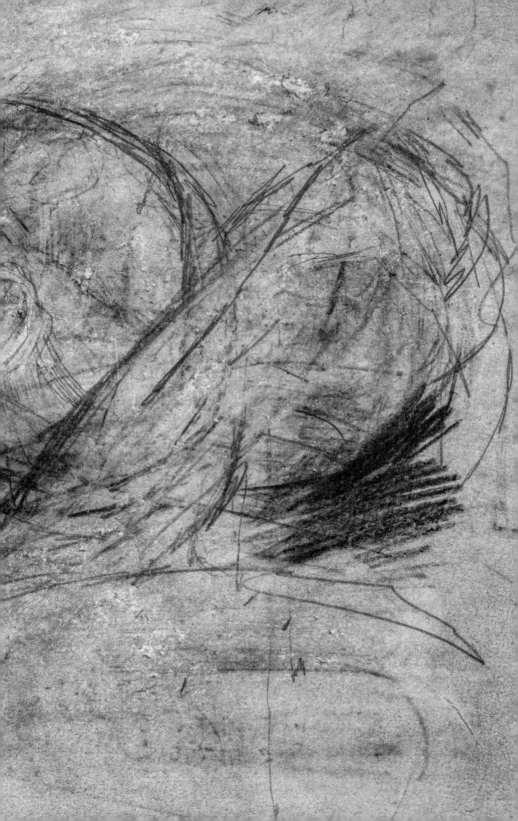

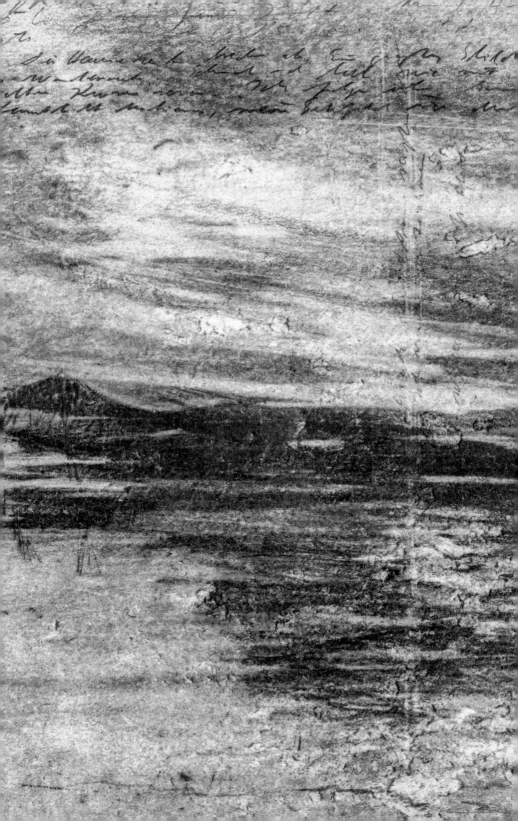

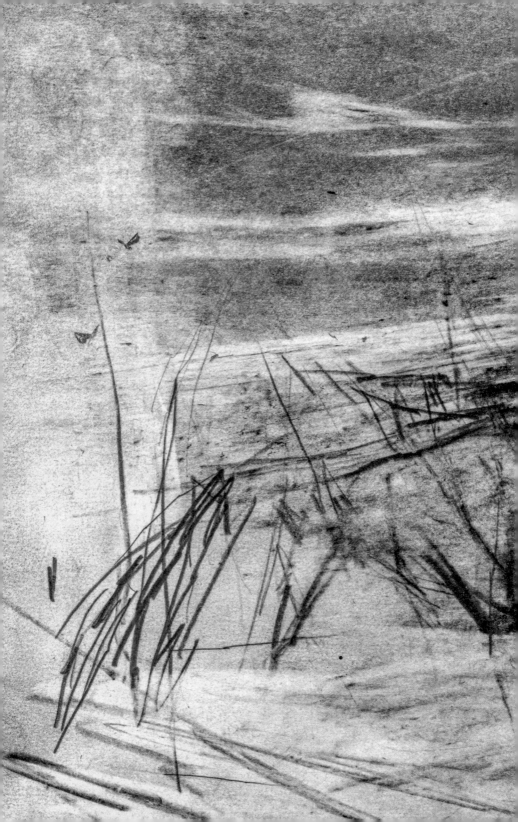

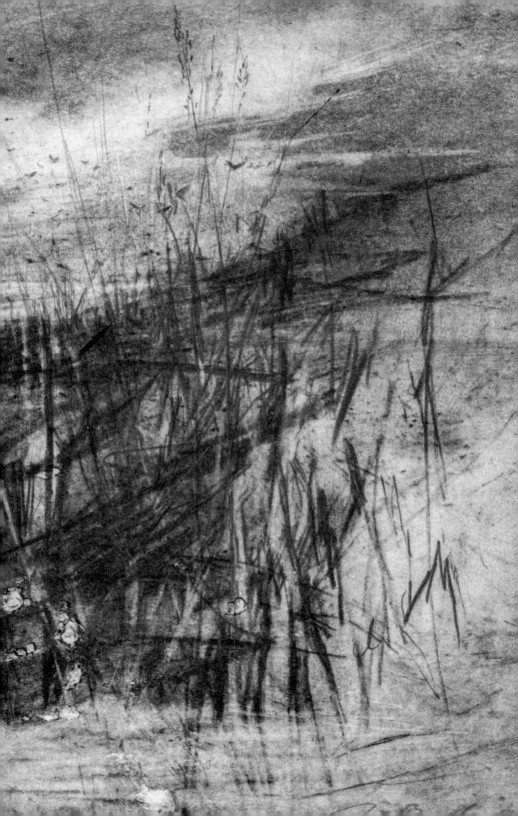

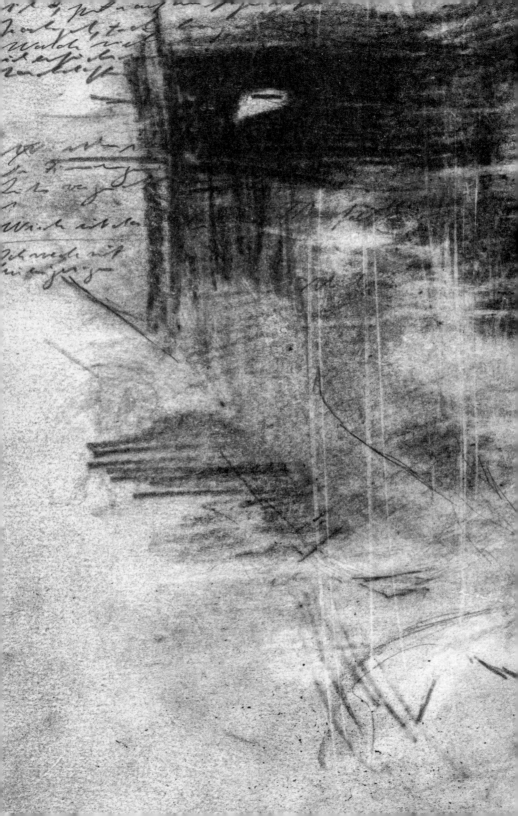

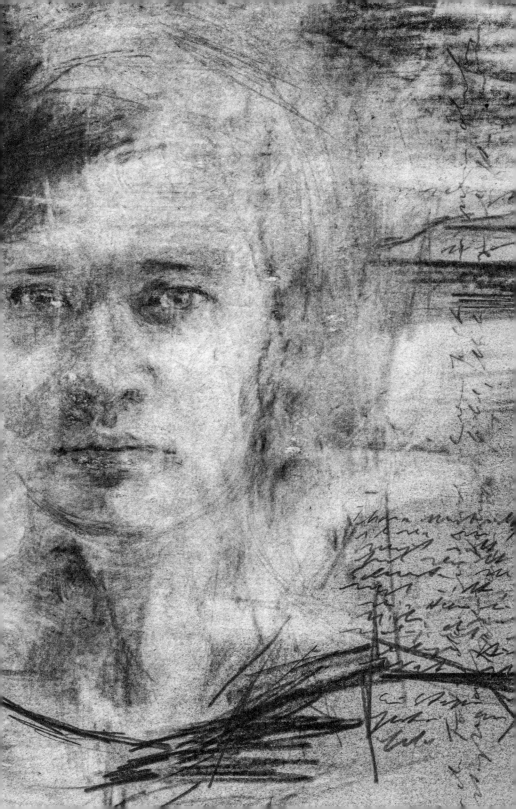

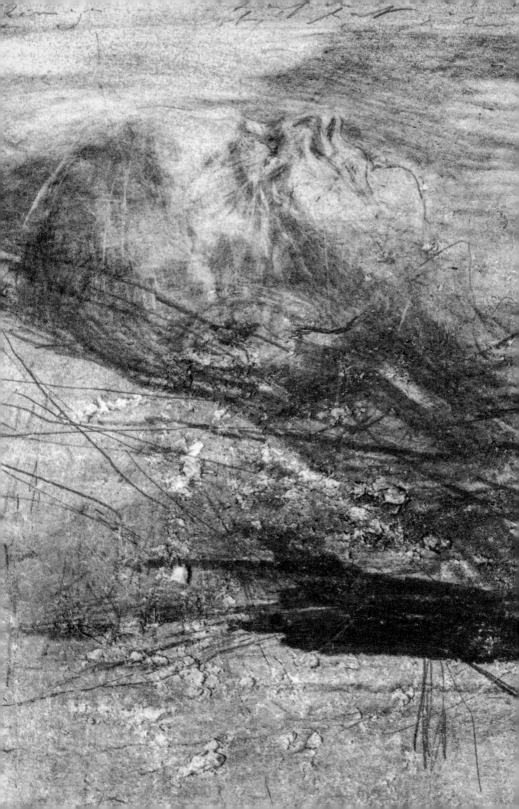

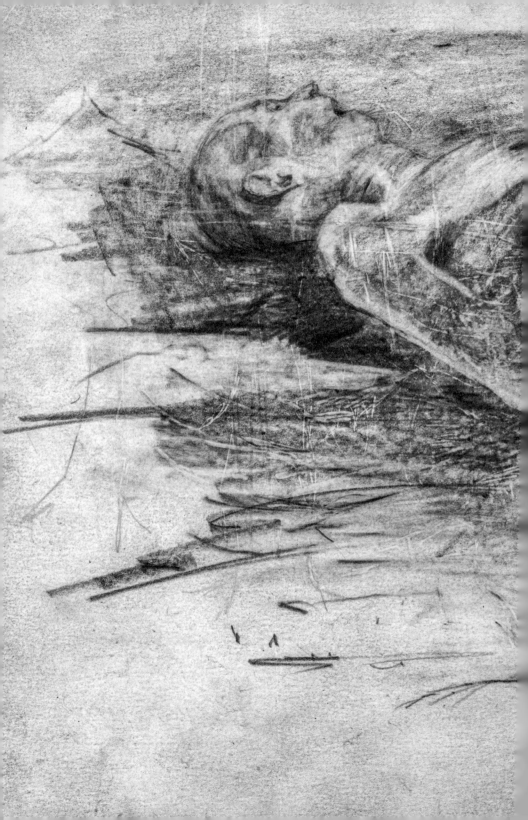

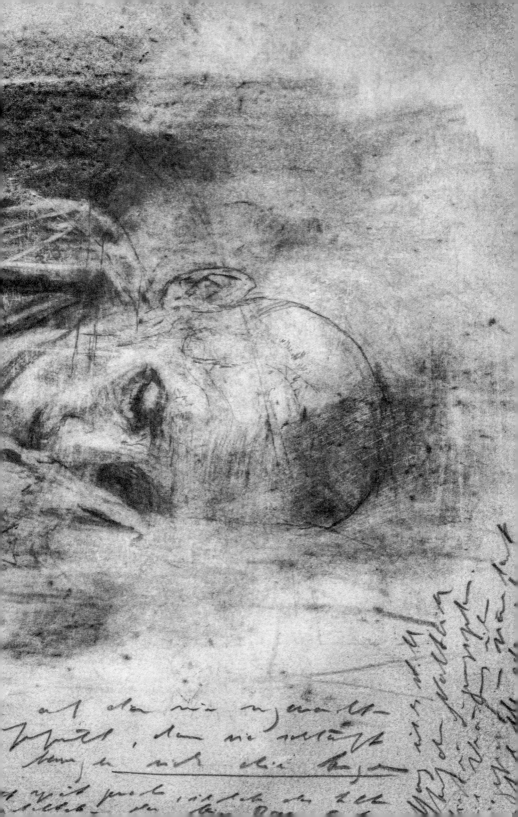

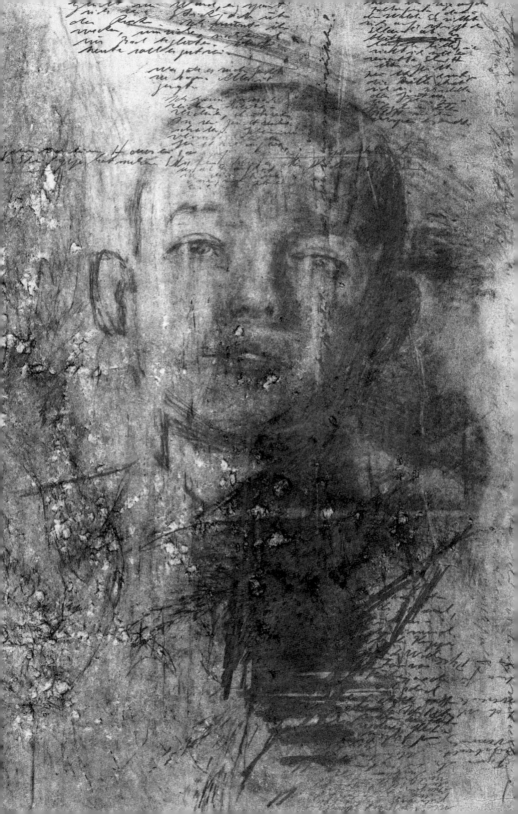

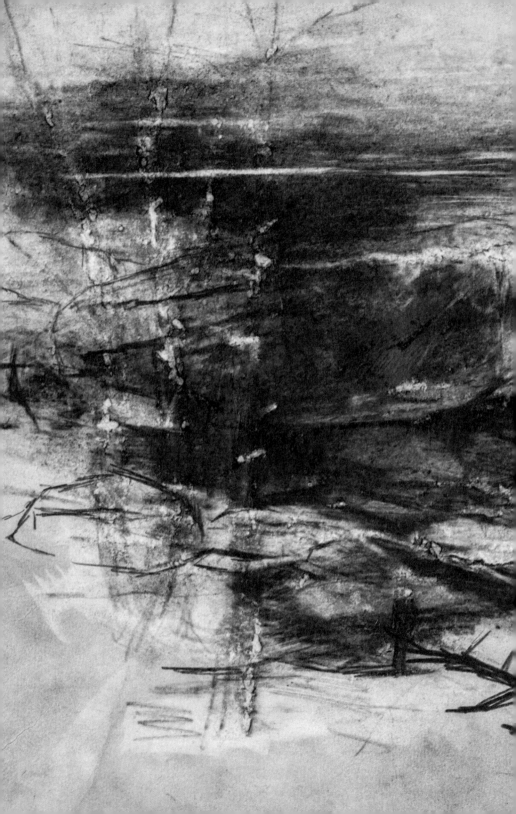

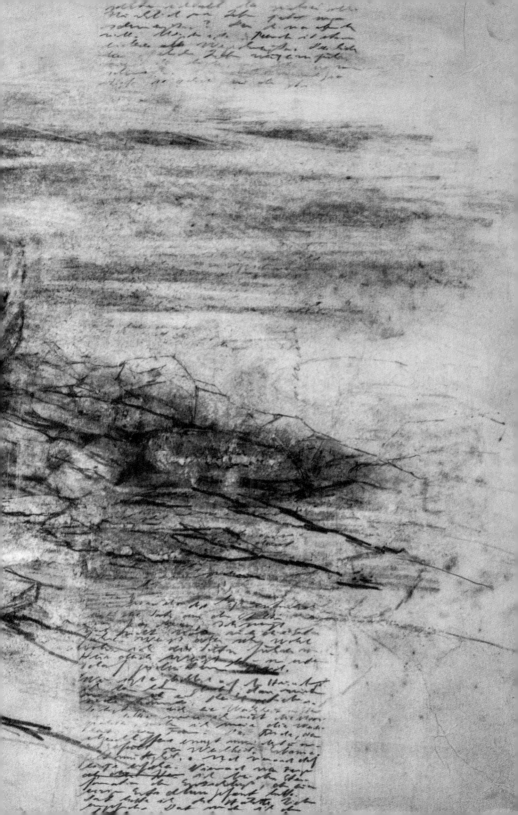

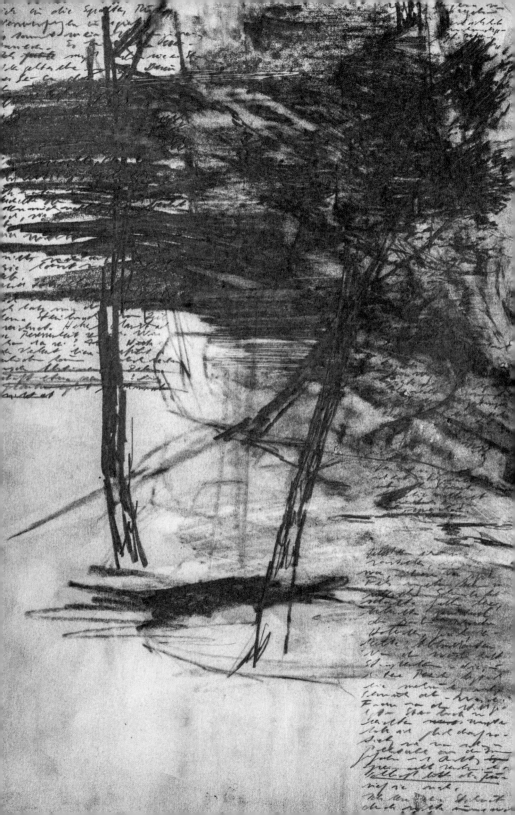

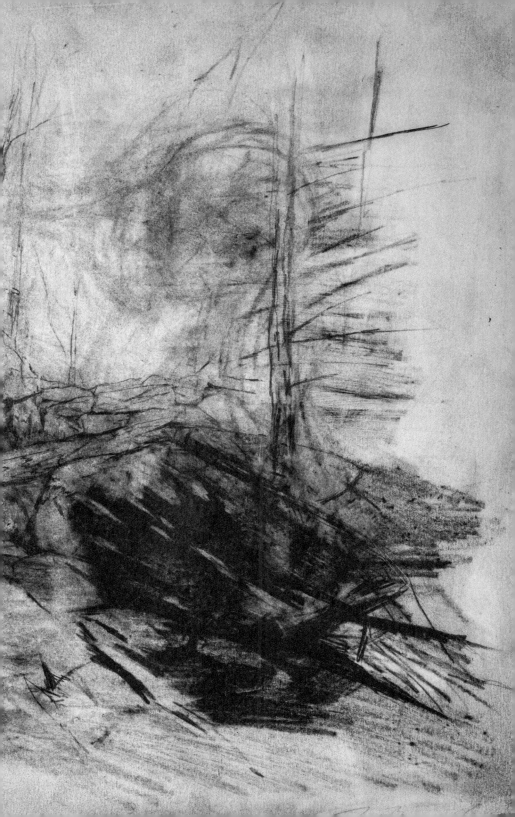

82 **DIE KAMMER**

An den Rändern brüchig und teilweise eingerissen liegen die Zeichnungen wie alte Steinplatten vor mir auf dem Boden. Ich schiebe sie im Lichtschein des einzigen Fensters hin und her, suche nach einer stimmigen Anordnung. In dem kleinen Bollerofen prasselt ein Feuer, ich lege weitere Holzscheite auf, beobachte das Flackern und Zucken der Flammen. Ein überspringender Funke entfacht ein Glimmen auf meinem Hemd, der Geruch nach versengtem Haar zieht durch den Raum, weckt die Erinnerung an einen längst vergangenen Tag. Ich komme ihm in meinen Notizen nicht näher. Versteinertes Geschehen, Fossilien vorheriger Zustände.

Die kleine Kammer ist Teil eines alten landwirtschaftlichen Gehöfts, bildet aber zusammen mit Stall und Scheune einen separaten Gebäudekomplex. Drüben im Wohnhaus lebt der Bauer mit seiner Frau und seiner über neunzigjährigen Mutter. Der einzige Sohn ist längst ausgezogen, ich bin im Grunde also allein, keiner hier fragt, was ich tue. Es gibt nichts zu erklären.

Ich kann in dem niedrigen Raum kaum aufrecht stehen. Eine der fensterlosen Seitenwände grenzt direkt an den Stall, ich höre das Schnauben und Stöhnen der Kühe, jeden Tritt.

Die Mutter des Bauern geht über den Hof, sie trägt eine schwarze Schürze und ein dunkles Kopftuch, stützt sich auf einen Spazierstock. Langsam strebt sie auf mein Fenster zu. Geräuschlos tauche ich ab, versuche aus ihrem Blickfeld zu verschwinden. Mit ihren Händen berührt sie die Scheibe, formt ein Guckloch, späht in mein Zimmer. Die Scheibe beschlägt, ich rühre mich nicht, will warten, bis sie verschwindet. Leises Schreiben.

Viel habe ich nicht mitgebracht. Ein Stuhl, ein Tisch und wenige Bücher. Neben dem Ofen stapelt sich Brennholz. Manchmal schreibe ich direkt auf die Wände, lege meine flache Hand darauf, spüre nichts als eisige Kälte. An einigen Stellen bröselt der Putz ab, Lehm oder Löß tritt hervor, Halme von Roggenstroh. Die neu eingeschraubte Glühbirne hebt alles in reinem, weißem Licht hervor.

Draußen wieder Schritte, ein Werkeln. Der Bauer belädt den kleinen Anhänger des Traktors mit einer Axt, zwei Spaltkeilen und einer Motorsäge. Damit auf der Fahrt nichts gegeneinander stößt, polstert er die Gerätschaften mit alten Säcken. Jeder Handgriff wird mit Bedacht ausgeführt. Dem hoch in die Luft ragenden Auspuffrohr entweicht ein bläulicher Qualm, der Traktor ist gestartet, verlässt tuckernd den Hof.

Es ist dunkel geworden. Ich höre, wie drüben im Stall jemand mit den Kühen zu sprechen beginnt, das Kratzen einer Schaufel mischt sich dazu.

Vorsichtig klopfe ich an die Stalltür. Der Bauer wirkt müde, hat seine Arbeitsmontur bereits abgelegt und ist in seinen Schlafanzug geschlüpft. Um seine Schultern hängt eine Strickjacke. Lage für Lage schiebt er den mit Stroh vermengten Mist in die Jauchegrube, ein lautes Platschen und Gurgeln hallt zurück. Lange schaue ich in das dunkle Loch des Abflusses, frage schließlich, wie groß und tief der Raum darunter wohl sein mag.

Tief, sehr tief!

Über seinen Worten ein Raunen. Er unterbricht für den Moment die Arbeit, schließt die Augen. Stille im Stall, nichts als das Atmen der Kühe.

Ich sitze wieder an meinem Tisch und blicke aus dem Fenster. Der Bauer streift sich mühevoll die Gummistiefel ab, steht in der blendenden Helle des offenen Hauseingangs. Schwarzer Schattenriss, mit einer Bewegung löst er sich auf, die Tür schlägt zu.

Ich gehe durch die Kammer, nur um meinen Schritten zu lauschen. Das leise Ächzen der Holzdielen, es klingt wie aus einer anderen Zeit.

Ein roter Sportwagen biegt in die schmale, holprige Zufahrtsstraße. Noch ist niemand hinter der verdunkelten Heckscheibe zu erkennen. Der Wagen hält mitten im Hof, zwei Männer steigen aus, recken ihre Glieder, die Fahrt war lang. Ich habe sie erwartet. Noch mache ich mich nicht bemerkbar, will warten, bis sie das

kleine Sprossenfenster entdecken. Einer der beiden lässt seinen Blick über die Landschaft schweifen, tankt in tiefen Atemzügen die frische Luft. Jetzt mustert er den Scheunenkomplex, bewundert die hohe Giebelfront, die von Wind und Wetter ausgebleichten Bretter unter dem First. Er hat mich erkannt, winkt mir zu.

Zu dritt in der Kammer, einer der Dozenten geht in die Hocke, fährt mit dem Finger über die abgewetzte Türschwelle, richtet sich wieder auf und mustert einen gekrümmten, mit Astlöchern und tiefen Spalten versehenen Balken an der Decke.

Alles würde ich vermessen, jede kleinste Unebenheit! Ich würde ein Buch anlegen, die Maße eintragen, Skizzen machen. Es gilt, sich dem Raum in seiner Alltäglichkeit anzunähern, langsam tastend, vorfühlend.

Ich versuche mitzuschreiben, wohlwollend wird es wahrgenommen, niemand nimmt Anstoß.

Er greift nach einem der Bücher, die auf dem Zeichentisch liegen, lässt es von einer Hand in die andere gleiten, blättert ohne zu lesen darin herum.

Lies dein Zimmer! Forsche! Komme dem Grundriss seiner Ursprünglichkeit auf die Spur! Der Raum ist dir zum Zufluchtsort geworden, zu einem Schlupfwinkel, in dem sich vermeintliche Horizonte öffnen können. Er wirft das Buch achtlos zurück auf den Tisch. Am Fenster Regentropfen, aufkommender Sturm.

Jetzt greift er zu einem Knochenstück, inspiziert die geschwungenen Jochbögen und die vollständig erhaltene Zahnreihe. Ein Dachsschädel, ich habe ihn neulich gefunden und auf den Fenstersims gelegt. Sein Blick ist nach draußen gerichtet.

Nichts kann wirklich wiederbelebt werden, aber das Phänomen von Vergänglichkeit lässt sich auf der Linie einer abstrakten, jeder Stofflichkeit beraubten Zeit neu erfahren. Es gibt eine Ebene, von der aus es Sinn macht, zu sagen: Man liest ein Zimmer. Darin liegt die Möglichkeit, uns an alle früheren Aufenthaltsorte zurückführen zu lassen. Wir stellen fest, dass die leisesten Gesten imstande sind, unverändert wiederaufzuleben.

Früherer Aufenthaltsort: Kinderzimmer?

Leiseste Geste: in welchem Winkel das Sonnenlicht durchs Fenster fällt?

Ich gerate in Eile, schreibe, ohne dem Sinn der Sätze wirklich folgen zu können.

Wir gehen in den Stall. Ohne Hemmung streichen beide Männer mit ihren sauber gepflegten Händen über die feuchten Mäuler der Kühe.

... der Raum ruft die Aktion. Davor arbeitet die Einbildungskraft. Der Stall, die Kammer: Regionen der Intimität, Orte seelischen Gewichts. Wie die Worte eines Dichters sind sie von hoher Anziehungskraft und darin vermögen sie, die tiefen Schichten unseres Seins zu erschüttern.

Sätze fallen. Ich fange sie auf mit dem Stift. Der bisher stumm Gebliebene ergreift das Wort: *Das Pittoreske dieses Ortes verdeckt seine Intimität.*

Hat er den abgeblätterten Verputz nicht gesehen? Ist ihm die Versehrtheit der Kammer nicht aufgefallen?

Der Bauer kommt hinzu. Sie unterhalten sich zu dritt, nehmen Platz auf einem Halbkreis aus Strohballen. Politisches Weltgeschehen wird kommentiert, es gibt Wein und frisches Brot. Vertieft ins Spiel von Gestik und Mimik, habe ich wenig zu sagen, registriere nur das süßliche Gären überall.

Ich lege einen Bogen auf das breite Brückengeländer. Der Fluss schimmert in verschmutztem Grün, Möwen überall. Ihre Zutraulichkeit ist mir suspekt, dennoch hat der Wunsch, das saubere schneeweiße Gefieder ein einziges Mal zu berühren, kaum nachgelassen.

Menschen eilen vorüber, ich mustere die fremden Gesichter, ihr Bild erlischt, bevor sich meine Augen abwenden. Was, wenn plötzlich ein Bekanntes darunter wäre? Es träfe mich wie der Blitz. Die Hast kommt unbemerkt. Verschleiß an Papier, ich werde großzügiger mit jedem frisch gespitzten Blei, keine Zeit für Schatten. Flüchtige Blicke richten sich auf mich, einer der zeichnet, fällt auf, immer und überall.

In der Weite des Kirchenschiffs hallen die leisen Schritte der Besucher. Betende, Gespräche im Flüsterton, hin und wieder ein Lachen, der Aufschrei eines Kindes. Ein Meer flackernder Kerzen, ihr Licht ergießt sich über eine in die Wand eingefügte Heiligenfigur. Flaches, ausdrucksloses Gesicht, keine Augenwölbung, die Schwere des Steins im herabhängenden Gewand ist nicht überwunden. Nur an den Bruchstellen Spuren von Lebendigkeit.

Ich folge einer kleinen schwarzen Tafel mit weißem Pfeil und gelange über eine Steintreppe in die dezent ausgeleuchtete Krypta. Säulen, Würfelkapitelle und Rundbögen, umgeben von unglaubwürdiger Wärme. Stehende Luft. Ich bin allein, lege ein Blatt auf den Boden, lege mich dazu. Glatter Stein, harter Widerstand am Ende des Stifts. Die Säule wie ein Baum ohne Wurzel. Nirgendwo Staub. Nichts zu hören, nur das Rollen der Straßenbahn in den Gleisen, die Vibration dringt durch den Grund, durch die Mauern, bis zu mir.

Unsichtbarer Nebel. Wieder die Menschenmengen in der Fußgängerzone, im Stadtpark, sie ziehen vorbei, manchmal ein Seufzen. Keine Last auf ihren Rücken, aber eine Leere im Blick, die die meine ist. Oben vom höchsten Turm das Läuten irgendeiner Zeit, ich werde wieder schneller, nicht zu schnell, kann immer noch schreiben. Sätze fallen mir ein und verschwinden unter meinem Strich.

Endlich das wohlvertraute Eingangsportal der Akademie. Meine Papiere voll Schrift, wie Briefe. Im Treppenhaus Geruch nach Ölfarbe und Terpentin, hinter jeder Tür die großen Ateliers, lichtdurchflutet, mit weitem Blick über die Stadt. Raum 12, ich bleibe stehen, im Türschlitz bewegen sich Schatten auf und ab, die Gruppe beinah vollständig. Vertraute Stimmen hallen durch die Malwerkstatt, der Dozent bittet um Aufmerksamkeit, das Kolloquium beginnt. Ich gehe rückwärts bis zur ersten Treppenstufe, blicke auf die geschlossene Tür. Von dort, aus dem dünnen Streifen Licht, dringen die Stimmen zu mir. Nichts ist zu verstehen. Ich drehe mich um, vor mir der Treppenschacht, langsamer Schritt, Stufe um Stufe, die Stimmen werden leiser, sind nur noch ein Nebengeräusch.

Die Kammer verlangt, an ihrer Ruhe teilzunehmen. Ich bin bemüht, mich anzugleichen, sitze da, wie in einer Nische aus Fels, pule trockene Lehmstückchen von der Wand, zerdrücke sie zwischen meinen Fingern zu feinem Staub.

Abraumgebiet. Ich vergleiche den Staub meines Zimmers mit dem Boden, auf dem ich stehe. Gleiche Konsistenz, gleiche Farbe.
Das Gelände unterteilt sich in verschiedene Terrassen, alles wirkt leer und monochrom. Im tief gelegenen Zentrum das Glänzen von Wasser. Eine einzelne Planierraupe wälzt sich im Schritttempo voran, hinterlässt den Abdruck einer breiten Kettenspur. Das Fahrzeug wird langsamer, senkt sein Schild und gräbt sich in eine Erdwand. Es lösen sich schwere Brocken, die Raupe lädt auf und verschwindet.
Das Lärmen ist verklungen, in der Wand klafft ein breiter Spalt. Der Lehm ist rissig und trocken. Ringsum keine Vegetation, nur büschelweise kränkliches Gras. Ich zeichne Steppenbilder, karges, weites Land.
Im Uferbereich des Sees finden sich feuchte, sumpfige Stellen, die gespreizte Zehenspur eines Reihers zeichnet sich ab. Weich, kaum hörbar das Schwappen von Wasser.

Abend für Abend starrt der große graue Vogel in das unbelebte Türkis. Er wartet, etwas muss sich rühren, irgendwann.
Es ist Nacht, vor der ausgehöhlten Wand türmt sich im fahlen Mondlicht feinstes Erdmaterial, ich fülle meine Kessel. Heiseres Krächzen, wie ein Schmerzensschrei. Ich weiß, der Reiher ist aufgeflogen, denn er ruft nur im Flug.

Noch einmal entfache ich ein Feuer im Ofen, breite den Lehm vor den Flammen aus, trocknen soll er, sich zu Pulver zerreiben lassen. Nach Tagen kommt Wasser hinzu, er quillt auf, saugt sich voll, wird mit goldgelbem Stroh samt Grannen und Ähren vermengt.

Perfekte Konsistenz. Ich habe keinen Plan, greife ins Gemisch, ziehe einzelne Batzen heraus, wickle sie Schicht für Schicht um

einen Pfahl. Der Lehm wächst und wuchert, Verdickung auf Augenhöhe, ein Kokon, ein Knorpel, Form eines Kopfes. Stiche mit Messer, Spachtel und Schraubenzieher, dann wieder glätten und streichen, breiige Schlemme dazu, kaltes Wasser, trockener Staub. Über dem Abdruck meines Daumens ein Schnitt im Lehm. Etwas schaut mich an. Ich will gehen, den Eindruck bewahren, das Bild retten durch die Nacht.

Pfähle klemmen in leichter Schräge zwischen Boden und Decke, mein Raum, ein von Pfeilern gestützter Schacht. Er füllt sich, reichert sich an, nichts mehr dringt fort nach draußen. Überall Schädel von Tieren, gefunden auf Luderplätzen oder vor Bauten, auch sie vom Lehm umhüllt, die Form des Fleisches, der Muskeln und Sehnen kehrt zurück. Aber alles wird spröde, zersplittert und bricht, goldener Staub in jedem Spalt, in jeder Ritze, er juckt auf der Haut, ich atme ihn ein. Die fein gemaserten Bodendielen sind nicht mehr zu sehen, ein kleiner Pfad, schmal wie ein Wildwechsel, führt von der Tür bis hierher zum Tisch.

Leises, zufriedenes Glucksen. Mit grobgliederigen Fingern greift die Frau des Bauern in eine Blechschale und wirft den Hühnern ein paar Salatblätter zu. Sie kommen angerannt, zanken sich um jedes Blatt. Wir wechseln meist nur flüchtige Worte, sie spricht sehr leise, zieht sich schnell in die Küche zurück. Ihre Gesichtszüge sind sanft und weich. Augen, die Bücher hätten lesen können.

Ich folge dem Bauern in den Wald, halte genügend Abstand. Schnell kommt er mit seinem Traktor voran, ich will ihn nicht verlieren, kürze ab, folge meinem Gehör, bis das Geknatter verstummt. Deutlich hebt sich die dunkle Fichtenkultur von den lichter stehenden Buchen, Eschen und Eichen ab. Der Bauer steigt aus, richtet sein Werkzeug, startet die Säge.

Nach Stunden ist in der Schonung wieder Stille einkehrt. Ein letzter Schwall Dieselgeruch mischt sich unter den Duft von aufgewühlter Erde und frisch gesägtem Holz. Überall sind mit Wellblech und Folie eingedeckte Beigen aufgeschichtet. Gesprayte Markie-

rungen in leuchtendem Pink. Ich setze mich auf eine aus wenigen Latten gezimmerte Holzbank. Zwischen den weißen Feldern aus Sägemehl liegen leere Bierflaschen und Konserven. Farbenprächtige Pilze besetzen einen vermoderten Stumpf.

92 **ZIEGENMELKER**

Die Wetterprognosen versprechen ungetrübt heiße Tage. Ich zeichne mich von Ort zu Ort, hangle mich ziellos durch immer fremder werdende Gegenden. Von einer kargen Hochebene aus blicke ich hinab in ein Dorf. Die leicht abgesetzte und etwas höher gelegene Kirche steht samt dazugehörigem Friedhof in letztem Abendlicht. Ich sammle trockenes Holz, will ein Feuer machen, bereite mein Nachtlager vor.

Schritte.
Getrampel, weite Sprünge.
Ein Flattern.
Nachtnotiz: Ich werde gefunden, aufgespürt, vor mir wird geflohen.

Mein Schlafsack benetzt vom Morgentau. Ich schütte Sand auf die Feuerstelle, begrabe sie unter ein paar Steinen und ziehe weiter.

Auf dem Kirchplatz weiße Markierungen, Parkuhren, zwei überfüllte Container mit Grünschnitt. Ich öffne die Eisengittertür des Friedhofs. Marmorplatten, Buchs, Rosengewächs. Die Grasflächen um die Gräber sind kurzgemäht, laden dazu ein, sich hinzulegen, Rast zu machen. Niemand ist zu sehen. Über der Blütenpracht das einschläfernde Summen der Bienen, auf Schiefer und Sandstein sonnen sich Eidechsen.

Die ersten Häuser in strahlendem Weiß, sie blenden wie mein Papier. Jemand tritt heraus aus diesem Weiß, ist plötzlich da, eine Frau, sie strebt auf mich zu, wird größer, wendet sich wieder ab. Ihre Hand streift über ein Autoheck, sucht nach dem Schlüssel, öffnet den Kofferraum. Während die Klappe hochfährt, blickt sie zu mir. Mein Nicken mit dem Kopf, mein Gruß wird leise erwidert. *Hallo.*

Unbekannte Namen an Türen und Briefkästen. Die Vorgärten werden klein und schmal, weichen schließlich eng gefasstem Waschbeton. Es gibt eine Apotheke, Souvenirläden, vieles deutet auf florierenden Tourismus hin. Ein Greis vor einer Pforte sucht tastend nach einer Klinke, greift ins Leere.

Im schwarzen Wasser des angestauten Flusses ab und zu das Schimmern bronzener Schuppen. Nur halbherzig schnappen die Fische nach den knapp über der Oberfläche tanzenden Mücken. Die Sandwege am Ufer sind ausgetreten.

Ortsausgang. Ich folge einer mit rotem Doppelstrich markierten Wanderroute. Zwischen den Stämmen vibrierende Schichten von Luft, Hitzeflimmern. Dann wieder freies Feld, die Landschaft wie ausradiert, eine letzte Prägung auf dem Papier. Meine Hände sind grau.

Wege führen über welliges Brachland, keine roten Doppelstriche mehr, nur sandige Senken, Streuland von mediterranem Charakter. Hier, so denkt man, regnet es kaum.

Bei Tag sitzen sie ruhend am Boden oder auf Bäumen, die Augen halb geschlossen. Ihr braungeflecktes Gefieder wie der knorpelige Fortsatz eines Zweiges. Erst in der Dämmerung werden sie aktiv, jagen lautlos mit weit geöffnetem Rachen nach Motten und Schwärmern. Sie suchen die Nähe zum Vieh und seinen Stallungen, gleiten dicht über deren warme Leiber hinweg. Man glaubte einst, sie saugen ihr Blut, stehlen die Milch aus den Eutern.

Der Nachtruf der Ziegenmelker, ein pausenlos auf- und abschwellendes Schnurren, als wären die Vögel in einen traurig apathischen Taumel geraten. Manchmal, wenn sie balzen, soll der Schlag ihrer Flügel wie ein Peitschenhieb klingen.

Sie waren hier, hier in dieser Gegend. Ich erinnere mich: Alle knäulten wir unsere Jacken zu Kopfkissen zusammen und blickten hinauf in den azurblauen Himmel. Du warst noch am Leben, die Landschaft weit und weltverloren. Ich ging ein Stück allein, geriet ab vom Weg, Ziegenmelker flogen auf, strichen wie Fabelwesen durch die violette Dämmerung. Ihr tollkühnes Spiel. Mit dem Einbruch der Nacht fielen sie zurück ins dunkle Nadelwerk der Kiefern.

Die Erde heizt sich auf. Halbschlaf, kaum Orientierung. Ich zeichne dünn, Kiefernwald, die sich schlängelnde Bahn eines Weges. Eine vierköpfige Familie tritt ins Motiv, ich höre Gemurmel, den Freudenjauchzer eines Kindes. Warum noch zeichnen? Ich lege den Stift beiseite, streiche bei ausgestrecktem Arm mit dem Finger über die Köpfe der winzigen Silhouetten. Sie rücken auf, werden mich bald am Wegrand sitzen sehen, aber nichts an mir wird ihr Interesse erwecken, niemand wird mir zuwinken. Bevor das Fremde in ihren Gesichtern allzu deutlich wird, packe ich meine Sachen und gehe, drehe mich nicht mehr um.

Die kleine, von Sträuchern eingerahmte Senke ist weit genug vom Weg entfernt, der Sandboden weich und vollkommen trocken. Kurz bin ich eingeschlafen, jetzt erhellt meine Kopflampe das Papier. Jedes Geräusch ein möglicher Auftakt, als seien in der vollkommenen Stille erste zögerliche Lockrufe zu hören: das Lied der Ziegenmelker.

Hear that lonesome whippoorwill
He sounds too blue to fly
That means he's lost the will to live

Ich verharre in Seitenlage. Mein Gesicht wird kalt. Tiefer in den Schlafsack, immer tiefer, bis ein Atmen kaum mehr möglich ist.

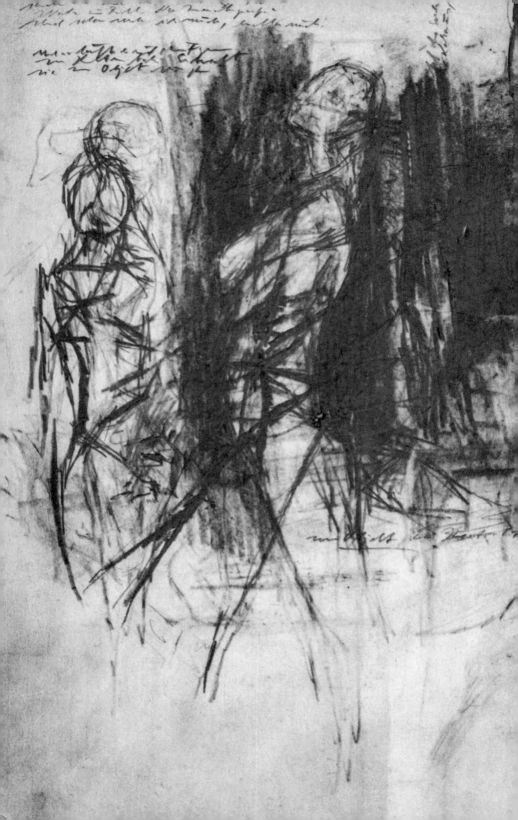

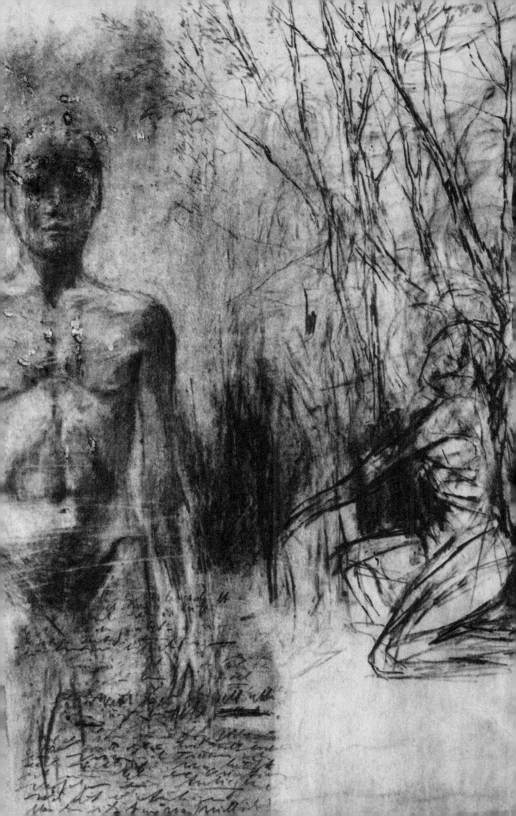

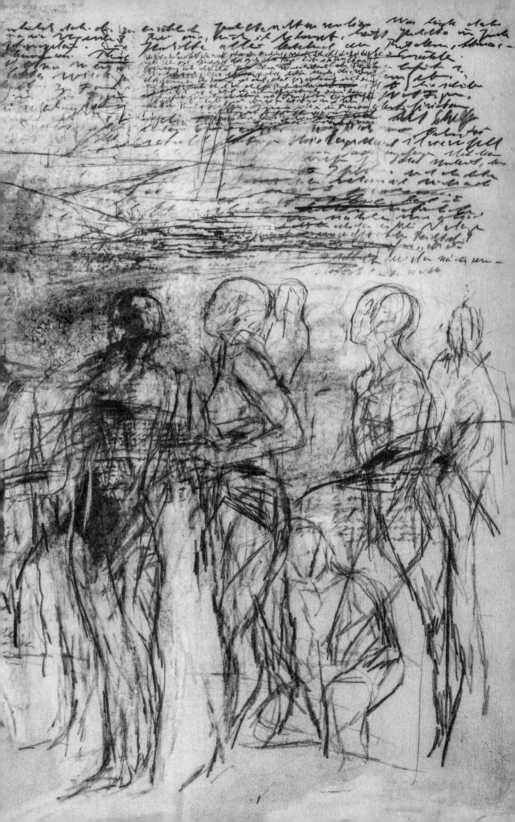

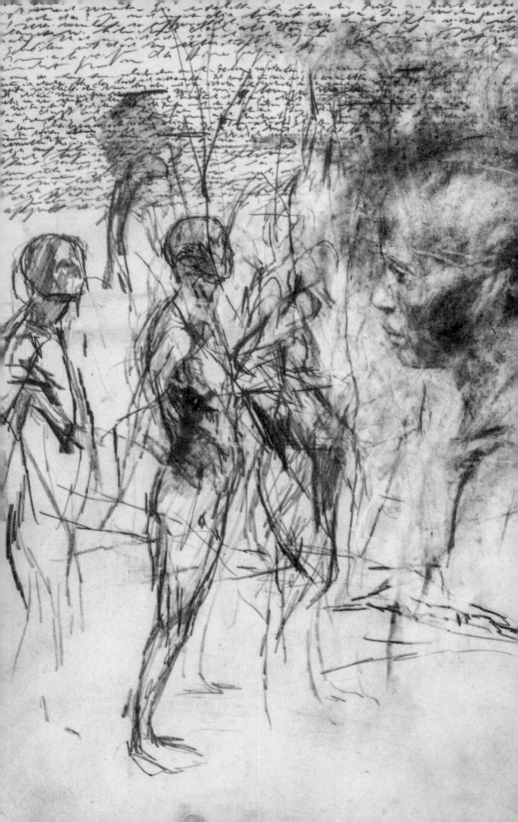

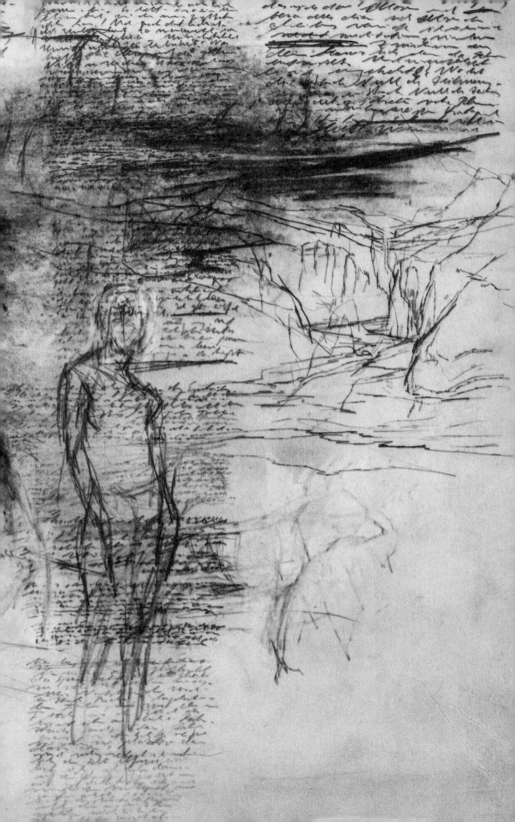

102 **TOTENMASKE**

Trotz der erdrückenden Schwüle draußen herrscht in meinem Zimmer ein angenehmes Klima. Überall Spuren verhärteten Lehms, in ihm sind Roggensamen gekeimt, aber kaum berühre ich die zarten grünen Halme, knicken sie ein und welken. Auf meinem Tisch zwischen Erdbrocken, Blättern und Stiften die herausgelöste Seite eines dicken historischen Bildbandes: Porträt einer Träumenden, einer in Gedanken versunkenen Frau. Sie hält die Augen geschlossen, ihre Mundwinkel sind angehoben, ein wenig mehr und es wäre ein Lächeln. Die linke Gesichtshälfte erscheint rau und verletzt, die andere ist glatt, nur kleinste, porenartige Vertiefungen sind zu erkennen. Eine starke Kopfdrehung lässt die Sehnen am Hals deutlich hervortreten. Direkt unter der Schulter das markante Schlüsselbein, bedeckt vom geriffelten Saum eines leichten Gewands.

Etwas stimmt nicht mit der Neigung des Kopfes, warum dieser Ausdruck von Schlaf?

Eine Frau ehrwürdigen Adelsgeschlechts stirbt um 1100 n. Chr. an der Pest. Gleich darauf wird sie in dem von ihr gestifteten Kloster beigesetzt. Nichts hätte je von ihrem Äußeren erzählt, wäre der Leichnam nicht mit Kalk beschüttet worden, um das Ausbreiten der tödlichen Infektionskrankheit zu verhindern. Weiße, luftundurchlässige Schichten umschließen den Kopf, weiten sich aus und dringen bis in jede noch so kleinste Vertiefung. Die menschlichen Überreste verrotten, aber aufgrund chemischer Verhärtungsprozesse bleibt der perfekte Abdruck des Konterfeis zurück.

Viele hundert Jahre später wird bei Restaurierungsarbeiten in dem Kloster die Krypta entdeckt. Dort kommt eine wohl erhaltene Hohlform zum Vorschein. Sie wird geborgen und später mit Gips ausgegossen.

Auf dem Foto der Büste fällt das Licht von oben, wirft starke Schatten, ein schwarzsamtenes Tuch bildet den Hintergrund. Die geschlechtslosen Züge sind gelöst, entspannt der nach innen gerichtete Blick. Der Scheitel scheint so makellos, wie eine sanft beschneite Erhebung in der Landschaft. Manchmal meine ich, das rechte Auge sei einen Spalt weit geöffnet, visiere einen Punkt in

der äußeren Welt. Was wäre dies für eine Welt? Sie bleibt so unergründlich wie der Sog einer Schläfe, denn dorthin, zu diesem weich empfindlichen Ort, schaue ich unentwegt, hebe ihn hervor mit der leicht abgerundeten Mine meines Bleistifts. Dort beginnt das Gesicht, weitet sich aus, durchläuft verschiedene Stadien, strebt hin auf ein Ziel, auf ein Ende. Aber das vermeintliche Ende wird ausradiert, stupide, ohne Hemmnis, bis sich am nächsten oder übernächsten Tag etwas Neues herausschält und sichtbar wird: ein paar Quadratzentimeter differenzierteres Grau, der Schwung einer Braue, der einer Lippe, oder auch nur der eines geglückten Augenlids.

Als es den See noch gab, lief sie gerne am Ufer entlang.

Sie will nicht schwimmen, nur mit den nackten Füssen durchs seichte Gewässer waten. Nie geht sie weiter als bis zu den Knien. Welchen Blick mag sie auf die Oberfläche des Wassers werfen? Welchen auf die Berge, die Wolken? Welchen auf all das namenlose Leben um sie herum? Wie nimmt sie die kleinen, blutlosen Krebse unter den Steinen wahr? Wie den Teichrohrsänger? Wie hört sie das Aneinanderstreichen wogenden Schilfs? Klingt es beruhigend oder gar schön?

Sätze werden zu Struktur, zum Teil eines Gesichts. Sie werden aufgenommen von feinen Härchen und kleinen Falten, von vorgewölbter Haut und deren Schatten. Ein paar epochentypische Bilder sind mir geläufig, Ritter, Könige, religiös geprägte Motive, Goldgründe, üppige Gärten und drachentötende Engel. In diesem Gesicht aber ist nichts von der meist so dumpfen Ausdruckslosigkeit mittelalterlicher Menschenbildnisse zu finden. Keine abgeflachten Wangen, kein seltsam zugespitzter Mund, in der Haltung des Kopfes nichts Holdes, nichts Gestelztes. Auf dem Abbild findet sich jedes Detail.

Die nachzulesenden Lebensdaten hingegen bleiben in ihrer stichwortartigen Übersicht nicht mehr als eine grobe Annäherung. Sie scheinen so unerheblich wie der Name. Wie unerheblich aber kann ein Name sein?

Das Gesicht der Hildegard von Bar-Mousson – auf meiner Zeichnung ist es *ihr* Gesicht, aber jetzt, im schwächer werdenden Licht des Abends, ist es auch das Gesicht einer Anderen.

Sie sitzt inmitten all der Leute und beugt sich über ein Buch. Ihr Gesicht ist kaum zu erkennen, gesenkte Lider, das Haar glatt, weder besonders hell noch besonders dunkel. Ich weiß nicht, wie sie heißt oder wer sie ist, greife zu Stift und Papier. Sie stößt die Glastür der Mensa auf, um ins Freie zu gelangen. Dort setzt sie sich auf einen breiten, sonnenerwärmten Bordstein und blinzelt durchs gefiederte Laub der Essigbäume. Ich folge unbemerkt, halte Abstand, zeichne aus sicherer Distanz.

Später führt ihr Weg über die Gleise bis zur nächsten Haltestelle der Straßenbahn. Das Ruckeln und Schwenken des Wagens lässt keinen sicheren Strich zu, aber darauf kommt es nicht an. Mit angelehnter Stirn blickt sie aus dem Fenster, kaum sind die ersten Umrisslinien auf meinem Bogen gesetzt, steigt sie wieder aus.

Später ein Regentag. Sie geht schneller als sonst, presst ihre Tasche eng an die Brust. Weit über ihr lassen sich Scharen von Saatkrähen unter wildem Geschrei durchs Grau des Himmels treiben. Am Fenster hinabrinnende Tropfen, die alles verzerren. Sie betritt den halb leeren Raum, ihre durchnässten Kleider verströmen den Geruch nach Wald. Sie zieht ihren Mantel aus, setzt sich an einen Tisch und holt Ordner und Schreibzeug hervor.

Ich rühre Zucker in meinen Tee, das Klingen von Glas, sie horcht kurz auf, schaut sich um.

Die meisten sind gegangen, zwischen ihr und mir nichts als unbesetzte Stühle. Sie zeichnet, beiläufig, gedankenlos. Ich schiele auf ihr kariertes Papier, große und kleine Fische bilden sich heraus, nicht mehr als zeichenhafte Chiffren in Seitenansicht.

Du bist Zeichnerin?

In ihrem *Nein* eine Spur von Ja, gemeinsam treten wir durch die Glastür ins Freie.

Ich richte den Strahler meiner Lampe von der Tischfläche in den

Raum. Ein goldbestaubtes Tal aus Papierknäueln und gebrochenem Lehm, die Stelen werfen skurrile Schatten an die Wand. Draußen ist schon längst wieder Nacht, und etwas Nächtliches auch über den umherliegenden Dingen. Die vielen Stummel auf dem Boden, ausgedient, eingestaubt, lehmig verkrustet.

Wir fahren ein Stück weit mit der Bahn, steigen aus, kurz bevor die Schlucht beginnt. Serpentinen, Felswege, Brücken aus Gitterpaneelen, unter uns das Tosen der Sturzbäche. Bald ein letztes Gebäude, die Rückwand direkt mit dem Felsen verbunden, glattrenoviert, hellgrün gestrichen, ein Kiosk. Wir gehen hinein, kaufen Schokolade und Orangensaft, ein wenig Wegzehrung.

Schweigsam gehen wir über Schrofen und Bruchkanten, hinter mir das leise Auftreten von Sohlen. Ihr Atem. Sie ist nicht gewohnt, über felsiges Gelände zu steigen. Und schließlich, ganz oben, die Wiese. *Warst du schon einmal hier?*

Sie hebt den Kopf, reckt ihr blasses Gesicht den letzten warmen Strahlen des Sommers entgegen. Ich könnte langsam und unbemerkt talabwärts verschwinden, denn lange bleibt sie stehen, in sich gekehrt, dem Himmel zugewandt.

Ich könnte sie zeichnen, bedacht, mit wenig Strichen. *Einsamer Cherubim,* könnte ich denken, *wie sehr ich dich liebe.*

Auf dem Rückweg halten wir Rast auf einer Bank. Sie zeichnet mit einem Stock einen Fisch in den Sand. *Symbol des Ichthys,* sagt sie und hebt die beiden sich überkreuzenden Bogenlinien deutlich hervor, gräbt den Stock tiefer und tiefer. Ich denke an die stoisch im Wasser schwebenden Urfische der prächtig dekorierten Tiefseeaquarien. Im schummrigen Licht hinter dickem Panzerglas das leicht geöffnete Maul, das eingetrübte Auge und die fleischig dicken Flossen wie Arme und Beine. Lebende Fossilien. Verschollen, vergessen und wiederentdeckt. Sie scharrt weiter im Sand. *Ichthys,* ein Begriff, der sich aus den Anfangsbuchstaben einer Wortfolge zusammensetzt: *Ieosus Christos Theou Yios Soter.* Kaum etwas ist zu entziffern, ich gebe ihr Stift und Papier.

Wir stehen noch einmal auf der Brücke, blicken durch die Gitter hinunter ins Wasser. Dieselben Szenen wie vor Stunden, nur weniger differenziert, kein Treibgut zu sehen, keine bunten Fremdkörper, die sich in den Spalten verfangen haben. Wir halten uns fest, genießen den Wind der schäumenden Strudel. Von fern nähern sich die aneinander geperlten Fensterreihen des Zuges.

Im Abteil ihre Stirn wieder am Glas der Scheibe, Blick nach draußen, aber ohne reflexhaftes Zittern. Wir schweigen, ich denke an das leere Papier in meiner Tasche, an die wenigen Wörter dort in ihrer Schrift. Dann hält der Zug, sie geht Richtung Tür, steigt grußlos aus. Ich blicke auf den erleuchteten Bahnsteig, ihr Gesicht, der helle Asphalt golden lasiert. Langsam rollt der Zug an, sie folgt ein paar Schritte, könnte ihm nachlaufen, ihr Tempo beschleunigen, ein paar Meter nur, aber sie bleibt stehen, hebt zum Abschied flüchtig die Hand.

Mein ständiges Abwägen setzt dem Papier zu, der Eindruck von geschuppter, aufgeplatzter Haut entsteht. Ich umspinne die Verletzungen mit weichen Linien. Wie von selbst scheinen kindliche, jugendhafte Züge hindurch, aber die steinerne Kälte und Schwere im vorgegebenen Grau von Blei und Grafit ist geblieben.

Da war das Kinderportrait, irgendwo beschrieben zwischen hunderten von Seiten. Klar habe ich das Konterfei des Mädchens vor Augen, es hält eine weiße Rose in der Hand, außerdem den Totenschädel eines anderen Kindes. Verhaltene, ausgebleichte Farbtöne, bitteres Lächeln, hinter dem Antlitz verbirgt sich eine erregte Sehnsucht, die unweigerlich auf den Betrachter übergeht. *Ein schweres Leiden schien dem ganzen Gesichte etwas Frühreifes und Frauenhaftes zu verleihen ...* Ich blättere vor und zurück, finde die einst von mir mit Bleistift unterstrichenen Sätze sowie dünne, kaum zu entziffernde Randbemerkungen:

Grab des Hexenkindes.
Dunkle Augen auf steinerner Tafel.
Anspruch auf Unantastbarkeit.

... wäre nachzuzeichnen!
Warum nicht in Öl?
– ohne Damastkleid, ohne Kopfputz aus flimmernden Gold- und
Silberblättchen.

Meret sitzt am Ufer eines Flusses. Binnen weniger Minuten kreisen wie geblendet die Fische um ihre nackten Füße, selbst die schlauen alten Forellen haben keine Furcht, mit ihrer Hand streicht sie kichernd über deren rotgepunktete Flanken. Auch vor Kreuzottern schreckt sie nicht zurück, man hat beobachtet, wie sie eine der gefürchteten Schlangen unerschrocken an der Schwanzspitze nach oben hält und das schöne Zickzackmuster auf dem Rücken genau betrachtet.

Meret wird von der Familie zu einem Pfarrer gegeben, der sie auf den richtigen Weg bringen soll. Er beobachtet das Kind Tag für Tag, notiert dessen absonderliches Verhalten und gibt seine Züchtigungsmaßnahmen peinlichst genau zu Protokoll.

... habe ... der kleinen Meret (Emerentia) ihre wöchentlich zukommende Korrektur erteilt ... indem (ich) sie nackt auf die Bank legte und mit einer neuen Rute züchtigte, nicht ohne Lamentieren und Seufzen zum Herren, dass Er das traurige Werk zu einem guten Ende bringen möge.

Die Maßnahmen tragen keine Früchte, Meret versucht zu fliehen, nimmt Reißaus, verschwindet irgendwo im Garten, im Wald, oder rennt über das Steinfeld hinab zum Fluss.

Gleitet sie hinein? Wird beschrieben, wie sie ins Wasser steigt? Ich hätte es gerne gelesen.

Feine Sandwolken am Grund, weil sie sich mit den Füßen abstößt und rüber zum anderen Ufer schwimmt. Dort läuft sie weiter ins Dickicht und fällt irgendwann auf den Boden. Ein Rufen, zögerlich, sie versucht es ein paarmal, erschrickt über den schwachen Klang ihrer Stimme. Weiches Wollgras streift ihr Gesicht, eine Empfindung, die sie ruhiger werden lässt. Sie gräbt eine Kuhle,

legt die Kleider ab und schmiegt sich in die Erde. Ihr kleiner Körper erkaltet, der Herzschlag wird schwach.

Es dämmert. Noch sehe ich kein Licht auf der Straße, keines drüben im Haus. In meinem Zimmer der Ofen, die Tür, die verstaubten Papiere. Draußen kräftige Nachtböen, es klappern die Fensterläden, das unruhige Zittern setzt sich fort bis zur Tischfläche, bis zur Spitze meines Bleistifts. Sie wandert über den Brustkorb einer Frau, zieht Satz um Satz hinter sich her. Noch immer bleibt das Gesicht unbestimmt, driftet ab, kommt aber gleichwohl auf mich zu, wirkt in einem verschwindenden Sinne aufgebläht, als wolle die dahinter verborgene Person ein letztes Mal nach Aufmerksamkeit heischen, als fordere sie nach einer Anrede, einem *Du*.

Du beugst dich zu mir herab, suchst Trost bei dem schlafenden Kleinkind. Um uns die Wände der kleinen Wohnung, die Standuhr, tickend, das Sofa mit Kordüberzug, der kleine runde Glastisch. Leise brodelt in der Küche heißes Wasser in einem Topf. Dann ein dumpfer Schlag gegen die Fensterscheibe, du nimmst mich auf den Arm und gehst raus in den Vorgarten. Dort kauert eine Amsel bewegungslos im Gras. Ist sie tot? Nein, benommen sitzt sie da, ohne Regung, ohne Furcht. Und als du sie ein paarmal anstupst, nur leicht mit dem Finger, fliegt sie heil davon.

Manchmal, wenn an einem Wegrand Lärchen stehen, kommt mir das Wort *mütterlich* in den Sinn. Es pocht darauf, in ein Gefühl überzugehen. Dann nehme ich mir vor, die Lärchen zu zeichnen, aber ich zeichne sie nicht, schreibe nur auf, wie es wäre, sie zu zeichnen. Man beginnt oben im Geäst, bewegt sich langsam am Stamm nach unten, bis er stetig breiter werdend im Boden versinkt.

Welche Bedeutung hat das Wort *mütterlich*, könnte ich fragen, worauf ließe es sich beziehen? In Gedanken gehe ich die steile Ackerstraße hoch, biege an der ersten Kreuzung rechts ab und schaue rüber zu dem zweiten Haus auf der linken Seite. Ich sehe die noch immer efeuumrankten Wände, das schmiedeeiserne

Gartentor, die Lärche neben der Garage. Tatsächlich habe ich hin und wieder erwogen, einfach an die Tür zu klopfen. Doch es ist bei einer spinnerten Idee geblieben.

Jemand würde mir öffnen, wäre vermutlich erstaunt über mein Anliegen. Doch nach wenigen erklärenden Worten dürfte ich eintreten, sähe das neu eingerichtete Wohnzimmer, die Küche, das Bad, vielleicht das Klo. Ich würde erzählen, dass hier, in dieser Ecke des Flurs unser Hund seinen Platz hatte und dass dort neben dem großen Fenster das Klavier gestanden hatte. Bald würde mich das Gefühl beschleichen, ein Eindringling zu sein, ein merkwürdiger Fremder, der glaubt, all die Winkel und Ecken seien noch immer die meinen, seien mit vertrauten Bildern und Eindrücken behaftet. Ich würde keine weiteren Umstände machen wollen und mich schließlich zum Ausgang hinbewegen. Im Gang, kurz vor der Haustür, würde meine Hand dann noch einmal das glattpolierte Treppengeländer berühren, welches hochführt in den zweiten Stock. Ich würde dem Schwung des Handlaufs folgen und feststellen, dass ganz oben, an seinem Ende, noch immer zu wenig helles Tageslicht hingerät. Dort in jenem Schatten fiele mein Blick auf die Tür des Kinderzimmers. Ich sähe dahinter einen Raum voll Spielzeug, bunten Stiften und einem frischbezogenen Bett.

Draußen stehen weitere, meist größere Häuser. Ich eile vorbei und gelange zur Bushaltestelle. Die Abfahrtszeiten ändern sich alle paar Jahre um wenige Minuten. Es stehen jetzt Linden dort.

Meine Zeit richtet sich nach der der Zeichnung. Zeichenzeit.

Lange prüfe ich die Verwertbarkeit eines Motivs, danach ist alles eine Frage der Überwindung. Was aber gilt es zu überwinden außer dem Weiß, der Leere, der Zweidimensionalität? Den Schmerz? *Welchen* Schmerz, müsste ich fragen. Wohl am ehesten den der Eingeschränktheit, denn das ist die Suche zwischen dem Oben und Unten, dem Rechts und Links eines Blatt Papiers in hohem Maße: eingeschränkt! Meine Finger streichen darüber, ich spüre die Leere, das Unberührte, keine Tiefe, kein Gefühl von Samt, nichts Stoffliches, nur eine glatte Fläche mit scharf geschnittenem Rand. Stillstand, körperlich im Nirgendwo. Und die ersten Striche, grob wie Schürfwunden, reine Ablenkungsmanö-

ver, Übersprunghandlungen, dennoch setzen sie das Weiß außer Gefecht.

Eine Mauer schirmt die Straße von dem kleinen Wendeplatz ab. Schon immer war dort eine leicht brüchige Naht im Beton, den die einstige Holzverschalung hinterlassen hatte. Kiesel kommen zum Vorschein, sie glänzen, sehen aus wie Lutschbonbons. *Waren sie dir aufgefallen?*

Wie ließe sich von ihrem Grün, ihrer Transparenz erzählen, ihrem Glanz, früh morgens im Licht der Sonne, beim Warten auf den Schulbus an deiner Hand? Wie ließe sich davon erzählen, jetzt, da ich doch deine Hand längst nicht mehr halten würde?

Die Naht ist größer geworden, unzählige Kiesel kommen zum Vorschein, ich berühre ein paar mit den Fingerspitzen. Sie sitzen fest.

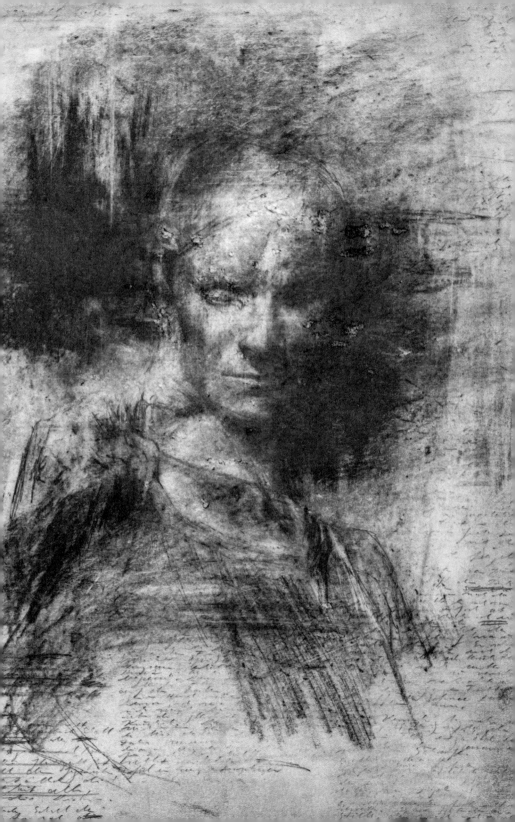

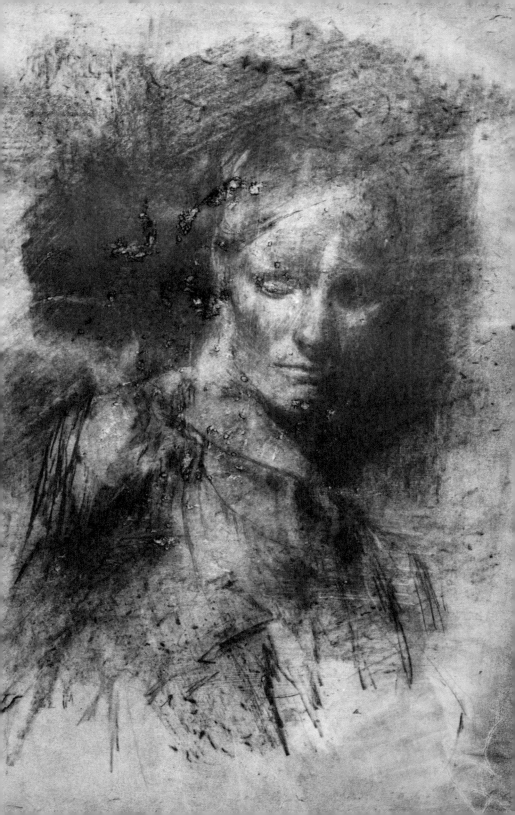

116 **REGLOS**

Die Lehmschichten haften nicht gut an der Eisenstange, also umwickle ich jede neue Lage mit dünnem Draht, schnüre alles fest zusammen. Rillen und Ausstülpungen entstehen, erwecken den Eindruck aneinandergereihter Wirbel.

Vor mir ein erster wirklicher Kopf, ich umschließe ihn mit beiden Händen. Glatte Stirn, weiche Wangen, die Nase wohlgeformt. Die Lippen jetzt ganz nah, ich lege meinen Mund darauf, spüre den Lehm auf der Zunge, im Mund. Ich dringe tief in die Schläfen ein, verforme das Gesicht, es wird schmal, quillt zwischen meinen Fingern hindurch.

Es klopft an der Tür, die Bäuerin ruft meinen Namen, ich lege den Stift beiseite.

Frisch gebackenes Brot und ein Korb voller Pflaumen!

Von einem erhöhten Standpunkt sehe ich hinunter zum Hof, setze den Bleistift aufs Papier. Zeichnen oder Schreiben? Das Wahrnehmen von räumlicher und zeitlicher Distanz verschmilzt zu ein und derselben Empfindung.

Der Bauer geht über den Hof, zwängt sich auf den Traktor, startet den Motor, langsam rollt die Maschine an. Ich weiß, wohin er verschwindet. Jetzt erscheint die Bäuerin, schüttet mit einem gelben Plastikeimer schaumiges Wasser in den Gully. Nach dem dritten Eimer bleibt sie drinnen, putzt Treppe und Flur.

Zäher Nebel zieht von Südwesten herein. Milchiges Licht. Ich zeichne kaum mehr im Freien. Drüben in der Küche gibt es Kaffee und selbstgebackenen Apfelkuchen, ich solle doch endlich Karl sagen! *Karl und Helga.*

Leicht nach vorne gebeugter Gang, die Arme hinter dem Rücken verschränkt. Blick am Boden, das Gesicht nicht zu erkennen. Grau meliertes Haar, dunkler Schal, dunkler Kragen. Seine Schritte jetzt hörbar, kurz vor meiner Tür. Er ist wirklich gekommen: Kaltenbach.

Leichtfüßig tritt er über die Schwelle, reicht mir seine große Hand freundlich entgegen. Sie fühlt sich warm an, glatt und alterslos. Er registriert das Blatt, den Stift in meiner Hand, die schreibt. Höfliche Floskeln sind keine Option, man fragt nicht: Wie geht's? Ich schaue in sein Gesicht, suche nach einer weichen Geste, einem Einverständnis. Seine Augen klar, leicht verschmälert, ein Lächeln; da weiß ich: Er versteht. Kein Schweiß an meinen Fingern, kein Zittern. Die Zeichen stehen gut.

Kaltenbach verschafft sich einen ersten Überblick, steigt vorsichtig über die am Boden liegenden Köpfe. Er befühlt den verhärteten Lehm, die Risse, den Staub, zupft unbedarft an einem Strohhalm. Wie eine Wimper hat er sich über ein eingekerbtes Auge gelegt. Die Enge der Kammer ist aufgehoben. Ich rieche sein Rasierwasser, sehe erste Altersflecken über den dichten Augenbrauen. Ruhiges Bewegen, wettergegerbte Haut, abgeklärter Blick. Die markanten Züge eines Giotto di Bondone.

Wenn ich die Köpfe anschaue, denke ich an nichts als an sie selbst.

Er macht sich klein, nimmt die Rolle eines naiven, beinah dümmlichen Betrachters ein, um dem, was er sieht, vorbehaltlos zu begegnen. Es ist ein Trick. Zwischen uns ein Abwägen und Pendeln. Kein Gefühl für die verstrichene Zeit. Etwas gerät ins Lot, er ist mein Gegengewicht. Als sähe ich durch seine Augen.

Weit oben im Wald, krauses Gestrüpp, schneeverbogen. Im ersten Licht der Nacht das tarngeschützte Fell eines fliehenden Tieres. Ich folge ihm, beginne zu rennen, der Hang ist steil, ich staune über mein Tempo, die Macht der Schwerkraft, die Haltlosigkeit meines Körpers. Kein Maß mehr für Abstand, keines für die Länge der Schatten. Etwas taucht ab. Ich lasse die Stelle nicht aus den Augen, komme ihr näher, schleppend, strauchelnd. Eine Höhle, ein Loch, ich passe hinein. Beißender Gestank. Keine Farben, keine Form, nur das bloße Gefühl.

Ich grabe eine Kuhle in den Schnee und zünde ein Feuer an, der Kreis um die Flammen wird schmelzend größer. Unter den vor Nässe geschützten Überhängen der Hohlwege schimmern die Flechten auf Stein und Holz wie Pigment. Bunte Einsprengsel im Weiß, nur an wenigen Tagen im Jahr: Zitrone, Smaragd, Schimmelblau. Kein Geräusch, nur das Rieseln von Schnee.

Die Blätter unterm Schnee aufgewirbelt. Gezeichnet. Wieder rennen, da, wo im Sommer der Sonnentau wächst. Versuch, der Kälte zu trotzen. Rennend zeichnen? Ich lasse mich fallen. Pulverschnee.

Einst unser Lachen, das Spielen der Hunde; es waren Rehe hier, feingliedrig, scheu, ihr raues Gebrüll klang nah und fern zugleich. Damals hattest du mir den Ruflaut der Kitze beigebracht: Ein langgedehntes Quäken, imitiert mit Hilfe eines Grashalms, der zwischen den Handballen klemmt. Die Mütter kamen angerannt, spähten in unser Versteck, fanden nicht ihre Jungen, sondern dich und mich.

Drei Tage war ich nicht im Zimmer. Karl ist vor dem Haus am Schneeschippen, stößt weit hörbar sein breites Schaufelblatt durch die Massen. Er hält inne und winkt mir zu. Ich verstaue Papier und Stift im Rucksack.

Wo warst du so lange? Wir haben dich vermisst!

Er hat mir Brennholz kleingesägt und liebevoll vor der Kammertür aufgestapelt. Ich heize an, erwärme mit einem Tauchsieder das Wasser, gieße es über den Lehm. Heiß duftender Schlamm.

Karls Mutter sitzt vor dem Haus in der Wintersonne, lange habe ich sie nicht gesehen. In ihr tuchumrahmtes Gesicht fallen die Schatten feiner Birkenzweige. Sie zupft von einer wärmenden, rotkarierten Decke kleine Fussel ab, übergibt sie mit einem Fingerschnippen dem Wind. Gezeter zweier Elstern.

Märzschnee. Weich, nass, unberührt. Das dunkler, satter werdende Grün des Grases sticht in Halmen hervor. Neben dem Weg

ein zugefrorener Teich, die ersten Frösche, wie unter Glas, langsam und steif gleiten sie über den Grund.

Kältestarre: Das Tier friert ein, überdauert den Winter, Bewegungen sind nicht möglich. Geringer Herzschlag, geringe Atemfrequenz, die Augen bleiben geöffnet.

Weibliche Haselnussblüten: Wie winzig kleine Palmwedel ragen die roten Narben aus den Knospen hervor, weich, geruchlos, Vorboten wärmerer Tage.

Überm Weiß der Kirschbaumblüten das schwere Weiß des Schnees. Ich will nicht nach draußen schauen, decke mein Fenster mit einem Handtuch ab und schalte das Licht ein.

Der gedämpfte Gesang der Vögel klingt falsch in der Kälte, wird vom Schnee verschluckt. Ich heize an. Hinter dem kleinen Holzstapel hängt ein Tagpfauenauge an der Wand. Ob er tatsächlich hier in der Kammer überwintert hat, weiß ich nicht. Normalerweise verbringen sie die Wintermonate drüben im feuchten Keller. Unter leichtem Zischen schlägt er seine Flügel auf und zu, vorsichtig drapiere ich ihn auf meinen Tisch, sein Schlag wird schneller, eifriger aber er bleibt sitzen, fliegt nicht davon. Die symmetrischen Muster und Flügeladern erfordern sicher gesetzte Linien mit hartem Blei, kein Stocken, kein Zögern. Glanz von Perlmutt. Meine Schwärzen bleiben matt und stumpf, geraten zu Schatten, die die Flügel nicht tragen könnten. Er ist noch bei mir, reglos auf dem Tisch.

In der Hohlform meiner Hände blättern seine Schuppen ab, mit jeder Bewegung wird er unansehnlicher, sein Fächern kitzelt. Ich ziehe das Handtuch zur Seite, öffne das Fenster, öffne die Hand, er taumelt in die verschneite Nacht, glanzlos und schwer.

Karl hat Fichten entastet und große Mengen Reisig verbrannt. Im Zentrum der Schonung ruht ein gewaltiger Aschehaufen, dünne Schleierfäden steigen von ihm auf. Er strahlt, in seiner Nähe ist es warm. Ich setzte mich auf die Bank, beginne zu zeichnen, das Knittern von Papier auf meinem Schoß, das Schleifen der Stifte, Aschezeichen. Wo sollte mehr Entsprechung zu finden sein? Die

Farbe der Asche wiederholt sich im Grafit auf meinem Blatt: graue Flächen, weißer Staub, schwarze Splitter. Motive sterben ab. Was übrig bleibt, ist zart und leicht wie Flaum.

Solange man nicht ein Grau gemalt hat, ist man nicht Maler. Das war, was er mir gesagt hatte.

Im kontrollierten Zwischenraum der Stämme schwingt ein falscher, gleichförmiger Takt, der ablenkt vom leise verspielten Knistern der Asche. Ich scharre das Glutnest frei, lege schichtweise Zweige darauf. Gelbe Rauchwolken quellen auf, ein Wind schürt erste Flammen, sie werden größer und größer, alles brennt, brennt lichterloh.

Kreisende Milane, ihre tief gegabelten Schwanzfedern sind gut zu erkennen. Rotbraune Flanken, silberner Kopf, kläglich ihr Trillern, kein Flügelschlag ist zu hören, vom Dorf her Hundegebell.

Die Lichtung eröffnet neue Ausblicke. Wechsel von Tälern und Bergen. Welche Landschaft mag der vor mir liegenden vorausgegangen sein? Keine Wiesen, keine Felder, kaum offenes Gelände. Auf dem weit entfernten östlichen Grad, wie heute noch, die alte Abtei, Sitz der Benediktiner, in den Archiven der Klostermauern ein Schatz: Buchmalereien auf Pergament. Fohlenhaut, Ziegenhaut. Die feinste, zarteste Qualität liefern die Häute neugeborener Lämmer. In den Bergen Wolfsrudel, Hirsche, schwarze Ibisse in der Schlucht.

Ibisse!

Heiliger Ibis (Afrika)

Schwarzkopfibis (Indien, Pakistan)

Waldrapp, oder Schwarzer Ibis (heute nur noch wenige Paare an Marokkos Atlantikküste, war bis ins 16. Jahrhundert in Europa heimisch)

Er soll auf alten und hohen Mauern der zerbrochenen Schlösser genistet haben. Die gänsegroßen Vögel kreisen um mittelalterlichen Anlagen, rabenschwarzes Gefieder, fleischrotes Gesicht, der lange Schnabel, leicht sichelförmig nach unten gebogen.

Im März des Jahres 1481 werden sie von einem Kälterückfall überrascht.

Viele fallen den Schneemassen zum Opfer, sind geschwächt, können mit bloßer Hand gefangen werden. Manch ein Vogel landet im Suppentopf. Die Population erlischt, es gibt keine Ibisse mehr und damit verliert sich auch das Wissen um die genaue, von Generation zu Generation weitergegebene Flugroute ins afrikanische Winterquartier.

Der große Bogen mit Schrift gefüllt, sechs Spalten, Querformat. Darüber könnte ich einen vegetationslosen Landstrich zeichnen, karg und ausgelaugt, von grauem Aschefilm überzogen. Als besonderer Blickfang einzelne Vögel, harrend im Fels oder am schneebedeckten Ufer eines Sees. Ihr Gefieder nass, triefend, schwer und aufgeweicht, ohne den üblichen Schimmer, ohne farblichen Akzent. Der Glanz im Grafit kennt keine Farbe. Ibisse. Gezeichnet.

Karl hat mir einen dicken Briefumschlag zugesteckt. Es sei nichts besonderes, aber vielleicht würden mich die Unterlagen interessieren.

Ich ziehe ein Schwarzweißfoto aus dem Umschlag, erkenne sofort den halb abgebrannten Hof. Zerbrochene Ziegel und verkohlte Holzsparren liegen verstreut umher, der Scheunenkomplex mit Stall und Kammer ist ohne Dach, hie und da steigt dünner Qualm auf. Vor der nackten Giebelfront versammelt sich eine Gruppe von Menschen. Abgeplatzter Schwarzlack oben am Himmel, links unten, da, wo der Misthaufen noch heute liegt, eine Knitterspur ein Riss.

In dem Kuvert steckt noch ein vergilbtes Dokument. Ich lege es neben das Foto.

Haus am Hang 1, Lagerbuchnummer 45
Brandstiftung
Am 12. November 1926, morgens gegen 4:30 Uhr bricht in

Anwesen ein Brand aus. Das Ökonomiegebäude wird ganz, das Wohngebäude teilweise zerstört. Der Hofhund, zwei Kälber, ein Schwein verbrennen.

Schadeneinschätzung 15. November 1926, 15:00 Uhr:
Insgesamt: 9939,66 Mark.

Davon Wohnhaus: 6239,66 Mark, Scheunenbereich: 2300 Mark, Einfahrts- und Brunnenbereich: 1400 Mark.

7. Januar 1927, erste Auszahlung von 5000 Mark zum Wiederaufbau.

15. April, zweite Rate.

Als Brandstifter kann Phillip Schultheiß verhaftet werden.

Ich steige den Hang hinauf und finde die Stelle, wo das Foto gemacht worden ist: Wohnhaus und Scheune überschneiden sich in gleichem Winkel. Der große Kirschbaum im Garten, auf dem Foto schmächtig wie ein kleiner dürrer Busch. Ich zeichne die Brandstätte ab, bestimme die beiden Fluchtpunkte der Gebäudereste, sie liegen weit außerhalb des Bogens, feine gerade Linien über schwarzkörniger Schraffur.

Tage warmen Regens. Neben der Hofeinfahrt ein frisch gegrabenes Erdloch, darin Unmengen toter Kröten und Frösche, die Tiere sind nicht plattgedrückt oder zerquetscht, sondern mit scharfem Schnitt in ihrer Mitte zerteilt. Am Stamm des Kirschbaums lehnt seit Tagen ein Spaten. Zwischen grün- und graumarmorierten Körperteilen spicken zwei farbenprächtige Feuersalamander hervor. Sie sind vollkommen unversehrt, zeigen kaum Spuren von Verletzung.

Feuersalamander
Salamandra Salamandra
Kennzeichen: Körperlänge durchschnittlich 20 cm. Rekordmaße bei israelischen Exemplaren bis 31 cm. Stets mit gelber Flecken- oder Streifenzeichnung, als Ausnahmeerscheinung auch Exemplare, bei denen der Anteil der gelben Färbung überwiegt. Ebenso selten Schwärzlinge, die aber im Gegenlicht stets die

von schwarzen Pigmentkörpern überlagerten eigentlich gelben Zeichnungsteile »verraten«.

Falsche Schwärzen.

Die beiden Exemplare liegen neben meinen aufgeschlagenen Bestimmungsbüchern auf dem Tisch. Staub und Reste von gespitztem Bleistift haften an ihrer klebrigen Haut, seitlich am Kopf, noch unbeschmutzt, die Giftdrüsen. Von Verwesung ist nichts zu riechen.

Ihr Name beruht auf dem Aberglauben, dass ins Feuer geworfene Exemplare dieses zu löschen vermögen.

Hände greifen nach dem Tier, es lässt sich leicht fangen, wehrt sich nicht, vor Erregung treten lediglich weiße Gifttropfen aus seinem Kopf. Die Substanz brennt im Auge, manchmal auf der Haut, ganz sicher aber, so glaubt man, dämmt es die Kraft der Flammen. Der Salamander ist kein Tier der Erde, keines des Wassers, keines der Luft, er ist ein Tier des Feuers. Er vergiftet die Früchte, das Holz, die Brunnen, wer daraus trinkt, der stirbt.

Ich zeichne Salamander über den abgebrannten Hof.
 Ich zeichne Salamander über Linien, die auf den Fluchtpunkt zustreben.
 Ich zeichne Salamander über Jahreszahlen und Geldbeträge.
 Ich zeichne menschliche Figuren, Gesichter, die ich nicht kenne.

Karls Mutter nähert sich mit schleifenden Schritten meinem Fenster. Ich verdecke die toten Tiere mit einem Blatt. Sie klopft, will unbedingt einen Blick ins Zimmer erhaschen, aber das Glas der Scheibe ist zu verstaubt, ihre faltige Stirn, die lebendigen Augen wie hinter Seidenpapier. Ich öffne das Fenster, über ihrem geblümten Kopftuch kreist ein Zitronenfalter, hektisch scheucht sie ihn weg, gerät beinah aus dem Gleichgewicht. Ob ich am Lernen sei.

22 Uhr, noch brennt Licht in der Küche. Ich sehe die Gewürz-streuer und Einmachgläser, daneben ein Zinnteller mit eingra-viertem Pferdemotiv. Helga wischt über die Herdplatten. Auf dem Wachstuch des Küchentischs ruht Karls linker Arm, zwischen den Fingern eine Zeitung. Der nach außen fallende Lichtschein trifft auf meinen Papierbogen. Karls Stimme ist zu hören, er rezitiert Überschriften und kleinere Textpassagen: *Gemeinderat muss sich entscheiden ... im Bebauungsplan nicht festgesetzt ... er-weist sich als Millionengrab ...*, ich verstehe nur bruchstückhaft.

Helga wendet sich zum Waschbecken, hält ein Tuch unter den Wasserstrahl und wringt es aus. Wäre da nicht die Spiegelrefle-xion des Innenraums, sähe sie direkt in mein Gesicht. Klar steht sie vor mir, das Kopftuch abgelegt, die Haare flachgedrückt. Ich taste mich weiter, gelange zu der von der Hofeinfahrt abgewandten Längsseite des Hauses, noch nie bin ich hier gewesen. Eine Treppe führt zu einer metallenen Tür, sie lässt sich öffnen. Warme, abge-standene Luft, Ölgeruch, der Heizraum. Ich gehe hinein, stehe vor dem Brenner, in ihm ein leises Heulen und Surren, ein leuchtend grüner Punkt blinkt auf und ab.

Das Notierte im hellen Lichtschein meiner Zimmerlampe: Gro-ßes Schriftbild, Sätze kippen bogenförmig nach unten. Ich spitze meinen Bleistift, hole ein neues, unberührtes Blatt hervor und ver-suche, so klein wie möglich zu schreiben. Ab wann, frage ich mich, verkümmert eine Zeile zur Linie, zum Strich? Ich kann nicht le-sen, was ich schreibe, und weiß doch, was da steht.

Ein heißer Tag im April, Mittagszeit. Hinter dem halb geöffneten Küchenfenster der Klang von Besteck und Porzellan, ansonsten kein Laut. Ich gehe durch den Essengeruch, es bleibt still, kein Zuruf, kein Gruß. In meiner Kammer herrscht noch immer die schwere rauchige Kühle des vergangenen Winters. Ich öffne das Fenster, warme Luft fällt herein, streift über den Tisch und die Papierbögen, berührt meine Haut.

Jochen ist für ein paar Tage angereist, hilft seiner Mutter im

Garten, dem Vater im Wald. Seine Herzlichkeit, der ruhige und ausgeglichene Charakter seien Balsam für Helgas Seele, hatte Karl vor ein paar Tagen gesagt. Wir unterhalten uns nur beiläufig, meine schreibende Hand, meinen Stift, mein Papier versucht er zu ignorieren, überspielt die leichte Verwirrung mit einem Lächeln. Er lächelt immerfort.

Von der Kammer aus beobachte ich das Treiben im Garten. Jochen trägt sackweise verrotteten Mist zu den Beeten, Helga zieht parallel laufende Furchen, harkt und sät.

Mutter und Sohn, keine Absprachen, kein Zwiegespräch, alles ist eingespielt, plätschert dahin. Als fielen ihre Gedanken ins Gras. Sie gehen über die schwarze Erde, das Licht ist weiß. Darin liegt eine Botschaft, die nicht zu entschlüsseln ist. Nur körperloses Berühren, Gedichte ohne Reim. Die blassgrünen Keimblätter zart und kraftlos, sie schweigen, können nicht schreien, ihr stilles Begehren nach Wasser, wie das Schnappen nach Luft. Er schnäuzt in sein Taschentuch, sie wischt sich den Schweiß von ihrer Stirn. Von mir nimmt niemand Notiz.

Auflösung, ohne völliges Verschwinden. Radierte Leere versus unberührte Leere. Die Erstere ist nie wirklich leer, immer ist da ein kleiner Rest, etwas Eingestanztes, ein hartnäckiger Schatten aus Blei. Ich versuche auch diesen zu überwinden, radiere weiter, bis das Papier sich nicht mehr wehrt.

Kurz vor Mittag. Karl fährt mit hoher Geschwindigkeit in den Hof, der Traktor ist heißgelaufen, dampft und schwitzt. Mit hochrotem Kopf schwingt er sich vom Sitz und spurtet ins Haus. Ich warte ab. Er kommt wieder nach draußen, stürzt sich ins Auto und fährt davon. Helga bleibt im Haus zurück, steht hinterm Küchenfenster. Da ist ein Wimmern zu hören, ein Klagen. Jetzt ein Aufschrei.

Leise legen sich die Worte aufs Papier, es geschieht wie von selbst. Allein der Vorgang des Schreibens dämmt eine böse rumorende Ahnung. Ich blicke in den makellos blauen Himmel.

Helga tritt vor die Tür, sucht nach mir mit irrem Blick. Ich weiche in die Ecke beim Ofen aus. Sie ruft laut meinen Namen. Ich lege den Stift beiseite, gehe zu ihr.

Nach was soll ich suchen? Warum hat sie mich hier zur Waldschonung geschickt? Karls Hände seien blutverklebt gewesen. Im Taumel ihrer aufgelösten Stimme war nur wenig zu verstehen. Nichts erscheint mir real oder glaubhaft, nicht einmal die graue Folgespur meines Stifts. Ich gehe still und langsam, versuche, den Tritt auf mürbes Geäst zu vermeiden. Warum das Bedürfnis nach Stille? Warum darf kein Rascheln oder Knacken sein?

Mein Stift überm Papier. Die Schonung, dunkel, umgeben von licht stehendem Gehölz. Alles ist wie immer, ich gehe hinein, kein Bach, kein Wasser, nur gerade Stämme, nur Wald, eine Landschaft, die betäubt. Unterm dichten Geäst des einzig querliegenden Baumes leuchtet grell reflektierender Stoff. Signalfarben, Schutzkleidung. Ich nähere mich, ein lebloser Körper, seitlich aufliegendes Gesicht. Jochens Augen sind geschlossen, unterhalb des offenen Mundes sickert Blut in die Erde. Ein Arm ragt leicht verdreht in die Luft.

Ich versuche gleichmäßig zu atmen, setze mich auf die Bank, will warten bis jemand kommt. Die moosbewachsenen Bretter biegen sich durch, man sollte sie ersetzen, neue Schrauben eindrehen, Latten hinzufügen. Ich zeichne, denn zeichnen heißt einverleiben.

Keine leerweiße Fläche, welcher Abstand wäre angemessen? Wir kennen uns kaum, mein Warten hier ist Schicksal, Zufall, Bestimmung. Dein zerschürftes Gesicht, dein zerdrückter Brustkorb. Würdest du wollen, dass ich dich so sehe, dass ich so bei dir sitze? Würdest du wollen, dass ich dich zeichne?

Ein Kleiber, unstetes Klettern, seine erregten Warnlaute, wie Hohn oder Spott. Gebannt nach oben starren, staunen, als läge im Betrachten des kleinen Vogels ein tieferer Sinn. Er verschwindet, taucht ab im Gleichmaß der Stämme.

Wäre nur offenes Gelände, wie damals, wie bald. Überreste eines skizzierten Traums, auffindbar, wahrnehmbar, aber mit welchen Sinnen? Mit welchen auch immer! Da war und bleibt kein Wald.

April der grausamste Monat? Nein, denn spätestens jetzt kehren die Molche in die Tümpel zurück. Kein größeres Verlangen oder Begehren als im April, selbst wenn das weißeste Licht nun nicht mehr über den märzbraunen Feldern gleißt. Die Suche nach einem Motiv ist verkommen zur Sucht. Was ist das Schöne? Die Frage stellt sich nicht, sie drängt sich auf, wie das Schöne selbst. Kann man es sagen? Jetzt bin ich mich los.

Kleiner Harzfluss auf borkiger Rinde, nicht klar wie Honig, sondern geronnen und eingetrübt, mildes Weiß an der Schwelle zum Gelb.

Schau genau hin, wende dich nicht ab, halte dich daran fest!

Das Rufen wird deutlicher: Schau mich an, schau nicht weg! Vermeintlich abgelegte Schatten hellen nicht auf. Mein Bild vor dir wird reifen zu bloßer Erinnerung. Das hier ist nicht das Ende deiner Geschichte.

Atme ruhig! Im Zeichnen verlierst du keine Zeit.

Ich gehe nochmals zu ihm, beuge mich hinab, berühre kurz seine Schulter. Zerkratztes Jochbein, aufgeplatzte Lippen, Blutfäden, unterm Kinn ein schaumig roter Fleck. Als sähe dies ein anderer.

Herannahende Pkws, die Motoren verstummen. Beamte und Sanitäter steigen aus, kommen quer durchs Unterholz auf mich zu. Karl in ihrer Mitte, er führt sie zur Unfallstelle, geradewegs zu seinen Sohn. Er hat mich erkannt, nickt mir zu mit durchdringendem Blick. Schau, was passiert ist!

Hier an der Peripherie will ich bleiben. Die Äste der letzten Tannenreihen greifen bereits ins hellere Licht der Buchen. Karl beschreibt den Hergang des Unfalls, spielt die Szenen auf Nachfrag

mehrmals nach und zeigt, in welche Richtung der Baum hätte fallen sollen. Dieser war vom Sturm schon gebogen, angerissen, stand unter Spannung.

Jochen wird mit Gummihandschuhen abgetastet. Man befühlt den Kopf, das Genick, greift in seinen Mund, zieht die schweren Lider nach oben und leuchtet mit einer Taschenlampe ins starre Blau der Augen. Man öffnet seine Jacke und wandert zum Brustkorb, Karl steht daneben, die Arme verschränkt. Es wird wenig gesprochen, jemand holt einen Plastiksack. Sie sägen Jochen frei, hieven ihn behutsam unter dem Stamm hervor, sein Kopf fällt dennoch zurück, schlenkert umher. Karl versucht ihn zu stützen, packt mit an.

Klare Linienführung auf meinem Papier, keine gestischen Manöver, Grasbüschel gehen ineinander über, schmale Spalten, Lücken, noch und noch, verhakt, ein Chaos der Zwischenräume. Da wäre mehr, ich kann es sehen, kann es nur sehen.

Alle sind verschwunden. Noch einmal betrete ich die Schonung, bleibe stehen vor dem zersägten Stamm. Schwarze Reste von trocknendem Blut. Oben, in der neu entstandenen Lücke das leichte Schwanken der benachbarten Wipfel, sie hängen voller Zapfen, genau wie die gebrochene Krone vor mir auf der Erde. Ihre frischen Triebe, vor wenigen Tagen noch weit oben in den Himmel ragend, jetzt in meiner Hand, üppig mit Nadeln besetzt, duftend, strahlend, unversehrt.

Die gleichen Geräusche, die gleichen Gerüche, eine Katze kreuzt gemächlich die Zufahrt. Wie lange habe ich die Büsten nicht mehr beachtet? Ihre Gesichter sind infolge der Wasserverdunstung schmal geworden, schmaler als ich wollte, schmaler als geplant.

Beim ersten Schlag stiebt der Lehm splitterartig davon, nur eine daumenbreite Kerbe bleibt zurück, zieht sich quer über den Schädel. Sie wird tiefer, seitlich entstehen Risse, die Hälften lösen sich voneinander. Ich lege die Axt beiseite. Auf der Innenseite der Hälften verrostete Knäuel aus Draht, kleine Rostflecken zeichnen

sich ab, wie Spuren von kandiertem Zucker. Gedankensplitter, Erinnerungskrusten, ich zeichne das Wirrwarr der Schlaufen, sie verklumpen zu formloser Gestalt.

Helga und Karl treten schwarz gekleidet aus dem Haus. Karl steigt ins Auto, Helga kontrolliert noch einmal den Inhalt ihrer Handtasche und schließt die Haustür ab, legt den Schlüssel wie üblich unter einen der Blumentöpfe. Ihre Schritte sind kurz und wackelig, sie gerät leicht aus der Balance, stützt sich am hinteren Kotflügel ab. Langsam tastet sie sich nach vorne, ihre Beine können sie kaum tragen. Sie sitzt, schnallt sich an, Karl startet den Motor.

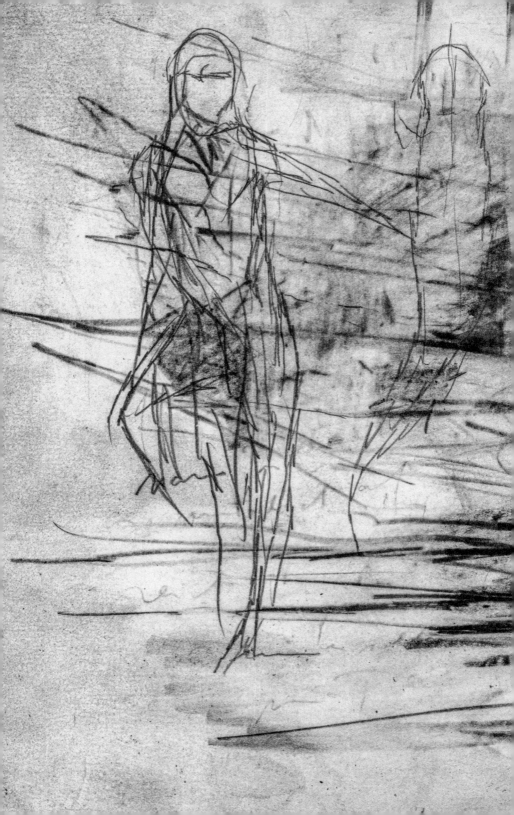

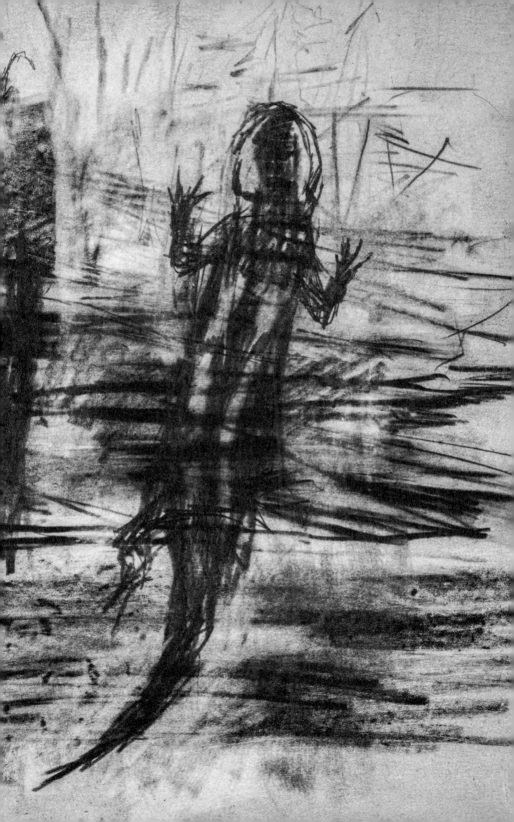

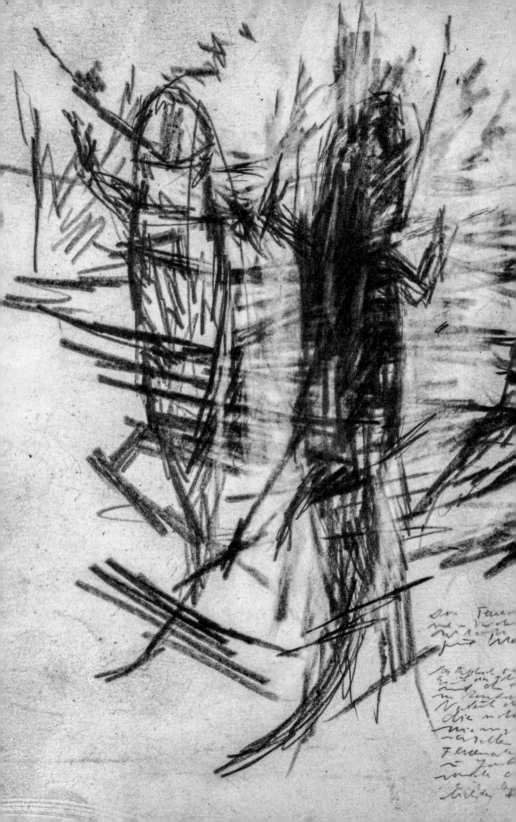

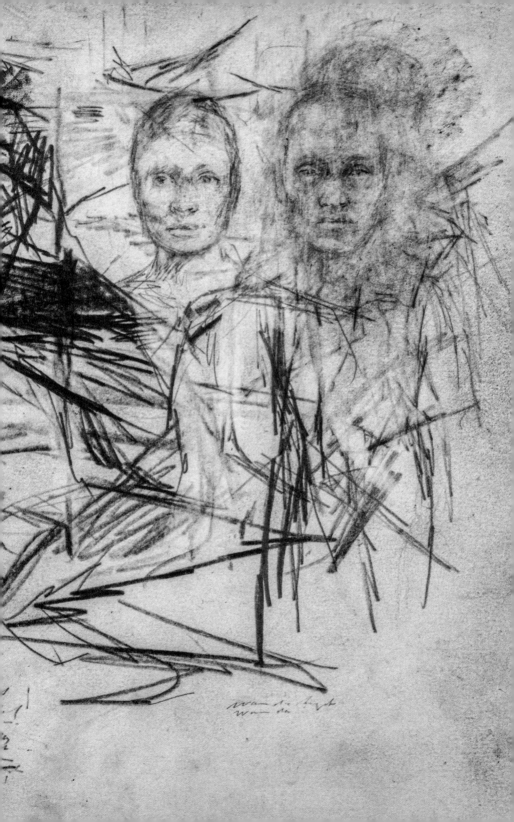

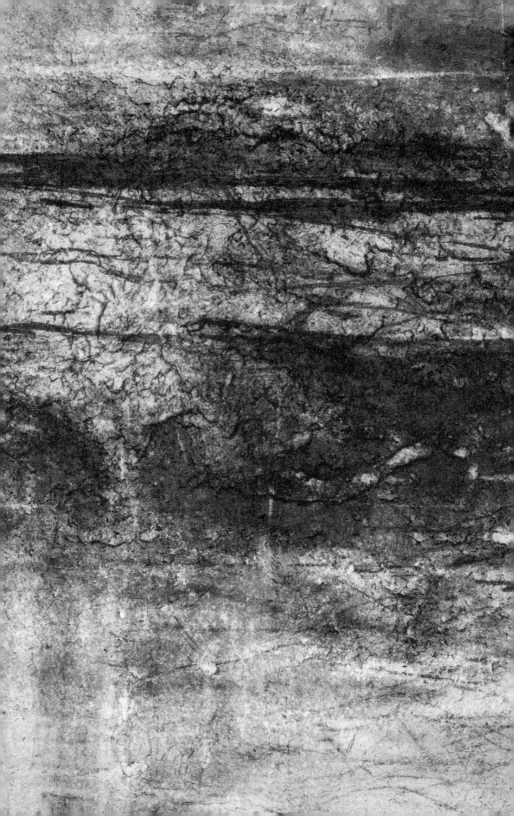

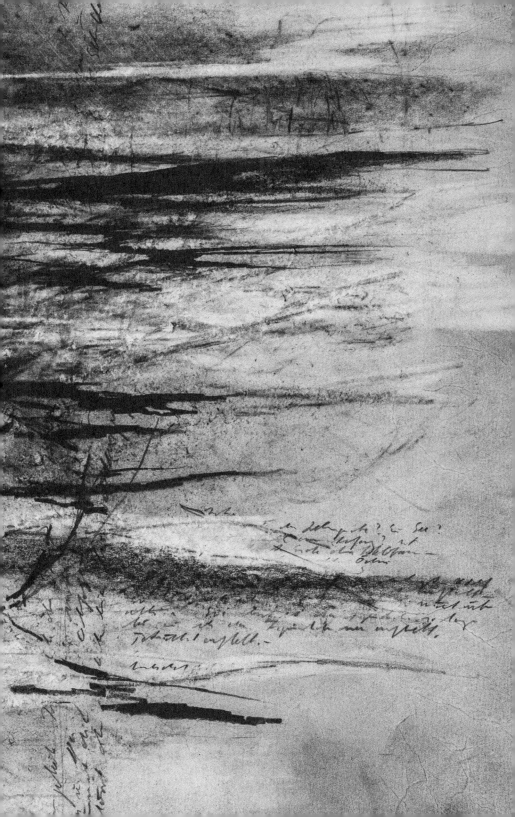

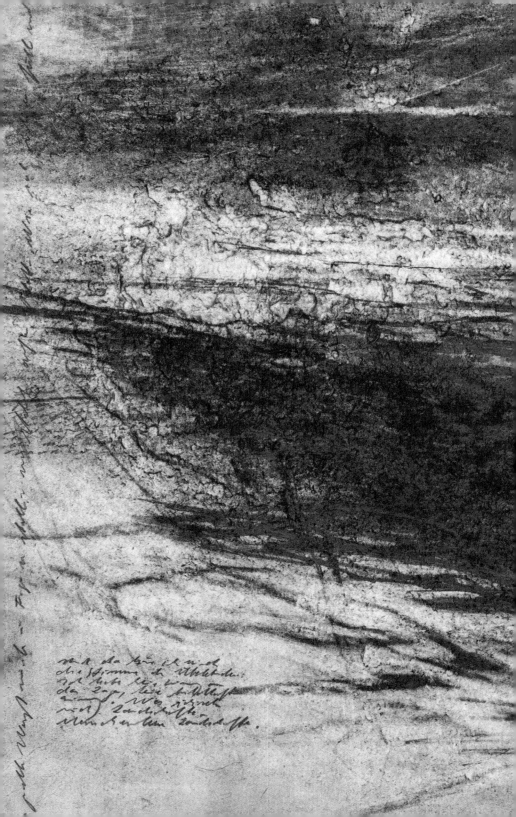

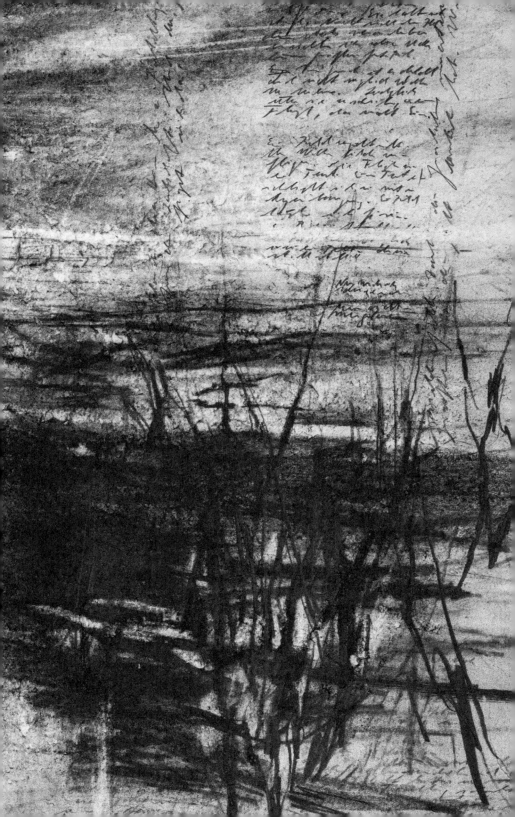

144 **KALTENBACH**

Ich sitze an meinem neuen Tisch. Er ist aus hartem Holz und spiegelglatt. Die hohen Wände des Zimmers habe ich in einem lehmigen Farbton gestrichen. Links vom Bett ist ein Bücherregal eingebaut, dessen Bretter bis hoch unter die Decke reichen. Nur zur Hälfte ist es gefüllt. Beide Fenster dämmen den Schall, der von der Straße kommt. Hier, im weitläufigen ersten Stockwerk, steht mir ein Bad mit Toilette sowie ein weiteres geräumiges Arbeitszimmer zur Verfügung.

Die Kammer habe ich verlassen. Ob Helga und Karl mich vermissen, weiß ich nicht. Kaltenbachs Angebot müsse man annehmen, waren beide einhelliger Meinung, so etwas dürfe man nicht abschlagen.

Einen Tag hat das Ausräumen gedauert. Den Lehmschutt sowie die meisten Stelen und Büsten habe ich spät abends hoch in den Wald geschafft und leicht mit Erde, Laub und Zweigen zugedeckt. Sehr bald werden sich die Formen auflösen und das Material in den Boden sickern. Meine Wandnotizen habe ich abgeschmirgelt und anschließend mit heller Farbe übertüncht, die paar brüchigen, schadhaften Stellen im Putz zugekleistert.

Kaltenbachs Haus ist von ungewöhnlichen Ausmaßen. Einst Sitz der Verwaltungszentrale des nahegelegenen Eisenwerks, wurden die weiten und verzweigten Räumlichkeiten nach jahrzehntelangem Betrieb zu einem kleinen städtischen Krankenhaus umfunktioniert. Im Zuge neuer Verordnungen konnte aufgrund der maroden Bausubstanz den Auflagen nicht mehr entsprochen werden und der gesamte Komplex wurde zum Verkauf angeboten. Kaltenbach zeigte sich als einziger Interessent und nach aufwendigen Renovierungsarbeiten bezog er gemeinsam mit seiner Frau vor wenigen Jahren das große Anwesen.

Die zweite Nacht, ich kann kaum schlafen. Draußen leise vorbeirauschender Verkehr. Von Kaltenbach ist nichts zu hören, im Haus herrscht vollkommene Stille. Um zur Toilette zu gelangen, muss ich über den Flur, dort überschneiden sich unsere Wohnbereiche. Fahles Licht fällt von der Straßenbeleuchtung herein, noch im-

mer hängt milder Teegeruch in der Luft. Barfuß laufe ich über die Fliesen, gelange ins Bad und trinke einen Schluck von dem kalten Hahnenwasser.

An einer der hohen fensterlosen Wände im Flur hat Kaltenbach ein riesiges Stofftuch angebracht. Ein überdimensioniertes Kinderportrait ist darauf abgedruckt, das Gesicht so groß wie ein Fenster: Mädchen mit Blumenkranz. Es sitzt auf einer Wiese, grinst schelmisch zum Betrachter. Trotz des schwachen Dämmerlichts ist die in Millionen von Pixeln aufgelöste Struktur der ums Tausendfache vergrößerten Schwarzweißfotografie gut zu erkennen. Dies sei eines der schönsten Kinderportraits seiner unlängst verstorbenen Frau, hatte Kaltenbach erklärt.

Ich stehe dicht davor, befühle das weiche, kalte Leinen. Das Gesicht des Kindes leicht verzerrt im gewellten Stoff. Wenige Grashalme streifen die Wangen. Das Lächeln etwas schief, eine Reihe kleiner Milchzähne blitzt zwischen dem Dunkel der Mundwinkel hervor. Im Haar zusammengeflochtene Gänseblümchen und Löwenzahn, eine abgeknickte Blüte hängt welk über der Stirn.

Ich gehe ein paar Schritte zurück, lege in mehrfacher Kreisbewegung die Kopfform fest. Leise verhallt der Schleifton im Flur. Die Augen in üblichem Glanz, klarer Wimpernsaum. Schwache Linien markieren den kaum abgesetzten Nasenrücken, aber die Mulde über der Oberlippe hebt sich ab, wirft einen kleinen Schatten. Ich verwische, radiere, streiche durch, die üblichen Manipulationen, mit deren Hilfe sich die vermeintlich einschränkenden Momente von Naturnähe und wiedererkennbarer Individualität umgehen lassen. Mehr Ehrlichkeit oder Authentizität ist dadurch nicht gewonnen. Das Streben nach erweitertem Verständnis erstickt an diesem Punkt. Ich zeichne weiter am Tisch. Das Grinsen verloren. Kein Blumenkranz. Ein neues Gesicht.

Zweimal am Tag treffen wir uns zu den Mahlzeiten in der Küche. Neugierig erkundigt sich Kaltenbach nach meiner Arbeit, will wissen, was es mit den kaum lesbaren und oft durchgestrichenen Textsequenzen über den menschenleeren Landschaften auf sich hat. Jetzt ist er für ein paar Tage verreist. Immer wieder klingelt

das Telefon oder Besuch steht vor der Tür, ich nehme nicht ab, öffne nicht, gieße lediglich die Rosen im Garten.

Ich gehe durchs Haus, wie ein fremder Gast, nicht wie einer, der hier wohnt. Unten im Erdgeschoss reihen sich die ehemaligen Krankenzimmer aneinander. Blanke Glühbirnen hängen an der Decke, die Fenster sind allesamt mit weißen Laken verhängt. Kein Mobiliar ist zu sehen, nirgendwo ein Stuhl, nirgendwo ein Tisch. Eine abgewandte Welt, beherrscht von einem einzigen Gedanken, einer einzigen großen Idee. Sie manifestiert sich in einer unverkennbaren Form, die sich durch die Räume windet, sie prägt das Licht, den Geruch, die Temperatur. Mit kühler Konsequenz wird eine museale Atmosphäre zelebriert. Andächtig stehe ich in einem beinah vollständig leerem Raum, die Wände kahl, vor mir auf dem Boden ein entpersonifizierter Leib, kaum mehr als eine Krümmung, ein bandagierter Geist, bestreut mit grellem Pigment. Mein Blick flieht hoch zur Decke, ungefähr dort müsste mein Zimmer sein.

Es wird dunkler, enger, ein Seitengang führt mich zu weiteren Räumen. Die Luft ist stickig, der Boden von grauem Filzbelag bedeckt, meine Schritte jetzt leise, weich, wie auf kurzgemähtem Gras. In Luftpolsterfolie eingehüllte Gegenstände lehnen ringsum an der Wand. Sie sind mit gelben Zetteln beklebt, tragen kurze, flüchtige Handaufschriften. Eine Schiebetür, dahinter der Waschraum: Weite Hemden, Hosen, Socken und Unterwäsche hängen über quer gespannten Nylonschnüren.

Ich kehre um, gelange durch den Filzraum und die Krankenzimmer zurück zum Eingangsbereich. Dort führt die breite, knarrende Wendeltreppe hoch in den Flur. Linker Hand mein Zimmer. Geradeaus das Tuch. Ich warte, wende mich Kaltenbachs Wohnbereich zu und öffne langsam die erste Tür, schaue mich kaum um, gehe weiter und öffne die zweite Tür. Der große Saal, sechs Stühle, ein schwerer Holztisch, Kerzenständer. Wände, deren unruhige Oberflächenlasur wie die halbverwitterten Fresken einer Kapelle wirken. Bei längerem Hinsehen entdecke ich in dem Ineinanderfließen zweier Farbtöne und den sich daraus ergebenden Verdunklungen

und Verkrustungen einen kargen Gebirgszug, nahtlos setzt er sich fort bis zur nächsten Zimmerecke, von dort wächst er weiter, breitet sich aus, umschließt den ganzen Raum.

Im sonnendurchflutenden Wintergarten steht Kaltenbachs Arbeitstisch. Überall ein warmes Blenden und Funkeln. Unter verschiedenen Notizblättern und Briefkuverts spickt die aufgeschlagene Seite eines dicken Bildbandes hervor. Ich schiebe all die losen Papiere beiseite, Kugelschreiber geraten ins Rollen. Die Doppelseite ist freigelegt. Ich beginne zu blättern. Nach langem Prolog und einer reich bebilderten Lebenschronik stoße ich bald auf mehrere handgeschriebene Manuskripte. Sie sind, wie ich dem unterlegten Informationstext entnehme, in Originalgröße abgedruckt: Kleine, briefartige Zettel, vollkommen ausgefüllt mit winziger, unlesbarer Schrift. Die sicher gesetzten Zeilen scheinen dem Schreiber aus einem Guss von der Hand geflossenen zu sein, denn kaum ein durchgestrichenes Wort ist zu finden. Millimeterkleine Buchstaben auf vergilbtem Papier, wie die Spuren eines Insekts. Der Bleistift war hart und feingespitzt.

Beim schnellen Weiterblättern weht warme Luft in mein Gesicht. Ich setzte mich auf Kaltenbachs großen, weich gepolsterten Lehnstuhl und verweile lange über einem schmalen, dichtbeschriebenen Mikrogramm: Souverän gezeichneter Text, feingewoben, gestrickt, die Lücken zwischen den Absätzen wie ein ausgedehntes Atemholen. Nichts ist zu entziffern, hier und da ein Wort, vielleicht ein Satzfragment. Vorerst lasse ich die im Buch angebotenen Transkriptionen außer Acht. In diesem diffusen Nichtwissen wohnt ein Behagen, das mich wachhält, das weitere Türen öffnet, ich koste es aus, Seite um Seite.

Der Dichter steht am Wegesrand. Kopf im Profil. Der Mund leicht geöffnet, als läge ihm eine leise Bemerkung auf der Zunge. Ein Realist, der staunt. Mit wenigen Strichen umreiße ich das Gesicht, hebe mit dünner Schrägschraffur die Vertiefungen unter dem Auge und der eingefallenen Wange hervor. Dunkle Schatten, zu viel davon, ich setze noch einmal an, werde weicher, vorfühlender, gleiche

ab. Schnelles Hin und Her der Blicke, vom Foto zur Zeichnung und zurück. Für den Moment verschmelzen die Eindrücke zu einem einzigen Bild. Ich füge neue Linien hinzu, überfrachte das Blatt mit immer weiteren Akzenten und erst jetzt, in diesem bemühten Versuch der Annäherung, erkenne ich auf dem Foto die Spur eines Augenzwinkerns. Ein Anflug von Spott, ein wenig Selbstironie, nur kleine, aber maßgebende Zeichen im Gesicht. Wie Wetterleuchten.

Vielleicht hat sich in der immer kleiner werdenden Schrift sein langwährendes Verstummen bereits angekündigt. Er weiß um die Unversöhnlichkeit der Welt, in der er lebt. Und bleibt doch still. Es ist eine zehrende Stille, er kann sie kaum ertragen. Nur während ausgedehnter Spaziergänge mit einem guten Freund wird das Schweigen überwunden. Zwiegespräche voller Leidenschaft und Hoffnung ergießen sich wie kurze Schauer über den festgefahrenen Wegen und Straßen.

Ich radiere, verbinde die weichen Begrenzungen von Stirn, Nasenspitze und Kinn mit den Unschärfen des Hintergrunds. Als blätterte Putz. Ein zweites Gesicht, ein drittes, gar die schwarzweiße Marmorierung einer Birke. Auf dem Foto neigt sie sich in leichter Schräge über die Straßenböschung und dort, im Durchblick der noch dünnbelaubten Zweige, schimmert die kaum bewaldete Flanke eines Hügels. Der Dichter wird gleich hinaufsteigen und weitergehen, oben auf dem Grat, bis zum Rosenberg, bis zur alten Schlossruine. Wenn die Wetterlage günstig ist, hat er womöglich freie Sicht zur Stadt und wird feststellen, wie weit sie in die nach Süden sich ausstreckenden Ebenen hineingewachsen ist. Er wird das gelbe Rauchen der Schlote über den Industriegebieten erkennen, das breit gewordene Schienennetz der Eisenbahn und vielleicht auch den spitz aufragenden Turm des sandsteinernen Münsters. Irgendwo wird diese Unübersichtlichkeit von einem stillen ovalen Fleck unterbrochen sein: Stehendes Wasser, glatt, weit und leer, nichts fängt es auf, nichts gibt es wieder, nur den Himmel, ungetrübt und wolkenfrei.

Es muss doch einen Weg zurück zu den unversehrten Anfängen geben, mag er denken, zurück zu einer Zeit, da man unbeschwert an einer Seepromenade entlanggehen konnte und sich hinreißen ließ vom Glitzern der Wellen oder einem majestätisch herbeiziehenden Schwanenpaar. Oder den Gaukeleien der Spatzen im Sand. Oder der tapsigen Unbeholfenheit eines steinewerfenden Kindes.

Alles achtete er, nur sich selber nicht.

Wie von fern höre ich den Klang meines eigenen flüsterhaften Vorformulierens. Der Stift löst sich vom Papier, hebt ab, ich ziehe kleine unentschlossene Kreise in der Luft.

Warten, bis die Eintrübung sich klärt. Dann nur noch rasterhafte Zeichen. Mein Blick verliert den Halt. Die vorgetäuschten Sätze geraten zu einer Abfolge winziger, dicht gedrängter Striche, leise Berührungen, nadelfein, kein Schreiben mehr und noch kein Zeichnen. Sätze am seidenen Faden.

Von Kaltenbachs Stuhl aus sehe ich durch die weite Glasfront direkt in den Garten. Wenige Meter hinter der schmiedeeisernen Umzäunung führt die Hauptstraße ins Zentrum der Stadt. Sommerlinden reihen sich auf dem sandigen Trottoir und über den aufgeheizten Ziegeldächern der gegenüberliegenden Gebäude kreisen die Schwalben.

Ich nehme meine Blätter und begrabe das Buch, wie vorgefunden, unter Kaltenbachs Utensilien. Raus auf die Straße.

Nach den letzten Häusern die langgezogenen Felder und Obstplantagen. Auf den Blättern von Pflaume und Mirabelle haftet eine weißliche Schicht, um die glatten Stämme schmiegt sich dürres Kraut. Geruch nach Spritzmittel, säuerlich, ich verlasse die schmale Landstraße, um querfeldein auf eine zerzauste Kuppe zu gelangen. Dort, hinter einem Wall aus Hecken und Gestrüpp steht ein kastenartiges Backsteingebäude, es gibt keine Fenster, nur eine breite Aluminiumtür mit schlitzförmigen Lüftungsschächten. Das mit Kieselsand bedeckte Flachdach ist von verschiedenen

Gräsern und Stauden bewachsen. Ich finde Unmengen beerenartiger Früchte, stecke sie mir aus reiner Neugierde in den Mund. Das milde Aroma entfacht nach kurzer Zeit eine irritierend bittere Süße, ich spucke aus, schwarz, etwas klebt am Gaumen. Schaler Nachgeschmack, Gefühl von Pelz auf der Zunge. Nachtschatten.

Mit unabdingbarer Selbstverständlichkeit nähert sich die Sonne den Hügelreihen hinter der Stadt und kurz vor ihrem vollständigen Verschwinden überziehen ihre letzten Strahlen die kleine Plattform mit einem rostroten Firnis. Ungläubig blicke ich an meinem glühenden Körper hinab. Trotz dem wachsenden Taubheitsgefühl auf der Zunge führt meine Hand weitere Beeren zum Mund. Ich schlucke zögerlich.

Das Rauschen und Dröhnen der Speicherkammern ganz nah, meine Wahrnehmung geschärft, die Sinne klar, wie das zirkulierende Wasser unter mir. Es sprudelt und schäumt aus dunklen Rohren in blaugetünchte Bassins. Glatte Betonpfeiler ragen aus den Becken, stützen das Dach, auf dem ich stehe. Taumeln, untergehen, Wasser einziehen. Begrenzung der Bilder, Erdung. Kein Trotzdem, kein Weiter so. Lieber zeichnen, hastig, fahrig, ungezügelt, damit etwas geschieht, mich zurückholt auf das Blatt.

Die Geschäfte in der Fußgängerzone haben längst geschlossen, doch die Waren in den Schaufenstern bleiben angestrahlt. Blank polierte Flächen aus Kunststoff, Stahl und Glas spiegeln Zerrbilder des Interieurs. Noch immer leichtes Schwindelgefühl. Ich lege den Papierbogen auf die Scheibe und zeichne, dann wieder Sätze, mein Schriftzug im Gegenlicht.

Die Straße zieht sich, kaum noch Passanten. Fassaden, teils frisch renoviert, Vorhöfe, Parkplätze, Stöße von Wind, dann die Lindenallee. An deren Ende das Haus, im Garten die Rosen. Sie duften. Treppenstufen, leicht hallen meine Schritte, ich weiß, niemand ist da. Im Flur das große Tuch mit dem Kind, ums Eck meine Tür. Kein Knarren, dort der Tisch.

152 **BARBARA**

Auf der trüben Wasseroberfläche eines Tümpels treiben weiße Daunenfedern. Ich nähere mich durchs Schilf, entdecke am Ufer einen Habicht, er hat Beute gemacht, reißt Fleischstücke aus dem leblosen Körper einer Ente. Er sieht mich, fliegt davon, unbeholfen, ziellos, stürzt nach wenigen Metern ins Unterholz.

Am Boden sumpfige Senken, Schachtelhalm, Erlenaufwuchs, keine Spur mehr von dem Vogel. Ich durchstöbere das Gelände, weiß, dass er hier ist, mich sieht, mich spürt.

Es ist still hier oben, leichte Böen streichen durchs Schilf. Feinstrahlige Samen werden fortgeblasen, wehen wie Wattebausche durch die Luft, ihr zielloses Treiben setzt sich in mir fort.

Er rührt sich nicht, sitzt am Stamm einer Erle, ihre korallenartigen Wurzelsträhnen wie schwebend im Wasser. Das Zittern meines Stifts. Seine Augen kirschrot, auf der Brust die typische Zeichnung, klar abgesetzte, schwarze Querstreifen, Zeilen auf weißem Grund, in der Mitte ein Falz. Die breitgebänderte Brust des Habichts, wie ein aufgeschlagenes Buch.

Ich trete langsam näher, kein Schrei, nicht der geringste Laut, nur sein Atmen. Er hebt ab, geschwächt, halbherziger Flug hinunter ins dicht bewaldete Tal. Ich schaue ihm nach, beginne zu laufen, werde schneller, stürze, mein Gesicht im Sumpf, wie ausgegossen über den kriechenden Trauben des Fieberklees. Ich will weiter, will hin zu ihm, aber etwas hält mich zurück, bremst mich, lähmt mich, lacht über mich.

Hier im Schilf vor einem modrigen Tümpel schreibe ich unverbrauchte Sätze, als perlten sie ab vom stummen Gefieder eines fliehenden Vogels. Ich erinnere mich zurück, weil ich den Habicht gesehen habe.

Vergilbte Seiten, mit schwarzer Tinte beschrieben, langsam senkt sich ihr knöchriger Zeigefinger auf das Papier und folgt dem geordneten Lauf der Sätze. Wir sitzen in der dunklen Mansarde am Tisch. Wie üblich zu dieser meist vorgerückten Stunde dringen

kaum noch Geräusche ins Zimmer. Kein Gerede, kein polternder Schritt, keine Tür, die zugeschlagen wird. Die kleine Leselampe wirft einen warmen, kreisrunden Fleck auf das Kalenderbuch. Aufgeschlagen liegt es in ihrem Schoß. Unzählige Falten zucken in ihrem alten Gesicht, reichstes Minenspiel, jede noch so kleine innere Regung ist ablesbar. Sie schaut mich an, die Augen verengt, leichtes Zittern um die Lippen. Ihre Stimme ist tief, ein wenig belegt, aber nie brüchig.

Hier, diese handschriftlichen Aufzeichnungen einer Krankenschwester sind mein größter Schatz!

Monatelang war ihre vierjährige Tochter aufgrund einer unheilbaren Lungenkrankheit im Spital gelegen. Ihre Neugierde und Lebenslust hatte das Mädchen aber trotz schwerer Erstickungsanfälle nicht verloren. Tiefgründige Fragen habe das Kind gestellt.

Warum gibt es das Leid, Krankheiten und den Tod?

Ärzte wie Krankenschwestern waren verblüfft und fasziniert. Bald begann eine Schwester, regelmäßig Tagebuch zu führen, hielt alles fest, was dem Mädchen über die Lippen kam, und als nach Monaten beschlossen wurde, das Kind zum Sterben nach Hause zu entlassen, gab sie der Mutter die Aufzeichnungen mit auf den Weg.

Noch einmal blättert die Greisin vor und zurück, versinkt in den vertrauten Zeilen der Schwester, den Gedanken ihres Kindes. Dann schlägt sie das Buch zu, schiebt es bis ans Ende des Tisches und legt ein weißes Stofftaschentuch darüber.

Im Bauch ein klaffendes Loch, Fliegen überall. Ich stehe vor dem angefressenen Entenkadaver, zeichne den Schilfgürtel, die schwarzen beweglichen Räume zwischen den Stängeln, das Flirren der Luft ganz dicht überm Wasser. Sich weiter vorwagen ins Schreiben, sich verirren, sich selbst vergessen.

Die Mutter ist kaum dreißig, nimmt gegen drei Uhr in der Früh ihre fünfjährige Tochter aus dem Bett und legt sie sanft in den bereitstehenden Kinderwagen. Die schweren, unruhigen Atemzüge, das Röcheln in der Kinderbrust waren für beide kaum noch zu ertragen gewesen. Draußen an der frischen Luft, so die Hoffnung der Mut-

ter, könnte für den Moment ein wenig Linderung eintreten. Und tatsächlich, kaum holpert der Kinderwagen mit seinen stabilen Holzrädern über das Kopfsteinpflaster des alten Mühlenareals, wandelt sich das böse Brodeln in den Atemwegen des Kindes zu einem leisen, erträglichen Wimmern.

Sie gelangen bis hoch zu den Feldern. Die großen Birnbäume dort tragen kein Laub. Mittlerweile ist das warm eingepackte Kind hellwach geworden, fasziniert blickt es nach oben in den nächtlichen Himmel. Die Mutter zeigt ihrem Kind mit weit ausgestrecktem Arm ein paar Sternbilder, erzählt vom großen Orion, der die Plejaden vor sich hertreibt, erzählt, wie die sieben Töchter des Atlas vor Angst ganz nahe zusammenrücken. Die Tochter kichert, kein Hustenanfall, die Angst zu ersticken bleibt aus. Weiter bis zu den Stellfallen des Mühlkanals, bis zur großen Kohlscheuer am nördlichen Ende der Stadt. Immer weiter, bis der Morgen graut. Und endlich, nach vielen Kilometern, kurz vor der Haustür, schläft das Kind ein. Die Mutter trägt es die Stufen hoch in den zweiten Stock. Dort im Sonnenzimmer, so nennen sie den größten und hellsten Raum der alten Mühle, steht das kleine Kastenbett. Beinah selig jetzt der Ausdruck im Gesicht des Kindes, sie bettet es seitlich, setzt sich daneben, berührt nur ganz vorsichtig die kalten Wangen.

Die Mutter selbst ist in diesem Zimmer geboren, und hier inmitten der alten Gemäuer ist sie mit ihren Geschwistern aufgewachsen. Jetzt, am Kastenbett ihres sterbenden Kindes kommt es ihr vor, als wären die Tage ihrer eigenen Kindheit sorglos gewesen, unbeschwert und voller Glück.

Und tatsächlich, das weitläufige Mühlenareal war ein Paradies: lichtdurchflutete Speichergeschosse, düstere Kellerräume, geheimnisvolle Nebengebäude, die man, warum auch immer, niemals betreten durfte. Hinter den großzügig angelegten Gärten der Arbeiterwohnungen war ein kleiner Weiher. Mit einem selbstgebauten Floß sind sie bis zu einer wild umwucherten Insel gepaddelt. In Gedanken sitzt sie jetzt dort am Lagerfeuer, es ist warm, es ist Sommer und niemand weiß von ihrem geheimen Versteck.

Die Mutter ist müde, so endlos müde, ihr Kopf wird schwer,

sinkt nach vorne auf die Brust. Für wenige Minuten nickt sie ein, vergisst, bis sie eine laute innere Stimme aufschrecken lässt und zurückholt ins Jetzt.

Die Diagnose steht lange schon fest. Kein Medikament, keine Therapie kann helfen. Aber tatenlos zusehen, wie ein Kind langsam stirbt, ist für eine Mutter keine Option. Sie sammelt Kräuter, Beifuß, Thymian und Sternmiere, brüht Tee auf, macht Umschläge und Wickel, flößt ihrem Kind selbstaufbereitete Essenzen und Tinkturen ein. Ein wenig den Schmerz lindern, die Symptome schwächen.

Nach einigen Wochen voll trügerischer Hoffnung kostet das Atmen wieder Kraft, zu viel Kraft für den geschwächten Körper einer Fünfjährigen. Die Sterbephase tritt ein. Ein Arzt ist im Haus, betreut Mutter und Kind. Alles verläuft ruhig und still. Sie hält ihre Tochter fest im Arm, tritt ans Fenster des Sonnenzimmers, ans Licht, ein letztes Aufbäumen, zaghaft, dann endlich die ersehnte Stille, kein Ringen mehr nach Luft.

Immer wieder erscheint der Name ihrer Tochter auf meinem Papier, immer wieder streiche ich ihn durch. Sie hat ihn oft erwähnt und so ihre Geschichte vor Übergriffen bewahrt. Ein Name kann Einlass sein und Ausschluss zugleich. Ich gerate auf Umwegen zu diesem einen, einzigen Gesicht.

Heute wohnt niemand mehr in der alten Mühle, das gesamte Areal ist vollständig an ein mittelständisches Unternehmen übergegangen. Seit Jahrzehnten produziert man nun unter der Firmenleitung eines fernen Verwandten feuerfesten Schamott. Das alte Wohngebäude, so erfahre ich, sei bis auf die mächtige vordere Fassade vollständig abgerissen worden. Lediglich die alten Arbeiterwohnungen stünden noch wie damals, sie wurden zu modernen Büro- und Lagerräumen umrestauriert.

Ich zögere, stehe vor der kleinen Fabrik, spähe rüber zu den hohen Brennöfen. Weit und breit ist niemand zu sehen, also klettere ich

trotz Verbotsschildern und Warnhinweisen über das geschlossene Eisentor der Einfahrt. Zwischen den großen Werkhallen reihen sich Förderbänder und Aufbereitungsanlagen aneinander. Eingeschweißte Materialien sind zu hohen Wänden aufgetürmt: Ofenbaumörtel, Haftmörtel, Feuerfestmörtel. Überall stehen Lastwägen mit dem auffälligen Firmenlogo: drei rote Flammen auf schwarzem Grund. Daneben Gabelstapler und kleinere Lieferwägen. Ich gehe weiter, mein Schritt auf Asphalt, irgendwo ein Hämmern. Hinter den Großgaragen ist die vermeintliche vordere Fassade des Wohnhauses zu erkennen. Sie steht frei, frei wie eine hohe Mauer, bröckelndes Überbleibsel längst vergangener Tage. Graues Mauerwerk, verrußte Patina. Im Scheitel des Türbogens über dem ehemaligen Kellereingang der kleine eingemeißelte Kopf. Abgeflachtes Gesicht, kalt, ohne Mimik, ohne Ausdruck. Es solle das Böse und Unheil fernhalten, hatte die Mutter erzählt.

Ich blicke hoch zu den Fensterreihen, zweite Reihe, rechts oben: das Sonnenzimmer. Dort ist sie mit ihrem Kind gestanden, aber dort ist kein Durchblick mehr, denn alle Fenster wurden zugemauert. Ich trete hinter die Fassade in das vergangene Innere des Hauses. Auf den mit Bauschutt aufgefüllten Kellerräumen lagern Großkanister und Holzpaletten. Wegerich zwängt sich aus allen Fugen und Ritzen. Über mir ein freier Himmel, unscheinbares, von wenigen Schleierwolken durchzogenes Blau. Ich schließe die Augen, ein neues, inneres Bild setzt sich gegen den Himmel durch: Heller Raum, das Kastenbett, am Boden ein Korb voll Kinderwäsche. Gelbgestrichene Wände, gedeckter Frühstückstisch. Es riecht nach geröstetem Malzkaffe und heißer Milch. Im Herd wird Feuer geschürt, jemand schaut nach dem Kind. Geflüster. Leise Knarren die Dielen, im Vorhang der Wind.

Wem bist du abhandengekommen, außer dir selbst? Nur schwach sind deine frühen Jahre in dir beleuchtet, ihrem Wesen nach sind sie elastisch und formbar. Ich bin nicht dein Bruder, aber schreibend und zeichnend greife ich auf sie zurück. Meine Sätze hüllen deinen Körper ein, legen sich nieder auf deinem Gesicht.

Ob es den kleinen Weiher noch gibt? Du würdest es wissen, wüsstest auch, wie man hingelangt, und ich würde dir folgen, barfuß, ohne zu zögern, in vollstem Vertrauen.

Wir gehen rüber zu den Holzbaracken, dorthin, wo der Mühlenkanal wieder in den Fluss mündet. Dann folgen wir ihm entgegen der stillen Fließrichtung des Wassers. Er führt uns durch einen künstlich angelegten Wald aus Eiben und Blautannen, das kurzgemähte Gras am Boden ist weich wie ein Teppich. In meine Nase dringt der exotische Duft von Jasmin. Sind wir hier noch immer auf dem Mühlenareal? In der Schlaufe einer Wurzel klemmt eine Schlangenhaut. Vorsichtig löse ich die abgestreifte, leicht verletzbare Hülle heraus, will sie dir zeigen, man kann die Augen erkennen, zwei kleine glasige Wölbungen, kaum größer als der Kopf einer Stecknadel. Aber du winkst ab, gehst zielstrebig weiter.

Der Weiher, wellenlos und schwarz. Große Libellen gleiten im Zickzack über die Oberfläche hinweg. Das Wasser wie tot, ohne wahrnehmbare Reflexion, ohne Geräusch und ohne Geruch.

Willst du wirklich rüber zur Insel? Mehr als ausgeblichenes Schilf und Gestrüpp kann ich nicht erkennen. Nicht einmal stehen kann man dort auf dem sumpfigen Bult, geschweige denn ein Lager bauen. Aber da bist du schon auf dem schwankenden Bretterfloß und stößt dich mit einem langen Stab vom Ufer ab, gleitest lautlos davon. Ich bleibe zurück, keine Wörter mehr, kein Satz, nur Linien, Striche und Schraffur.

160 **ANNA**

Worte rieseln von den Ästen der Lärchen, streichen, schwanken, klingen im Rhythmus der Gräser. Falter oder Motten mit graugesprenkelter Flügelzeichnung ruhen wie ungelesene Sätze auf der Oberfläche eines verwitterten Steins, dünnhäutig, flüchtig, als warteten sie auf ein Signal, einen einzigen klaren Blick. Dann gaukeln sie davon, hinterlassen nichts als die leere Wärme auf dem Stein. Getarnte Geschichten, kaum lesbar. Und irgendwann die blanke Erkenntnis wie ein Schreck, wie die Bestätigung eines Vorgefühls, nichts wird mehr infrage gestellt.

Stierweide. Schmaler Grashang, längst von Adlerfarn überwuchert. Ein paar Zaunpfähle stehen noch, vor Jahrzehnten wurden sie in den Boden gerammt. Das Licht ist eindeutig. Ich rüttle an einem der Pfosten, er hält, leises Knirschen im Grund, Eiche und Robinie halten ewig. Meine Hand streicht über das spröde Holz, ertastet die Spalten und Risse wie haarfeine Zeilen. Mit dieser Berührung dringe ich vor in ein unerzähltes Leben.

Am rechten Bildrand entsteht eine vage umrissene Frauengestalt. Die Arme dicht am Körper, nach rechts abgewandtes Gesicht. Von links kommend schreibe ich auf sie zu.

Anna hat keine Angst vor dem Stier. Am Nasenring führt sie ihn von der Sommerweide runter zum Hof in den Stall. Besänftigend krault sie seine Ohren und legt ihm eine grobgliederige Kette um den Hals. Alles wird gut, flüstert sie ihm zu, alles wird gut.

Der Stall ist klein, die Decke niedrig, wenig Licht dringt durch das mit verstaubten Butzenscheiben versehene Fenster. Am fleischigen Nacken des Stieres kein Fell, nur nackte, weiße Haut. Ich fürchte mich, habe noch nie solch ein mächtiges Wesen gesehen, darf es streicheln, greife ungläubig in die dichten Locken, spüre die Wärme, die Hitze, dringe weiter bis zur eisenharten Schädeldecke.

Anna wäscht dem Stier die Locken mit Shampoo, flehmend stülpt er die Oberlippe nach oben und zieht Luft durch seine Nüstern. Beißender Dunst steht im Raum, sie schwitzt, unter ihrem Kopftuch klebt das nasse Haar. Der Stier leckt ihre Hand, ihren Arm, leckt ihre freie Schulter. Bei Föhn oder dem Klang fremder Stimmen wird er unruhig, bohrt seine Hörner in den Wandverputz

und ejakuliert in den Dreck. Wenn sie ihre Periode habe, sagt Anna, dürfe sie nicht in den Stall.

Annas Haus schmiegt sich wie ein scheues Tier an den Berg. Auf der nach Norden zugewandten Rückseite berührt das tiefgezogene Dach beinahe den Boden. Im Schatten unterhalb des Firsts baumelt der Balg eines Wildschweins. Das Leder ist hart und steif, an den Borsten haftet ein öliger Film. Darunter stapeln sich Gerätschaften, deren Namen ich nicht kenne. Abgegriffenes Holz, Sackleinen, schnabelförmige Hängevorrichtungen. Überall kubische Formen, Zufallsornamente, Maserungen, Rost, Ruß. Altes Silberblech.

Vereinzelt sitzen die Steinbrocken locker im Gemäuer, ich löse einen heraus, spüre sein Gewicht, stecke ihn wieder zurück. Hier hat alles seinen Ort, verwächst mit sich selbst und der Zeit. Im vorderen Teil des Hauses, da wo die Sonne am längsten scheint, sitzt Anna in der Küche und wartet auf mich.

Hast du gezeichnet? Komm, zeig es mir.

Für einen Tag gehe ich den unsteten Streuungen des Lichts aus dem Weg, suche die Vorsprünge, das Dichte, ersehne den Wolkenverhang. *Zeichne im Schatten,* hat Anna gesagt.

Woher ist sie gekommen, frage ich mich. Ein Tal, westlich der fruchtbaren Ebenen, es wird viel erzählt, niemand weiß Genaues. Die Rede ist von familiären Intrigen, Verwerfungen, Verrat. Sie hätte Schuld auf sich geladen, Schuld, die niemals verjährt.

Diese Frau, ... der Mann früh verstorben, keine Kinder, allein auf dem Hof!

Eine wortlose Figur, zwielichtige Gestalt, Projektionsfläche und Mysterium für viele im Dorf, bestaunt, bewundert, gehasst. Wie hält sie das aus? Woher nimmt sie die Kraft, den Stolz, die Unverfrorenheit?

Ich helfe Anna beim Mosten. Sie spornt mich an, immer höher in die Apfelbäume zu klettern. Kräftig schütteln, ruft sie mir zu. Ich

halte mich fest, schwinge und schaukle mit aller Kraft in den Wipfeln hin und her, lausche mit geschlossenen Augen dem dumpfen Aufprall der Früchte unten im Gras. Manchmal bleibe ich zum Abendbrot. Am Tisch schaut sie mir wohlwollend beim Essen zu, schöpft nach, sobald mein Teller leer ist.

Anna erzählt, aber ich höre kaum zu, halte mich allein an die Verfärbungen ihrer Stimme. Ich sehe sie eingeengt, umrahmt, ihr Umfeld von Rändern beschnitten. Der Ort, der sie umgibt, ist nur leicht in hellem Rosa und blassem Grün lasiert, aber es reicht, um etwas von der vergifteten Schönheit zu erahnen, von der Wehmut und den falschen Hoffnungen. Da sind Figuren, die die Frau umkreisen, halbbekleidet am Ufer eines Flusses, balancierend auf hineinragenden Weidenstrünken. Personen, die sich vor einem Hauseingang formieren, sie tragen Hüte und Anzüge, Uniformen und glänzende Stiefel, rüschenbesetzte Blusen und weite Sommerkleider. Sie prosten der Frau zu, halten ihr eine Hand entgegen, legen einen Arm über ihre Schulter. Kinder stehen barfuß in kleinen Bächen, springen über Steine. Ein Mann mit Stock füttert einen kleinen abgemagerten Esel. Dann ein Park, eine Bank, und Anna in ihrer Blässe, allein, gedankenversunken.

Manchmal bleichen die Farben vollkommen aus und klar konturierte Bilder dringen in schonungsloser Schärfe zu mir vor: Anna stürzt vom Heustock, will sich wieder aufrichten, aber da ist ein böser Schmerz, ihr wird übel, sie muss sich übergeben. Mit Mühe schleppt sie sich durch Tenne und Stall in die Wohnung, legt sich ins Bett. Bald weiß sie Bescheid: Das Kind ist verloren, nur ein kleiner Klumpen, sowas kommt vor, genau wie beim Vieh. Heißes Wasser, Seife, Schnaps, sie schaut nicht hin, reinigt ihren Körper, wickelt das kleine weiche Geschöpf in ein Handtuch.

Neu aufkommende Farbigkeit, mein Blick auf das eigene Erinnern vernebelt, Sätze in trügerischem Licht: Oben bei der großen Stechpalme ist der richtige Ort. Ohne amtlichen Behördengang und ohne Pfarrer hebt sie ein Loch aus und legt das namenlose Kind hinein. Erde darüber, dann ein Stein und Silberdisteln. Vater unser im Himmel ...

Über den Bergen Sturm, es regnet, Hagel mischt sich hinzu. Ich bleibe bei Anna, mein Weg nach Hause am Bach entlang wäre zu gefährlich. Wir sitzen in der Küche, knacken Nüsse, füllen sie in irdene Schalen.

Der Himmel wird schwarz, schwere Tropfen schlagen gegen die Fensterscheibe, ans Holz der Tür. Nach wenigen Minuten fällt der Strom aus. Anna zündet eine Kerze an, steht auf und geht rüber in den Stall, schaut nach dem Vieh, dem Stier.

Vor mir das Flackern über dem blumenverzierten Wachstischtuch, Annas leerer Stuhl, das eingedellte Sitzkissen. Heiß tropft das klare Kerzenwachs auf den Tisch, wird fest, trübt sich langsam ein.

Sie kommt zurück. Zuerst ist die klemmende Verriegelung der Stalltür zu hören, dann die schweren Schritte. Im Gang wechselt sie ihre Schuhe, schlüpft aus den Stiefeln in die Filzpantoffeln. Die Tür geht auf, nur schemenhaft Annas Erscheinung, sie bleibt stehen, verweilt im Türrahmen, eingerahmt, erstarrt, ihr durchdringender Blick, als wolle sie eine Frage stellen. Aber sie bleibt still, streift das Kopftuch ab, setzt sich und rückt näher an den Tisch. In ihren Augen das Züngeln der Kerzenflamme. Die Hände greifen wieder zu den Nüssen, es kracht und knackt in ihrer Faust.

Der Sturm hat sich gelegt. Anna holt ein kleines Fläschchen aus dem Regal, in öliger Essenz schwimmt eine ganze Ringelblume, kleine Silberbläschen haften am Stängel. Ihre Glieder schmerzen, der Sturm, das Gewitter wüte weiter in ihren Beinen, sagt sie. Sie rückt die Kerze näher zu sich heran, zieht ihre Schürze hoch übers Knie und streift sich die Nylonstrümpfe nach unten. Mit wenigen Tropfen reibt sie sich ein, von den Oberschenkeln über die Knie bis runter zu den schmalen Fußgelenken. Ihre unbehaarte Haut beginnt zu glänzen, zu duften, kleine, rot verästelte Adern schimmern hervor.

Sanft streichelt Anna die jungen Katzen. Ich schaue auf ihre Hand, das graue Fell, die verklebten, geschlossenen Augen.

Stell dir vor, es gäbe keine Freunde, keinen, dem du Freund sein willst, zu wem würdest du gehen?

Die Frage schwebend im Raum. Annas ungerührter Blick, der schmal zusammengepresste Mund, die wild in die Stirn fallenden Haare. Es herrscht Stille über den Zeichen, eine Stille, so wohltuend wahr, wie unser einvernehmliches Schweigen.

Der Ring ist rostig geworden, wuchs ein ins Fleisch.

Nach einer heftigen Kopfbewegung reißt die dünne Hautwand zwischen den Nüstern. Vom eigenen Blutgeruch erregt, schlägt der Stier wild mit dem Schädel um sich, bohrt das rechte Horn immer tiefer in den Wandverputz. Das ranzige Fell auf der Brust glänzt, ist schwarz, getränkt von Schweiß und Blut. Anna steht neben ihm, bleibt ruhig, weicht keinen Schritt von seiner Seite. Sie hält die Hand an seine Flanke, spürt das Fieber, denkt nach und trifft eine Entscheidung. Alles wird gut.

Nach wenigen Minuten steht der Metzger mit weißem Schurz im Stall und sortiert seine Gerätschaften. Vor Ort soll geschlachtet werden, alles andere wäre zu gefährlich. Er redet beruhigend ein auf den Stier, zeigt sich abgeklärt und mitfühlend zugleich, setzt den Schlagbolzen auf die Stirn. Der erste Schuss, nicht mehr als ein Klicken, verfehlt, reißt nur ein Stück gelocktes Fell und Kopfhaut vom Knochen. Blind vor Schmerz attackiert der Stier die Futtergrippe, wirft sich gegen die Wand. Der Bolzen wird neu eingestellt, alles muss schnell gehen jetzt. Ein zweiter Versuch, aber der Stier weicht aus, hält nicht still, schlägt wild mit dem Kopf hin und her. Es hat keinen Sinn, sie holen den Jäger, bangen um die Stabilität der Anbindevorrichtung, bis er endlich kommt. Das Tier rasend. Kein tiefes Grollen oder Stöhnen mehr, der Stier stößt hohe, markerschütternde Schreie hervor. Dann endlich der erlösende Schuss ins Genick, der massige Körper fällt in sich zusammen. Mit einer Seilwinde schleifen sie das Tier aus dem Stall, vorbei am Brunnentrog, vorbei an Anna.

Die Tage am Bach. Endlich fasse ich Mut und greife zu, der Fisch zappelt in meiner Hand. Ich bin gehemmt, zu zaghaft, der Fisch windet sich wieder heraus, fällt ins Gras. Sein Auge starr, wie Blattgold, die Kiemen ein langsames Auf und Zu, ich blicke hinein

in die schmale Fuge, sehe das rot geriffelte Fleisch. Noch einmal umschließe ich den schleimigen Körper mit beiden Händen, spüre wieder das Zucken, die Muskelkraft, erahne den Willen, die Angst. Ich lasse nicht los, laufe den Hang nach oben zu Anna, drücke mit dem Ellbogen die Klinke der Küchentür nach unten. Ein kurzer Freudenjauchzer, Anna schlägt beide Hände vors Gesicht.

Ich steche das Schaufelblatt tief in die Erde, erneuere den kleinen Entwässerungsgraben unterm Haus, ziehe durch dicht wuchernde Nesseln und Giersch eine schwarze Furche. Bald steht Anna oben im Garten und zupft ein paar Halme Schnittlauch und Petersilie ab. Sie winkt mir zu, ihre Stimme jetzt laut und klar, ohne Verfärbung.

Anna im sonnendurchfluteten Winkel zwischen Stalltür und Brunnentrog, sie sitzt auf einem Holzschemel, kramt in ihrer Schürzentasche nach Katzenfutter, wirft den Tieren, die maunzend um ihre Beine streichen, kleine Brocken zu. Vom Dach das Tschilpen frisch geschlüpfter Sperlinge. Anna wartet auf mich, ich spicke hinter der Hauswand hervor, bleibe stehen, wage keinen weiteren Schritt. Sie lockt die Katzen mit hoher Stimme über die staubige Straße zur Linde, füllt kleine Schalen mit Milch, verteilt sie rund um den mächtigen Stamm. Der Baum verliert seine Blüten, verströmt einen mild süßlichen Duft, beides bleibt haften in Annas leicht meliertem Haar.

Sommer kommen und gehen. Kein einziges Stück Vieh steht mehr im Stall, nur die Katzen sind geblieben, abgemagert betteln sie vor der Tür oder stromern halbwild durch die Wälder. Anna sitzt oft auf der Laube und blickt hoch zu den Schwalbennestern in den Dachsparren, wärmt ihre angeschwollenen Knie in der Morgensonne. Sie backt Hefezöpfe und jätet Unkraut im Garten. Ich staune, wie gut sie die Einsamkeit erträgt, die trostlose Leere im Stall. Nur selten komme ich noch vorbei, trage ein wenig Holz in die Küche oder helfe beim Einlagern der Frühkartoffeln.

Die Küche ist maßlos überheizt, im vollgestopften Ofen lodern mächtige Holzscheite und Kohlebriketts. Anna hustet in ihren dicken, selbstgehäkelten Schal. Ich habe in der Apotheke eingekauft, stelle verschiedene Medikamente auf den Tisch und erläutere deren Dosierung und Anwendung. Ohne zuzuhören brüht Anna Kräutertee auf, stellt mir eine Tasse hin, rührt mit einem Löffel ein wenig Honig ein. Dankend lehne ich ab. Sie setzt sich, schiebt die Medikamente mit dem Unterarm beiseite, ein Fläschchen fällt auf den Boden, zersplittert, bunte Pastillen kullern unter den Tisch. Ruhig nippt sie an ihrer Tasse, heißer Dampf umwölkt das Gesicht. Immer lauter dringt das Prasseln des Feuers in mein Ohr. Ich sammle die Pastillen ein und fülle sie in eine kleine Glasschale, stelle sie ins Küchenregal. Dort die feinen Stoffbeutel mit Mehl, Reis und Salz. Der blecherne Kehrwisch unterm Tisch, die eingefärbte Kernseife im Waschstein. An der Wand die tickende Uhr. Die Dinge um uns ohne Belang, von böser Stille erfasst. Schieres Verstummen.

Sie zeigt mit dem Finger zur Tür und ganz leise, beinah zärtlich kommt es über ihre Lippen: *Du kannst gehen.*

In heller Nacht stehe ich unterm First, höre das Fauchen der Schleiereulen. Ihr lautlos wippender Flügelschlag wie ein Streicheln von Schwarz. Anna würde sagen, darin sei die mögliche Anwesenheit der Toten spürbar. *Die alten Seelen sind immer hier.*

Manchmal höre sie ein leises Knacken oder Rieseln in der Wand, würde sie weiterspinnen, ein Summen überm Dach. Und dann wäre da dieses Seufzen oder Kichern, dieser halb erstickte Klagelaut. Schau dort der Silbermond, würde sie sagen, wie er über den taunassen Feldern aufsteigt! Einst reckten die Heimatlosen ihre Hände nach ihm aus, ernteten Kräuter und Beeren in seinem fahlen Licht. Vielleicht würde sie vom letzten geheimen Sinn dieser Gesten und Bräuche erzählen. Vielleicht von der Urbewegung des Wassers. Oder dem Bluten der Rieselflur.

Ich gehe rüber zur Linde. Um die Wurzeln die milchgefüllten Schalen. Wind ganz oben in der Krone. Kein Stift, kein Papier, ich suche die Reflexion des Mondes, seine Glanzspur im Weiß. Mein Finger taucht hinein, die Spiegelung zerbirst.

Hört sie meine Schritte draußen vor dem Haus? Tritt sie ans Fenster und streicht den Vorhang beiseite, blickt auf die Straße? Nein, aber ich weiß, sie ist wach, starrt zur Decke und lauscht, gewährt den stillen Besuch.

Anna erleidet einen Infarkt. Mit Müh und Not schleppt sie sich zum Telefon, ruft den Notdienst. Sie erhält Herzdruckmassagen, wird beatmet, bleibt für Wochen im Krankenhaus. Nach langsam fortschreitender Genesung kommt sie zurück auf den Hof, sträubt sich vehement gegen den von allen Seiten empfohlenen Einzug in ein Pflegeheim. Sie will zu Hause betreut werden. Morgens und abends kommt eine Schwester der Sozialstation vorbei.

Die kleine Schlafkammer hat sich zu einem Krankenzimmer umgewandelt. Neben einem fahrbaren Toilettenstuhl lagern Windeln und Slipeinlagen. Der kleine Nachttisch ist reichlich mit Reinigungstüchern, Waschlappen und Klopapier ausgestattet.

Bei der Morgenwäsche liegt Anna mit erschlafften Gliedern auf dem Bett. Manchmal greife ich der gehetzten Schwester unter die Arme. Ihre Zeit ist knapp. Anna, stark übergewichtig, kann kaum mithelfen, dort, wo die Hautlappen eng aufeinanderliegen, bilden sich Entzündungen. Hauchdünn streiche ich ein wenig Salbe auf.

Wir unterhalten uns nur stockend, prüfend. Sie erkundigt sich nach dem Garten, fragt, ob der Baum hinterm Himbeerschlag mit den frühen weißen Sommeräpfeln schon trägt. Ob im Schober wieder die Schwalben nisten. Ob unten am Bach die Orchideen blühen. Meistens blickt sie stumm und ungläubig an ihrem Körper hinab, als wären die kraftlosen Arme und Beine nicht mehr die ihren.

Die Katzen streichen ums Haus, finden bei Regen und Schnee durch ein kaputtes Fenster in den Keller, tapsen leise hoch in die Stube, rollen sich ein auf dem Sofa, dem Sessel oder auf Annas frisch bezogenem Krankenbett.

Ich finde frische Pfifferlinge, halte sie Anna vors Gesicht, sage, die hätte ich direkt hinter der kleinen Furt im Kohlwald gefun-

den. Ein paar Erdkrümel und Tannennadeln verschmutzen das Laken. Anna nimmt über den goldgelben Pilzen in meiner Hand tiefe Atemzüge. Ein warmer Blick, die Wangen entspannt.

Anna kann nicht loslassen, sie kämpft. Ich beobachte die kleinen Muskelkontraktionen über ihren Augenbrauen, an den Lippen, am Kinn. Erste, ungehemmte Skizzen entstehen. Ich erhebe Anspruch auf stimmige Proportionen, messe ab, vergleiche den Abstand der Augen mit der Höhe der Stirn, setze die Länge der Nase mit der des Mundes in Relation. Anna schläft tief, ist mir ausgeliefert, ich knüpfe ihr Nachthemd auf und lege den Hals frei, streiche ihr die Haare hinters Ohr, zeichne das reine Gesicht.

Groß das Verlangen, erinnerten Szenen näher zu kommen. Szenen wie eine aufbegehrende Helligkeit. Das Weiß meines Papiers, in ihm Annas Gesicht, durchgestrichen von den Zweigen im Himbeerschlag. Mein Stift wiederholt das Piksen und Kratzen, ahmt das Zurückschnellen der stachelbesetzten Ruten nach. Die Blätter in sattem Grau, ohne Streiflicht.

169

Durch das gekippte Fenster von Annas Schlafzimmer dringt eine bedeutungslose Klangwelt herein. Ich spüre einen Luftzug im Genick, mein Schatten wandert über Annas Bett, über ihr Gesicht, über mein leeres Blatt. Ich wäge ab, gehe durchs Haus.

Im Flur die Kälte, Katzenhaare auf den Fliesen. Mein Papierbogen auf Höhe eines kleinen Spiegels, ich drücke ihn an die Wand, spüre beim Schreiben den leicht geriffelten Untergrund der Tapete. In der Küche, ewiger Rauchgeruch, die Klappen des Feuerherds hängen schräg in ihren Scharnieren. Auf dem Kühlschrank die bunten Aufkleber, Spuren eines Kindes, das ich einmal war.

Ich gehe in die Stube, die Gegenstände verwaist, ohne Verlangen, ohne Erwartung. Mein Blick sucht das Fenster, verliert sich in der vernebelten Landschaft. Strommasten und ein grauer Straßenzug durchkreuzen das eingetrübte Nebelweiß. Das Bild ist eingeengt, beschränkt, ich will es erweitern, denke mich hinein in dieses

Weiß, das verunglimpft wird von den leicht angegrauten Zeichen der Zivilisation. Drüben Annas leise Atemzüge.

Als spürte ich eine Hand auf dem Rücken, eine Hand, die mich schiebt, drängt und gleichzeitig führt: *Es sei dir erlaubt.*

In dem kleinen Sekretär keine Fotoalben, keine Schmuckdose, kein Bündel mit Kontoauszügen oder sonstigen Formularen. Nur ein Fernglas, versteinerte Muscheln und ein geschliffener Bergkristall. Daneben wenige lose Seiten beschriebenen Papiers, Briefe, datiert vor langer Zeit, die postwendend zurückgesendet oder nie abgeschickt wurden. Die schwungvoll schöne Schrift, wie ein plötzliches Auftauchen von Lebendigkeit, wie ein Zappeln, ein sich Räkeln in meiner Hand. Unverwüstlich die Tinte, zäh das Papier.

Ich schreibe in Eile, ohne Zuversicht, in großer Aufregung, und dennoch: Mein Leben war so angsterfüllt, dass ich mich nicht fürchte vor dem, was kommt.

Ist all das nicht entwürdigend? Ich empfehle dir, dich meiner nicht zu erinnern.

Du fragst, warum sie mir das Haus verboten haben, warum ich nie in Erwägung gezogen habe, um Verzeihung oder wenigstens um ein Gespräch zu bitten. Nach all dem, was vorgefallen ist, fragst du das! Du mich! Es ist eine Schande, jede Träne, die ich darüber vergossen habe, ist eine Träne zu viel. Aber sei getröstet, ich verzweifle nicht.

Sind wir nicht eigentlich arme Menschen? Arme Menschen, weil wir nie verstanden werden?

Briefe wie Augen, trügerisch und eindeutig zugleich, ich blättere mich hinein, verknüpfe das Geschriebene mit den Verfärbungen des später Gesagten, den Geschichten, den Gesten, dem Verstum-

men. Das falsche Rosa von damals, das giftige Grün gelangt wie ein unvergänglicher Duft in die Gegenwart. Ungehemmt mein Schreiben. Heimsuchung.

Vielleicht habe ich zu selten zugehört, zu viel in Annas Erzählen mit einbezogen: Den Wind, das Licht, ihren Geruch nach Schweiß und Gartenerde. Es waren die dunklen Schattenstudien, dort, wo in der Unüberschaubarkeit des Blätterregens keine Hoffnung lag, kein Einsehen in das, was mit den Dingen passiert, wenn bewegtes Licht auf sie fällt.

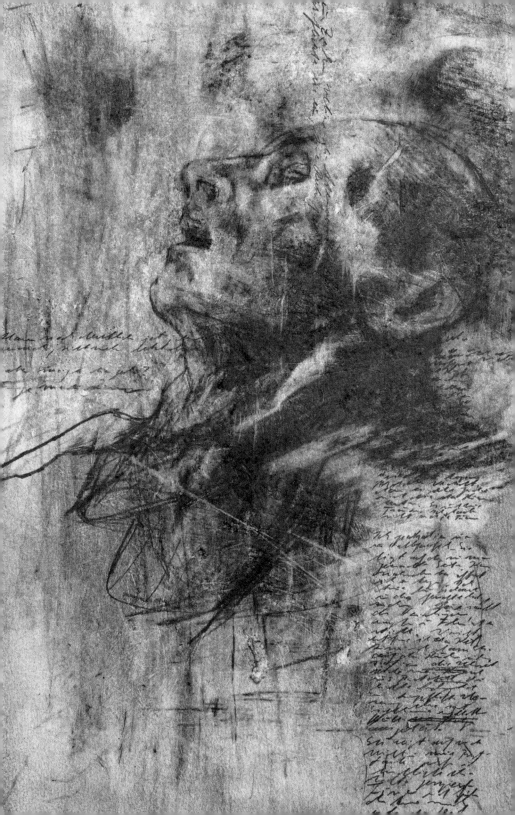

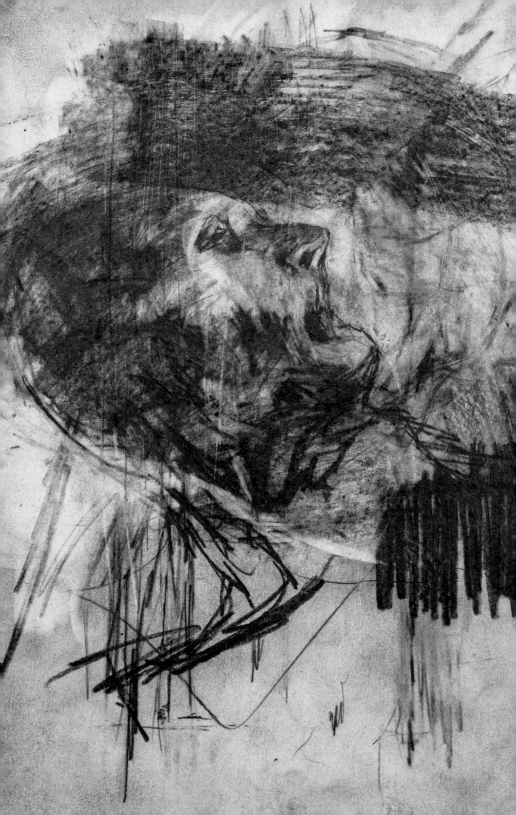

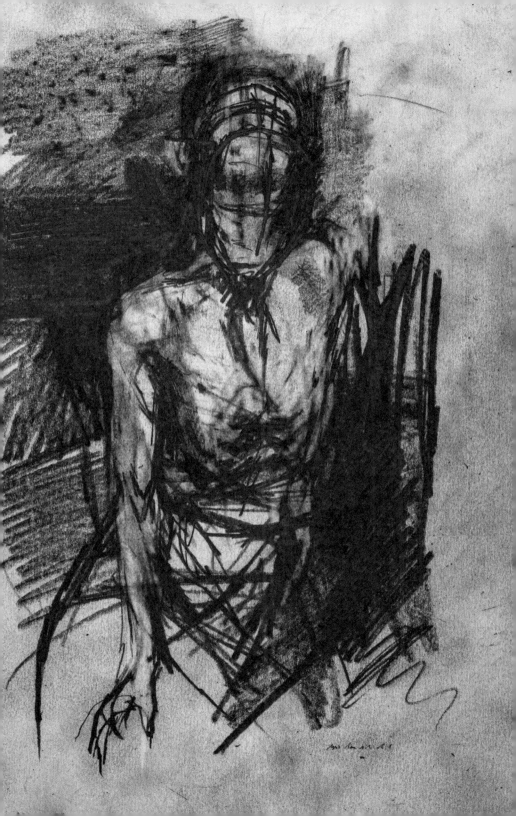

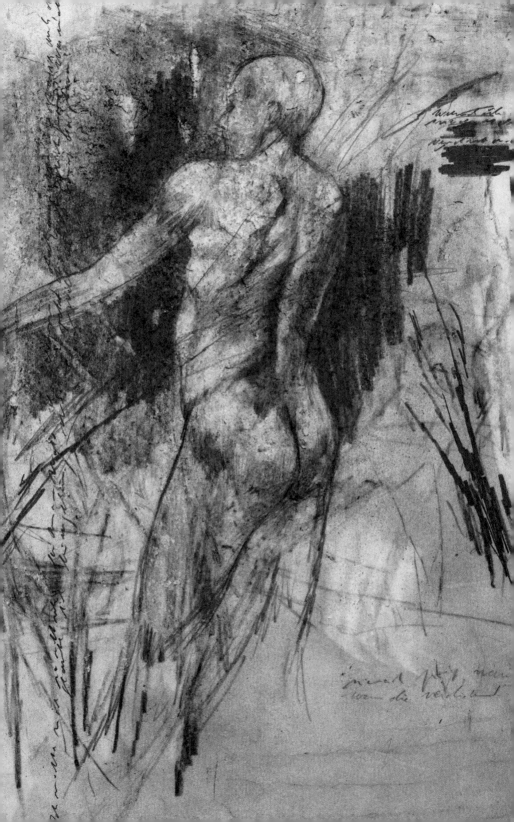

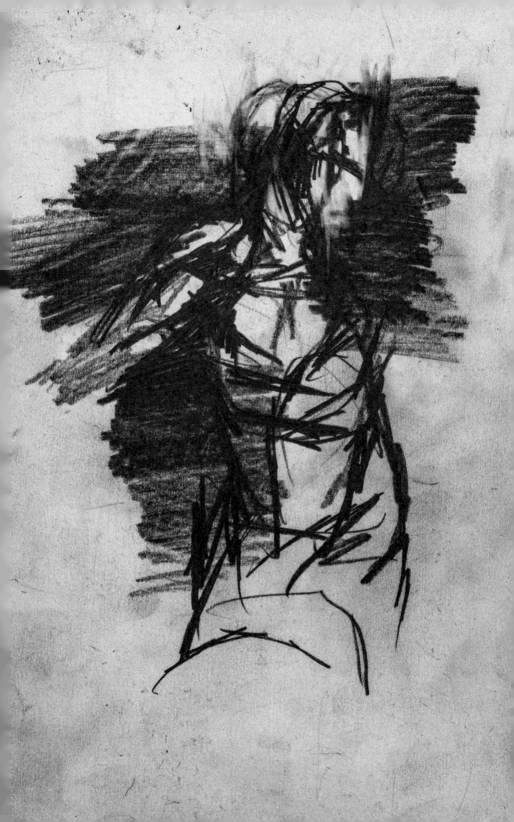

182 **AKONIT**

Waldlehrpfad, zugewachsen, vergessen, niemand läuft hier noch spazieren. Ich ziehe ein schweres Brett aus dem Gestrüpp, befreie es von rankenden Dornen und Efeu. Auf der maroden Holztafel ist ein Text eingraviert, Erdkrusten haften in den Fugen. Sätze, von Moos überbewachsen, von Würmern zersetzt. Waldgeruch beim Wörterentdecken. Pilzgeruch.

Am Ende ist nicht alles gerettet, manches zu großflächig verfault, doch die Lücken lassen sich schließen, ergänzen. Ich lese, lese hinein:

Bis zum Ende des achtzehnten Jahrhunderts wurden Wölfe in Fallgruben gefangen. Einer Karte aus dem Jahr 1762 ist zu entnehmen, dass sich hier eine solche Fangvorrichtung befunden hat.

Vor mir eine zirka fünf Meter breite, menschengemachte Vertiefung. Wenige Mauerreste sind zu erkennen. Offensichtlich wurde die Grube mit Erde zugeschüttet, über all die Jahre hat sich eine dicke Humusschicht gebildet. Ich trete hinein, scharre mit den Händen, entferne das Laub.

Bald setzt sich ein Kreis ab, Grundriss der Grube. Ich zeichne das Umfeld: anspruchslose Landschaft, kerzengerade Stämme, Gebüsch. Dann die Irritation, ein Loch, eine Wand, ein Schwarz, das nichts vergisst.

Ich grabe nun den dritten Tag. Die schwere Erde gleitet von der Fläche des Schaufelblatts und fliegt durch die Luft. Ein unwirklicher Moment der Stille, dann das Prasseln im Laub. Vom Zeichnen ins Schreiben geraten, mein Blick wie gebremst. Wieder das schleifende Kreisen mit weichem Blei. Lebensfernes Schwarz, ein Feingefüge aus Poren, Schichtungen und lehmig verklumpten Brocken. Quarzsand, weiße, sich kringelnde Wurzelfasern. Hunderte Schwärzen. Ich grabe weiter, grabe mich tiefer, schaue bald zum Mauerwall empor. Zurückerschaffener Raum, ich taste ihn ab, zeichnend.

Süßliches Parfüm schwebt in der Luft. Stimmen. Wanderer vielleicht, ich ducke mich, warte ab. Es wird still, nichts mehr ist zu hören, sie sind weg.

Sommerfrische, Tag für Tag. Sie bestimmt mein Denken. Bäume ringen um Sonnenlicht. Laubmassen als graues Gewebe auf dem Papier. Ich greife zu weicherem Blei, monochrome Schatten legen sich über den hell beschienenen Waldboden. Und in diese Schatten schreibe ich hinein, die Wörter versinken im eigenen Schwarz. Weiterschreiben, schwarz auf schwarz. Jeder damit verbundene Gedanke existiert nur für diesen einzigen Moment, als gäbe es keine Rückbesinnung, kein Erinnern, als gäbe es nur das Jetzt. Ich blicke in schrägem Winkel aufs Blatt: Reflexion der Schriftzüge in stumpf silbrigem Glanz. Etwas kehrt zurück, fraglos, wie im Traum.

Damals, als es noch Wölfe gab. Ich schreibe Damals, obwohl ein Damals nichts aussagt. Die gleichen Hügel und Talsenken wie heute, aber das Grün ist verschwunden oder noch lange nicht da. Die Böden blank, gerodete Wälder, nichts als ausgebrannte Halden aus Asche und Sand.

Man verfolgt sie mit Lanzen, Mistgabeln und Knüppeln, sie stürzen in Fallgruben, beißen sich an Wolfsangeln fest. Man trennt ihnen die Schnauze ab, hüllt sie in Kleider und hängt sie auf.

So! du verfluchter Geist / bist in den Wolff gefahren /
Hängst nun am Galgen hier / geziert mit Menschenhaaren /
Dis ist der rechte Lohn / und wohl verdiente Gab /
So du verdienet hast / der Galgen ist dein Grab

Menschengruppen sammeln sich dort vor den Stadtmauern, die Lust am Erschaudern ist groß. Kinder verstecken sich verängstigt hinter den Röcken ihrer Mütter. Um ihre Angst zu vergessen, bewerfen sie den zur Schau gestellten Dämon mit Dreck und Steinen, dreschen mit Stöcken auf ihn ein. Die baumelnde Kreatur, halb Mensch, halb Tier beginnt zu schwingen, wird um die eigene

Achse gewirbelt, erlangt in dieser Bewegung neue Lebendigkeit: Seht mich an!

Meine Vorstellungskraft reicht nicht aus. Vielleicht scheitere ich am Sommer, an seiner Hitze, seinem allgegenwärtigen Grün. Ich kann die Bilder nicht sehen. Wie ein Zeichnen ohne Stift, nichts, das bleibt. Die aus der Mauer gebrochenen Steine erzählen von der Ausweglosigkeit eines Tieres. Ich sortiere brauchbare Größen heraus und lege sie auf mein Papier, ziehe Umrisslinien mit weichem Blei. Zerklüftete Inseln. Die Blätter werden zu Landkarten, zu abgewetzten Plänen ohne Maßstab.

Unweit der Grube fließt ein klarer Bach. Ich sitze am Ufer, die Füße im Wasser. Tropisch blaue Prachtlibellen landen im Zeitraffer auf Steinen oder Ästen, manchmal auf meinem Knie, meinem Kopf, meiner Hand, die zeichnet. Vor mir das Schäumen und Sprudeln, kurzlebige Spiegelungen, dazu die sperrige Härte meiner Stifte, das trockene Schaben und Reiben auf dem Papier. Die Schichten rauen auf, der Eindruck von Rinde entsteht, von Haut oder Fell.

Gleichmäßiges Hecheln, federnder Trab. Etwas Unergründliches hat ihn hier in diese Gegend geführt, ein alter, ihm vorgegebener Pfad. Weggebissen vom Rudel, von der eigenen Mutter. Jetzt ein lockender Geruch. Er nähert sich nur zögernd, ist irritiert, aber seine Irritation wandelt sich nicht in Misstrauen oder gar Furcht, sondern in schicksalshafte Neugier. An einem Pfahl ist eine halbverweste Ziege angebracht, er will hin zu ihr und bricht ein.

Nach Tagen dringen fremde Laute in die Grube. Bedrohliche Blicke fallen von oben auf ihn herab. Schockstarre. Man wirft ihm vergiftete Fleischbrocken zu, er wird fressen, irgendwann. Erst kommen die Fliegen, später die Raben. Die Grube, ein offenes Grab.

Aconitum Lycoctonum. Wolfs-Eisenhut, Hahnenfußgewächs. Die Pflanze wirkt wegen ihrer giftigen Alkaloide tödlich und lieferte früher Giftköder für Wölfe und Füchse.

Das Gift dringt beim Menschen durch unverletzte Haut ein. Es soll sich die Empfindung einstellen, in einer fremden Haut, einer Art unempfindlichem Pelz zu stecken. Man erleidet Schweißausbrüche und starke Halluzinationen. In Opferberichten wird das Gefühl beschrieben, statt Blut fließe Eiswasser durch die Adern. Die Körpertemperatur sinkt ab, die Atmung wird unregelmäßig, der Blutdruck sinkt. Schon nach dreißig Minuten kann es zu Herzversagen oder Atemstillstand kommen. Der Patient erleidet starke Schmerzen und ist die ganze Zeit bei vollem Bewusstsein. Vorkommen: In Schlucht- und Auenwäldern, Schattenpflanze auf humusreichem Boden. Zerstreut, fehlt im Tiefland.

Unausgegoren ihr blasses Gelb, als müsse es noch nachdunkeln, intensiver werden, spätestens dann, wenn die wirklich heißen Tage kommen. Eine Hummel verschwindet brummend in einem der helmförmigen Blütenköpfe. Ich zeichne die handtellergroßen Blätter, die mehrfach verästelten Trauben. Unten im Wurzelstock ist der Gehalt vom Gift besonders hoch. Wie wurde es gewonnen? Mit dem linken Arm streiche ich über die Stauden, umgreife einen Stängel und versuche ihn auszureißen, die Pflanze hält, hält sich fest, meine Handflächen verfärben sich grün. Ich lege die Wurzel frei.

Im oberen Bereich der Gletschermulde ein sattes Grün, prächtig blühende Gewächse streichen an mir vorbei, schließen sich hinter meinem Rücken zusammen. Ich lasse mich von der Schwerkraft und einer neugeschaffenen Müdigkeit nach unten ziehen. Nur noch Granit oder Gneis, keine Grasnarbe mehr, die Mulde wird zur Kerbe, zum Spalt. Aufgeschürfte Knie, aber kein Brennen, kein Schmerz. Eisige Luft bläst mir entgegen, ein greifbares Stück Kälte mitten im Sommer. Sie strömt aus einer engen Steinhöhle, ich atme sie ein, rieche alten Schnee. Hier, am tiefsten Punkt, das Leuchten von Quarz und schwefelgelbem Blütenstaub. Eingeschleust schreibe und zeichne ich weiter auf körnigem Grund, es wird eng, mein Strich löst sich ab.

Ein leises Tropfen ist zu hören. Wasser auf Stein, unerreichbar. Anders der Wind, er sickert nach unten, löscht durch seine Berührung meinen Durst. Seitlich am Boden, ein Auge frei. Schwärzlicher Kokon, Vakuum, ein eigener Raum, mein Ort. Von irgendwoher kommt eine Stimme angeflogen, dringt an mein Ohr. Lange höre ich zu, halte mich fest an meinem Stift. Es geht.

Vor lauter Erregung spürt sie nicht einmal den scharfen Biss. Ein übel riechender Brei tropft, fließt ihr in den Mund. Danach die versöhnliche Süße der Milch. Nur wenig weiß sie von ihren Geschwistern, ihrer Familie, sei bleibt ein scheues, flüchtiges Schattenwesen. Aber ihr zäher Leib passt sich an. Sie fügt sich, bleibt wandelbar, nur so ist all das auszuhalten. Ihre Mutter sei wild von Natur, doch himmlisch in der Liebe gewesen.

Man findet sie von pelzigen Geschwistern umgeben in einer frisch gegrabenen Höhle. Es riecht nach verwestem Fleisch. Über dem trockenen Boden wirbelt roter Staub. Als die Männer versuchen, sie aus dem Knäuel zu lösen, greift ihre Mutter an. Es fällt ein einziger Schuss. Sie nehmen sie mit ins Dorf.

Ihre Augen sind von klarem, metallischem Glanz, liegen tief unter der leicht vorgewölbten Stirn. Sie versucht den Blicken ihrer Entführer auszuweichen. Niemand soll sie anfassen. Ihre Finger und Zehen sind vom Gang auf allen Vieren leicht verformt und mit einer dicken Hornhaut überzogen. Sie hat sich in Kot gewälzt. Ihre Haare sind verfilzt, der Rücken vernarbt. Sie bleibt stumm, nur ein winselnder Tierlaut rumort hinter ihren spröden, zusammengepressten Lippen.

Sie geben ihr Wasser in einer Schüssel, aber sie zieht sich zurück in die hinterste Ecke des Raumes. Erst wenn alle fort sind, kommt sie hervorgekrochen und beugt sich über den Napf, beginnt zu trinken. Im Garten scharrt sie Laub und Erde um sich herum, rollt dich darin ein.

Ruhig liegt sie in ihrem Bett aus Sand, ruhig am Tag, wenn die Sonne scheint. Fliegen schwirren um sie herum. Nachts drängt es sie zu laufen, sie irrt am Zaun entlang, krallt sich in den Maschen fest.

Hinter den Bewegungen ihrer Augen verbirgt sich mehr als nur die Wachsamkeit eines Tieres. Und tatsächlich: Ihr Verlangen nach Aas schwächt sich ab. Sie spielt mit Puppen, die aus Stofffetzen und Lumpen zusammengenäht sind, zeigt Anzeichen von Mitgefühl und Trauer. Sie liebt die Farbe Rot. Gerne badet sie im seichten Fluss, der rot verschlammte Sand, der das Wasser dort eintrübt, bleibt ihr ein erträgliches Zeichen. Ihre Betreuer streichen ihr durchs krause Haar, tätscheln ihre Wangen. Und wer genau hinhört, stellt fest: Sie spricht, kann Worte aneinanderreihen, wenige Sätze!

Die Gesichter ihrer beiden Mütter sind immer da, sie vermischen sich, übrig bleibt eher ein Gespür als eine Vorstellung. Oder ist es nur mehr die Erinnerung an ein Gespür? Diese Erinnerung schließt sie ein, grenzt sie aus. Am Ende ist alles nur noch eine Frage der Zeit. Ihr Urin färbt sich rot, es schmerzt, sie leckt sich sauber, riecht das Blut. Zu viel rohes Fleisch gegessen, zu wenig Wasser getrunken. Wieder scharrt sie Laub um sich, gräbt eine Kuhle in den roten Sand, kauert sich hinein, bleibt liegen.

Mein Stift sucht unablässig, sucht viel zu schnell, seine Spur, eine Brücke ins Innere. Die Mine schleift, sticht und stockt.

Mit verschmutzten Kleidern im Bett. Wie lange habe ich geschlafen? Schritte im Flur! Kaltenbach.

Wir begegnen uns nur noch selten, ab und zu ein gemeinsames Frühstück, abends ein Glas Wein. Was mag er denken? Seine Schritte verhallen, die Tür zu seinem Wohnbereich schließt sich, nur ausgedünnter Straßenlärm dringt durch mein gekipptes Fenster herein. Auf den umherliegenden Zeichnungen kaum ein Detail, alles grob und flüchtig. Die Blätter abgenutzt, verbraucht, hauchdünn erweitere ich sie mit dieser feingespitzten Notiz.

Es hat geregnet. Mittagszeit. Die täglichen Hitzegewitter verhallen nur für ein paar Stunden, dann formen sie sich neu, Abend für Abend. Durchtränkte Wälder, alles steht unter Druck.

Mit Notizen die Zeit vertreiben.
Mit Notizen die Zeit verstehen.
Mit Notizen die Zeit vergessen.

Was, wenn du hier vor mir lägest? Deine vertrockneten Augen wie
Rosinen, das leuchtende, unvergängliche Gebiss durch die sprö-
den Lefzen schimmernd. Nein, ich würde dir nicht ins Gesicht
schauen, aber anfassen würde ich dich wollen, wäre gehemmt für
den Moment, aber dann, dann würde ich über dein Fell streichen.
Warm würde es sein, warm und weich, voll von gespeicherter
Sonnenhitze. Dein Körper angepasst an die Beschaffenheit des
Bodens, eingebettet wie ein halbzersetzter Stamm im Moos. Ein
wenig würde ich tiefer greifen, die Knochen erfühlen, deine Rip-
pen, die Wirbel, das Becken. Deine Scham. Der strenge, angstein-
flößende Geruch von Verwesung wäre längst verflogen, würde dich
nicht mehr verraten. Vielleicht wäre da ein Hauch von aufgewühl-
ter Erde. Kreise gebrochenen Lichts würden auf dir zittern und
manchmal, der Schatten wegen, sähe es aus, als bewegte sich dein
Brustkorb auf und ab.

Was, wenn ich wüsste, wer du bist?

Ich würde mit meinem Blick langsam nach oben wandern, über
die Brust zum Schlüsselbein, zum Hals. Dort ein erster hoffnungs-
voller Schauder, aber etwas ließe mich stocken, hielte meine Neu-
gier im Zaum. Ein Auge lässt sich nicht beirren, nicht abhalten,
nicht zügeln, wie auf der Flucht sucht es nach seiner Entspre-
chung, verlangt nach dieser einzigen körperlosen Berührung. Bli-
cke entgleisen. Nur ein Zucken. Da bin ich, sehe mehr als eine Iris.
Uneindeutiges Farbenspiel, umrandet, gedämpft, von leichten Ein-
sprengseln durchzogen. Deine Wangen völlig glatt, weiche, helle
Haut, keine Spur von Fell, der Mund, die wohlgeformte Nase, die
helle Stirn: Als sähe ich all das zum ersten Mal.

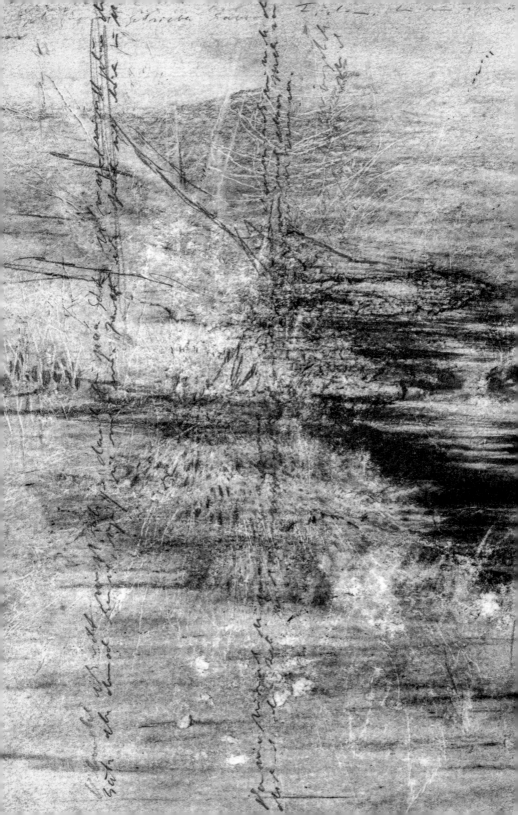

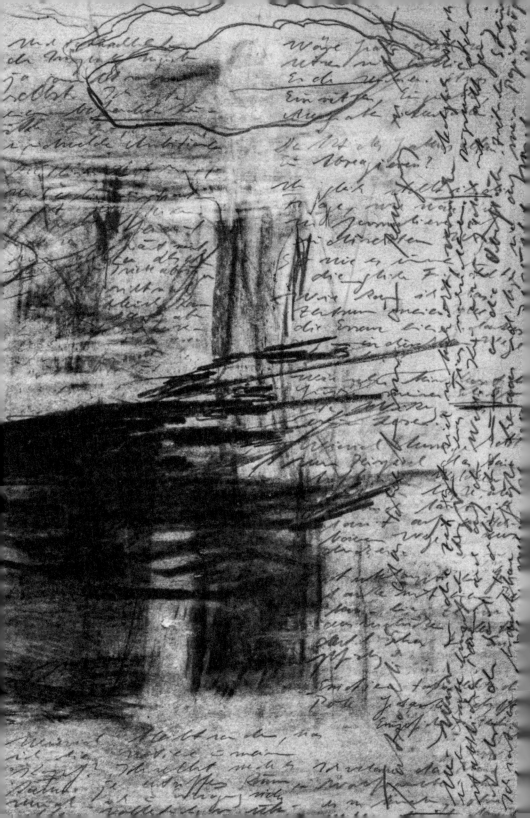

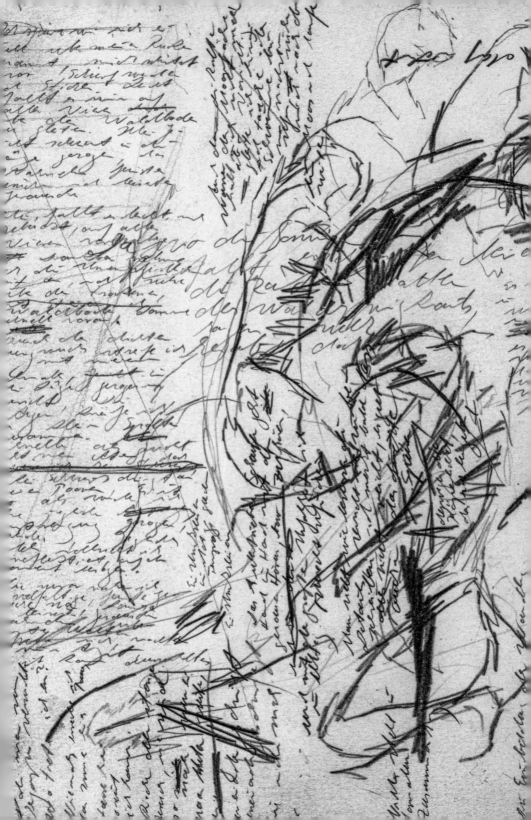

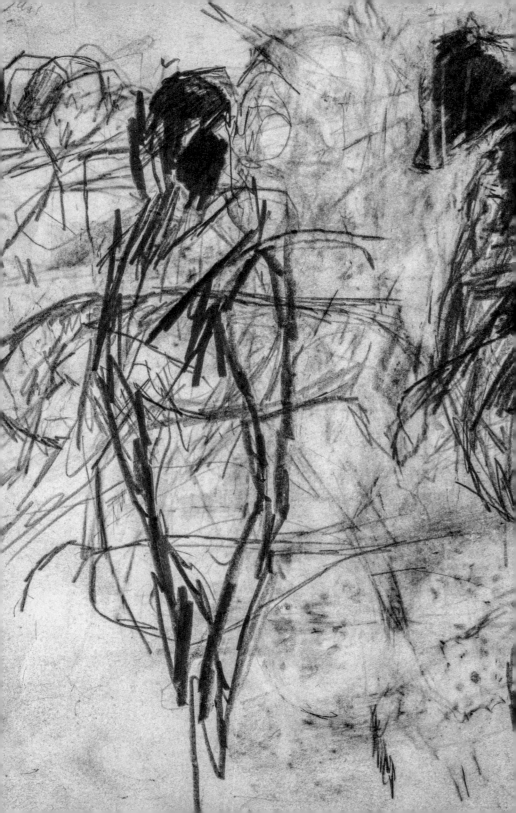

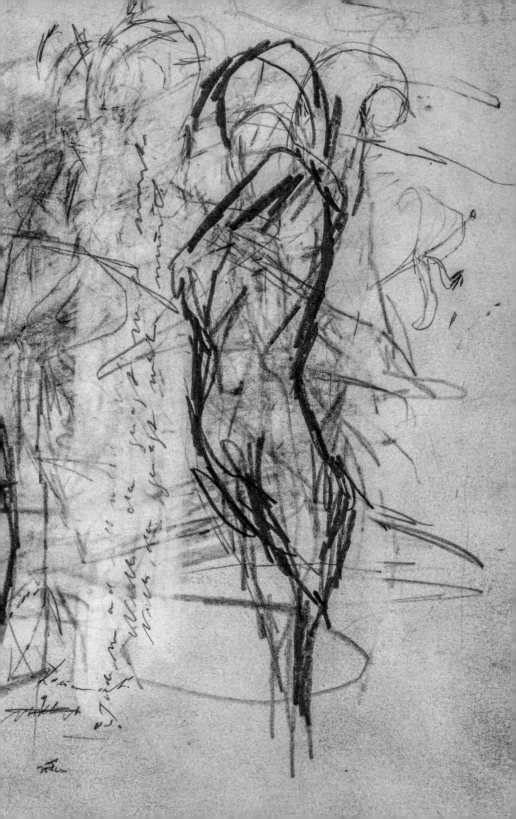

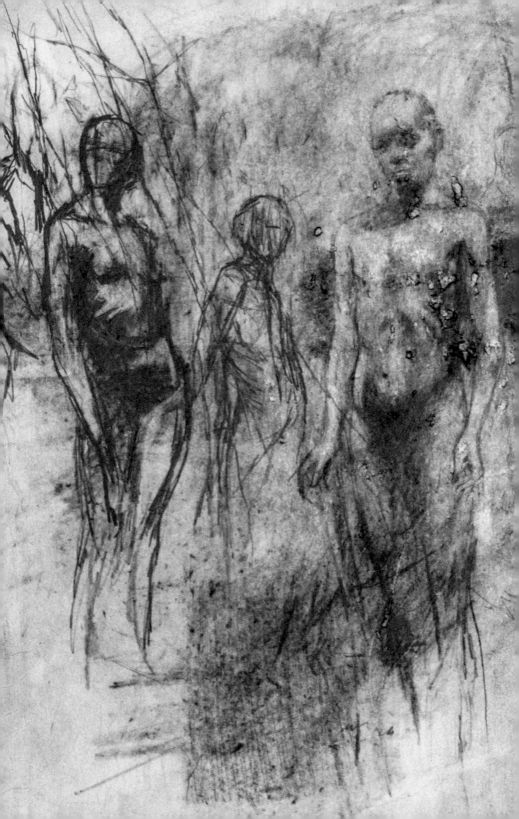

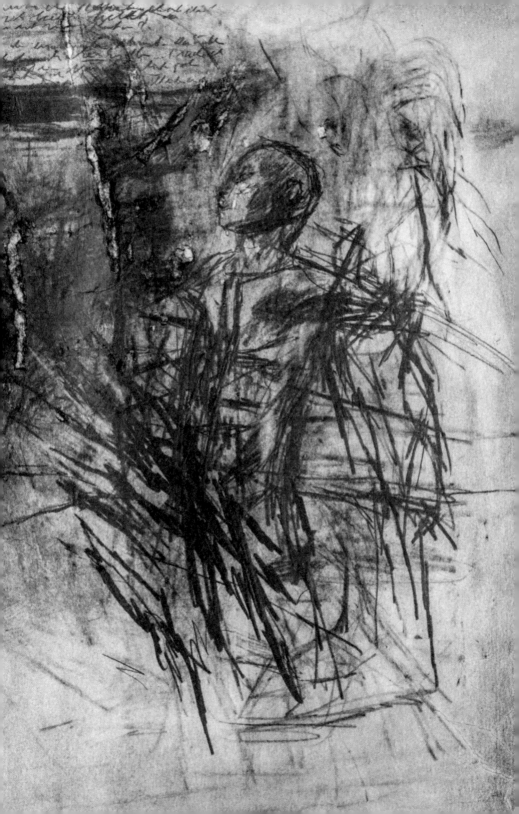

202 **OPHELIA**

Kaltenbach hat seit gut einer Woche Besuch von einer ehemaligen Studentin. Sie kommt regelmäßig im Sommer in die Stadt und macht hier im Künstlerhaus einen ausgedehnten Zwischenstopp. Das eigentliche Ziel ihrer Reise kenne ich nicht.

Immer wieder sind Avis Schritte im Flur zu hören. Ich lausche gerne dem leichten Nachgeben der knarzenden Dielen, fange den Rhythmus auf mit meinem Stift.

Avi verbringt viel Zeit im Garten, kümmert sich um die Rosen, um die Nelken. Gestern hat sie mit feinem Garn die rankende Klematis am Gartentor befestigt. Um Teile der Pflanze nicht zu verletzen, darf das Tor jetzt nur ganz vorsichtig geöffnet oder geschlossen werden. Jedem der kommt, wird Behutsamkeit abverlangt.

Avi sitzt im Saal und liest.

Seit sie hier ist, klingt Kaltenbachs Stimme noch weicher als sonst. Ich höre den beiden zu, Gesprächsfetzen dringen vom Garten durch die geöffnete Fensterreihe in den Flur. Das Gästezimmer, welches Avi bezieht, liegt direkt neben meinem großen Arbeitsraum. Manchmal versuche ich mich bemerkbar zu machen, gehe zwischen den Wänden auf und ab.

Mein Schriftbild zerrieselt. Sätze, die einander um Erlaubnis bitten, um Verzeihung. Sätze, die sich übereinanderlegen, ineinander verhaken. Sätze, die sich kreuzen wie Linien. Sätze, die ein Grau ergeben.

Der Mond scheint zu mir hinab. Keine Kleider spüren. Über den Hüftknochen das Weiß meiner Haut. Wie gestrandet, angespült, es ist gar nicht kalt, keine Leere im Raum. Die Grube um mich. In ihr setze ich Schwärzen aufs Blatt. Ihr Ort ist auf meinem Papier.

Es brennt noch Licht im großen Saal. Vorsichtig öffne ich das Gartentor, streife die weichen Blätter der Klematis. Das Treppenhaus ist dunkel. Im Flur verfangen sich Stimmen: Kaltenbach und Avi, leise vertrautes Gespräch. Ich stehe vor der Saaltür, vermeide jegliches Geräusch. Im Spiel meiner Gedanken drücke ich die Klinke und trete hinein. Erstaunte Gesichter, je eine Wendung zu mir. Es sei noch ein wenig Brot und Käse übrig. *Komm, setz dich.*

Ich liege im Bett, starre an die Decke. Unter meinen Fingernägeln noch frische Walderde. Die Kleider über den Stuhl geworfen, verdreckt und zerschlissen, wie die eines Jungen, der draußen gespielt hat.

Avis Schritte! Langsam läuft sie an meinem Zimmer vorbei. Die Tür des Gästezimmers öffnet sich, fällt ins Schloss. Nichts mehr ist zu hören, alles Wahrnehmbare versinkt. Ich schlüpfe wieder in meine feuchten Kleider und taste mich ans Fenster, schiebe den Vorhang beiseite. Die unbeleuchtete Straße ist sauber und leergefegt, nicht ein einziges Blatt wirbelt über den Asphalt, kein Verkehr.

Ich meide meine eigenen, ausgetretenen Wege, biege ab in die entgegengesetzte Richtung. Unter mir die Stadt, irgendwo Avi, die schläft. Ihr Gesicht seitlich im Kissen. Jetzt nur noch Wald, Laub überm Kalkstein, ein neuer Duft, kein trockenes Rascheln, es saugt und trieft unter meinen Füßen. Das ewig Feuchte dringt bis ins Papier. Gelassene Gesten im Hohlraum der Nacht, ohne Fokussierung, ohne Bedacht. Als wäre ich das Weiß des Papiers, darauf die Linien, die Schwärzen meiner Stifte. Erweitert um ein Schwarz. Mir selbst zugeführtes Schwarz.

Sätze wie eine Aufmunterung, wie ein Lichtschein, wie gutes Schuhwerk. Sätze wie Stiche, sie halten mich wach.

Es wird eben, vor mir eingezäuntes Weideland. Kurz abgefressenes Gras, einzelne Disteln und Stauden von Mädesüß. In der Luft ihre faulige Süße, ich rieche an den weichen Dolden, ein Kitzeln in meinem Gesicht, flauschiges Grau vor den Augen. Einen Strauß pflücken, jetzt, einen Nachtstrauß voll faulig duftendem Mädesüß! Ich spüre eine Unzahl Blütentrauben im Gesicht, schließe die Augen, ziehe mein Hemd aus, Äste streifen über meine Haut. Am Boden kauern, wandelbar sein wie eine Zeichnung, fremde Formen in sich spüren, neuer Körper werden, ausgestattet mit unverbrauchtem Instinkt. Ich sehe nichts beim Schreiben, spüre den Gegenhalt des Papiers, höre das Schleifen der Mine, ihre Suchbewegung in mir, das Kribbeln auf der Haut wie Schraffur. Mit dem Gesicht

dicht über den Boden streifen, durchs Gras, dort auf den taube-netzten Halmen ein silbergrünes Vibrieren von gleißendem Licht. Zeichnen, wie Beute machen: Aneignung eines fremden Ichs. Mein Stift zerteilt, spaltet, frisst sich ins Papier.

Bleib still, berühre beim Zeichnen nur dich selbst!

Alles ist zum Greifen nah, mein Papier ein Fangnetz vergesse-ner Bilder. Sie waren zu bloßem Erinnern verkommen, jetzt stei-gen sie auf, wie duftende Schwaden von weißem Flieder, Kalikan-tus oder Traubenkirsche. Die unglaubwürdige Süße berauscht, es ist nur ein Spiel, wahllos greife ich zu.

Über uns Laurentius, der imposante Engel aus Alabaster. Dann der heilige Sebastian, weiße, spiegelglatte Haut von Goldpfeilen durchbohrt, das ebenmäßige Antlitz kaum verzerrt. Gefasstes Klagen. Und an der Außenfront, in den Himmel gerichtet, die Was-serspeier, halb Mensch, halb Tier, dämonische Fratzen, verrenkte Glieder, sie fangen den Regen auf, er rinnt durch sie hindurch, plätschert gebündelt herab. Auf mich.

Ich warte, höre ein leiser werdendes Ziehen durchs Gras. Reso-nanzloser Streichlaut, verklingend, sich in den Wind mischend, eins werdend mit dem klangvollen Dunkel, das sich absetzt auf meinem Papier. Das Schwarz, nur ein dünner Schleier, eine nach-fühlbare Glätte, eine Haut, unter der sich die ganze Welt verbirgt.

Aus dem geöffneten Küchenfenster zieht der Duft von frisch auf-gebrühtem Kaffee bis hier in den Garten. Avi und Kaltenbach frühstücken, ich lausche ihrem Zwiegespräch, gehe an den Rosen vorbei und gelange ins Treppenhaus. Im Flur ist jedes Wort zu ver-stehen. Ich will in mein Zimmer, höre hinter mir das Öffnen einer Tür, Schritte, die näherkommen.

Keinerlei Bewegung in den zerzausten Schlehen. Es ist heiß, wind-still, die Böden sind rissig. Täglich streifen wir durch die Gegend. Es war Avis Vorschlag gewesen, hier oberhalb der Kapelle eine kleine Rast einzuhalten. Sie folgt dem kleinen Trampelpfad, der hoch zur einer baumlosen Bergkuppe führt.

Eine erste Linie auf dem Blatt, leicht gewellt, vollkommen undramatisch. Horizont. Er wird nur von der Kapelle und den sie umgebenden Linden durchbrochen. Die Hügelkette im Hintergrund rückt auf, begräbt unter sich die ersten Anzeichen von konstruierter Gebäudeperspektive. Das monochrome Hell der Wände wird Himmel. Ich radiere im Dach, die Kapelle verschwindet, nur die gewölbten Schatten der romanischen Fensterbögen sind geblieben.

Bedürfnis, durchs Dickicht zu gehen. Dickicht heißt Weißdorn und Schlehe, heißt hochstehende Karden, heißt Minze und gelber Kerbel. Es duftet. Die Frische der Minze über den aufgeheizten Böden unpassend, fremd. Mein Blick im Steppengras verfangen. Maschinenartiges Zirpen.

Avi nicht mehr als ein heller Fleck, der sich in kurviger Linie zur baumlosen Kuppe bewegt. Leicht unterhalb vom höchsten Punkt setzt sie sich ins Gras.

Jemandem schreibend auf eine baumlose Kuppe folgen. Sengende Hitze, stechend weißes Papier, die Augen eng zusammengekniffen, tränend. Ich halte mich an wenige Sätze, verfalle kurz ins Zeichnen: Aufgebrochener Boden, Flechtenstein, welke, sich um Stängel schließende Blätter.

Avi hat sich hingelegt, die Arme als Kissen hinterm Kopf verschränkt. Schläft sie? Träumt sie? Denkt sie nach mit halb geschlossenen Augen, wiegende Grashalme im Visier? In diesem Moment hebt sie den Kopf, stützt sich auf ihre Ellenbogen. Das Kinn nach vorne gereckt, langer Hals, die Haare von einem kaum spürbaren Luftstrom bewegt. Willkommene Kühle. Wohin ihr Blick fällt, kann ich nicht sehen.

Ein Gedanke so schwer wie ein Stein. Ich kann ihn nicht tragen. Nur berühren. Kann ihn zeichnen, aber nicht von der Stelle rücken. Ich lasse ihn liegen. In seiner Schwere.

Noch einmal oben auf dem Hügel, hier gibt es kein Verirren. Flachgedrücktes Gras, ich lege mich hin. Das Mondlicht beruhigend, er-

hellend im Sinne einer Einsicht. Trotz verdrängter Farben, wie am Fluss, dessen Ufer ich mir vorstelle. Erdachtes Grün in den Strähnen der Algenweiden. Dort ein Sog, der unergründlich bleibt, unergründlich wie das Staunen eines Kindes, das denkt, wie warm und klar die Welt dort in der Tiefe sei.

Schreiben im Nachhinein, Zeichnen im Jetzt. Oder umgekehrt? Die Tischlampe wirft ein falsches, versöhnliches Licht auf das Papier. Eine Landschaft, die im Zeichnen ihr Gesicht verliert. Zerstückelt, abgenutzt, verstummt. Gehetztes Grau.

Draußen wird es langsam hell. Über den Dächern wässriges Türkis. Kaltenbach hat frische Brötchen geholt.

Warten auf Avis barfüßige, ins Bad führende Schritte. Nur dieses Geräusch. Das Bild ihrer Füße, langgliedrig, kaum geädert, um den rechten Knöchel ein dunkles, schmal geflochtenes Band. Ich zeichne Gesichter, kopiere Porträts: Dame mit Hermelin, La Belle Ferronnière, Ophelia, Maurische Tänzerin. Aneignung fremder Physiognomien, spielerisch, zielgerichtet. In allem die Abweichung, das Annähern, das Unüberwindbare. Dann das Verstehen.

Avi steht in hüfthohem Gesträuch und pflückt reife Heidelbeeren. In den Lichtschächten des Tannenwaldes taumeln Schwärme von Schnaken auf und ab. Dicht neben meinem Rucksack liegt ihre kleine Umhängetasche. Erste Ameisen krabbeln über den robusten, kakifarbenen Stoff. Ich kann nur erahnen, was sich hinter den zugeschnürten Lederschnallen verbirgt: Eine Wasserflasche, wenige Stifte und ihr kleines, zerpflücktes Notizheft. Nie habe ich sie schreiben gesehen. Ihr Vor- und Zurückblättern, wie ein Ritual, als ginge sie auf Reisen, entferne sich an einen anderen, wirklicheren Ort.

Ursprünglich wollte ich Avi eine bestimmte Stelle im Moor zeigen, aber von hier wären es noch gut zwei Stunden zu Fuß. Die kleine abgestorbene Baumgruppe würde ihr sicher gefallen. Der Sonnentau, das Wollgras. Wie in einer eingefrorenen, sich zugewandten Bewegung stehen die Spirken dort blank und stumm.

Vielleicht würde Avi langsam niederknien und ihren Arm ins torf-durchsetzte Wasser tauchen. Neugierig tastend ihre jetzt blutrot verfärbte Hand, als wolle sie nach etwas greifen, als suche sie nach einer verloren gegangenen Münze, einer Haarspange oder einem silbernen Ring.

Sie kommt zurück, ihre linke Hand zur Schale geformt, mit Beeren gefüllt.

Du sagst, innere Ruhe, das sei es, was du suchst. Warum dann diese Bilder?

Avi legt ihre Hand auf ein Blatt.

Ich radiere, das Papier hält nicht stand, es platzt auf, zerknittert. Trotzdem: Neue Linien, neue Schwärzen. Offene Fluren, lockerer Baumbestand, unter einem Hain mit Steineichen ockergelbe Ab-brüche von Löß. Seidige Übergänge, nichts Abruptes, kein Ein-schnitt, nur eine einzige buschumsäumte Kerbe, die das Tal zer-teilt. Wir rätseln, ob Wasser dort fließt.

Avi sitzt nicht weit hinter meinem Rücken im Gras, ich höre in ihren Händen das leise Blättern von Papier. Kein Schreibgeräusch. Manchmal fällt ein loses Blatt aus ihrem Heft, wird vom Wind we-nige Meter fortgetragen. Schnell fängt sie es auf, steckt es zurück.

Die Umrisse der wenigen Quellwolken pedantisch nachgebildet. Obwohl ich weiß: Alles im Himmel ist ungenau. Schattenlose Ein-deutigkeit unter der hochstehenden Sonne. Nichts Unbestimmtes, jede Überschneidung, jede Verkürzung deutlich gemacht, akri-bisch und sorgfältig. Das pure Detail, Blatt für Blatt, jeder Halm, jede Furche. Allein im bedingungslosen Hinsehen raube ich dem Landstrich das Unberührte. Aufhebung von Distanz, bloße Emp-findung von Nähe. Dortsein. Mit jedem Strich ziehe ich das Tal nä-her zu mir heran, zu nah vielleicht, denn die Striche werden breit, werden zur Fläche. In der Tageshelle, die Nacht auf dem Papier. Missglückte Schatten.

Wir erkunden den halb versiegten Flusslauf, wechseln die Ufer, verlieren uns aus den Augen, um bei markanten Windungen oder

Schlaufen wieder aufeinander zu treffen. Das Wasser ist trübe, kein Fisch zu sehen. In einer Bucht angeschwemmte Äpfel, kaum größer als Kirschen, die Menge eines ganzen Baumes. Ein Hauch von Gärung in der Luft.

Mehlig feiner Sand, kein Gras, ein Abbruch, erodiert, ich kenne ihn aus der Ferne. Ganz oben an der Kante, bei den ersten Steineichen, die Aussicht wieder weit, grandios. Ich könnte hinaufsteigen bis zu dem Hain, bis zu den Steineichen, die seit Hunderten von Jahren um die letzten rätselhaften Nährstoffe der kargen Felsböden ringen. Motive für ganze Tage, ja für Wochen.

Sanftheit des Steins, die in ihm ruhende Bereitschaft, alles zu ertragen. Dazwischen weiche Kissen, Waldgras. Überall kleine Seelen spüren. Kein Wort, kein Satz wäre notwendig, nichts müsste hinzuerzählt werden. Still sich zurückerinnern an das, was soeben geschah. Schicht um Schicht.

Avi weit unter mir am trockenen Fluss. Sie blickt hoch und winkt mir zu, geht weiter. Ich werde hinuntergleiten durch den Löß, Staub aufwirbeln, kaum etwas sehen, stolpern vielleicht. Auf Avi zu.

Leichter Regen, zartes Trommeln auf unseren Jacken und Kapuzen. Wir gehen mitten durchs Dorf, in den Gassen drückende Schwüle, Duft nach heißem Bratfett, Spülmittel oder Haushaltsmüll, man riecht bis in die Zimmer hinein.

Am Ende der Straße ein Schuppen, leergefegt, die Lücken im schäbigen Dach mit blauen Planen abgedeckt. Ich sitze auf einem maroden Spaltklotz, beobachte, wie Avi sich bei den letzten Häusern, noch einmal genauer umsieht, nach Hausnummern sucht, Namensschilder liest. Immer wieder blickt sie in ihr kleines Heft, holt lose eingelegte Fotos hervor, die sie mit dem, was vor ihr liegt, abzugleichen scheint: niedrige, oft nur einstöckige Gehöfte mit kleinen, nach hinten ausgerichteten Ställen und Scheunen. Sie steht direkt vor einer hellgrün gestrichenen Eingangstür, blättriger Verputz, schwere gusseiserne Klinke. Sie klopft an. Nichts als

ein Bellen. Sie geht bis zum nächsten Fenster, ihr Klopfen jetzt glockenartig hallend auf Glas. Das Bellen wird lauter, keifend. Blick über Dachlatten hinweg in irgendeinen Hinterhof. Dort vielleicht suhlende Schweine, Gänse oder Truthähne. Sie wendet sich ab, kommt grinsend näher, ruft mir etwas zu. Ich kann nicht verstehen, antworte mit fragender Geste, da wird sie lauter: *Der Hund wohnt noch da!*

Es regnet sich ein. Trotzdem weiter über ungeteerte Straßen, die Schlaglöcher mit Kieseln gefüllt. In einem kleinen Steinbruch zwei Pkws, ohne Kennzeichen, eingedellte Kotflügel, zerborstenes Glas. Ich blicke mich um, schaue in die Felswand, suche nach einem Motiv, aber es bleibt bei diesen Sätzen.

Karge Weiden, keine Kuh, kein Schaf. Wege enden. Wir überqueren einen von Nesseln überwucherten Graben, ganz unten aufgeplatzte Säcke voller Müll, zerbröselnder Styropor, wie künstlicher Schnee in den Binsen. Ein kleines Rinnsal mäandert unter aufgeweichten Lagen von Schaumstoff. Regentropfen im Schlamm, dort ein Kringeln und Zucken.

Wir ziehen uns an den Resten eines eingestürzten Holzsteges nach oben. Vorsicht bei den herausstehenden Nägeln, rufe ich Avi zu. Unsere Schritte werden eilig, quer und ziellos über Brachen. Hirsche preschen aus einem schmalen Gürtel hochstehenden Schilfs. Dann, nach wenigen Metern, noch immer leicht erregt vom nachhallenden Pochen im Hals, vor uns eine surreale Landschaft: Gleichmäßig abgerundete Hügel so weit das Auge reicht, Hügel im wahrsten Sinne, wie von Hand geformt, gedreht, gedrechselt, geschliffen. Dutzende, vielleicht bis an die hundert reihen sich aneinander, manche kegelförmig, beinah spitz, andere flach und breit, in sich ruhend, wie schlafende Tiere. Natürlich entstandene Formation? Verspielte Laune irgendeines göttlichen Schöpfers? Gräber? Nirgendwo ein Hinweis, kein Schild, keine Straße, kaum ein Weg, nur schmal getrampelte Pfade. Wir steigen auf die erste Kuppe, auf die zweite, dann auf die dritte und hier, in der sonst vollkommen baumfreien Gegend, ein einzelner Dornbusch, verirrt, ein Versehen und doch alles andere als fehl am Platz. Ich suche in seinem dichten Geäst vergebens nach einem Vogelnest. Weite, das

Verschmelzen von Grasland und Wolken am fühlbaren Ende des Blicks. Gelbes Licht hinter dem Regen, trotz der Nässe ein Aufflammen, so, als entstünde neuer Raum, unverbraucht und warm. Unser stilles Gehen. Die Hügelreihen von Feldern eingerahmt, Luzerne, Mais, Hafer. Es hat aufgehört zu regnen. Avi blickt vor sich auf den Boden, sie hat ihre Kapuze abgestreift, die feuchten Haare kleben eng an ihrem Hinterkopf. Ihre Bewegungen, jedes Auftreten sorgsam bedacht. Ich rücke nur langsam auf, will ihre Gedanken nicht zerstieben, will nichts in ihr ins Wanken bringen, will nahe sein und unbemerkt zugleich.

Unsere Unterkunft ein ehemaliges Pfarrhaus. Mein Zimmer geräumig, frisch duftende Bettwäsche, großer Kleiderschrank, rustikal, mit Intarsien verziert. Unter dem schmalen Augenfenster an der gegenüberliegenden Wand ein kleiner runder Tisch und zwei Stühle. Das Bad so blitzend sauber, als wäre nie zuvor jemand hier gewesen. Ich warte, bis Avi an meine Tür klopft.

Mein Stift gleitet über die Zeichnungen der letzten Tage. Unablässiges Suchen, die Mine schleift und sticht, füllt Lücken, trifft ins Weiß. Grauland jetzt, das Offene verloren. Den gestrigen Strichen das Atmen verwehren. Versuch, mit dem Radiergummi aufzuhellen, zurückholen, was war, aber alles verschmiert. Schmaler Grasweg unter Apfelbäumen, Wiesen mit Ginster, nur angedeutet, ein wenig verspielt. Ich lasse zu, dass alles verschwindet. Die Blätter wie überdüngt, vergiftet mit Blei. Etwas stirbt. Den Zeichnungen zu nahe gekommen. Das schönste Blatt: Szenen eines Friedhofs, schiefe Grabsteine, die Gräber eingesunken, Rosengeflecht. *Ruhe ihrer Asche.* Es klopft.

Im greller werdenden Licht des späten Vormittags. Das frühmorgendliche Glühen der Steppenwiesen mildert sich ab, wird von leichtem Grau durchsetzt. Links wie rechts ärmliche Fassaden, Dinge nur halbherzig ausgebessert oder ersetzt. Aus einem Küchenfenster das Geräusch vom Wetzen einer Klinge. Jemand kippt heiß dampfendes Wasser auf die Straße, es versickert im Sand. Der leicht ansteigende Weg hinter der Brücke, wie eine viel-

begangene Pilgerroute. Anfangs schmal und fest, weitet er sich zu einer breit getrampelten Bahn ohne Begrenzung, wird schließlich zum freien Feld. Spuren von Schafen, Ziegen und Kühen, es riecht nach Dung, Reifenabdrücke im Staub.

Wir halten Rast, trinken Wasser, Avi holt ihr Notizheft hervor, zeigt mir alte Fotos, die lose eingelegt sind. Ich erkenne die Landschaft wieder. Den Punkt, auf dem wir gerade stehen. Heimat ihrer Vorfahren. Auf weiteren Fotos Urgroßmütter, Tanten, Cousinen, Großcousinen. Verwandte, sagt sie, die sie nie gesehen hat, vergessene Leben. Hingebungsvoll legt sie die Bilder in einer bestimmten Anordnung auf den Boden, bettet sie förmlich ins Gras: Scharf geschnittene Gesichter in Schwarzweiß, die meisten ernst, manche grinsend, manche verschmitzt.

Um mich die Ginsterbüsche, gebeugt, als blickten sie mir neugierig über die Schulter. Ein Schwarm ziehender Stare, unfassbare Formation. Das Notizheft liegt offen, aufgefächert vom Wind. Vollgeschriebene Seiten leuchten in der Sonne. Nach rechts geneigter Schriftzug. Bleistift. Wörter erhaschen, vielleicht einen Satz, aber es blendet zu sehr. Eigenständiges Blättern im Wind. Ich will etwas sagen, eine Frage stellen, aber schon deutet Avi auf eine kleine Erhebung im Feld: Dort habe ihre Mutter als Kind einen Friedhof angelegt, tote Vögel und Eidechsen begraben, kleine Holzkreuze aufgestellt. Dann blickt sie auffordernd nach Westen, wenige weiße Punkte schimmern gebündelt in einer Talsohle. In diesem Dorf wäre ihre Großmutter geboren. Drittes Kind der Sophia Brendel, die zu viel Blut bei der Geburt verlor. *Was fühlt ein Säugling, dessen Mutter gerade gestorben ist?*

Avi scheint sich selbst die Frage zu stellen, spricht weiter, aber ich höre nicht mehr zu, schaue nur in ihr Gesicht.

Sie lässt mich allein mit dem Gesagten, den Bildern, geht weiter bis ans Ende der Steppenwiese, steht jetzt vor dem Abhang, der einst als Weinberg bewirtschaftet wurde und heute von undurchdringlichen Gürteln aus Hecken durchsetzt ist. Kein Durchkommen. Ihr schwarzer Umriss, ruhig lehnt sie sich an einen Stamm, wartet, gewährt mir Zeit.

Wir gehen weiter Richtung Talsohle. Der Weg steinig, offene Landschaft. Überall Teile von Plastikflaschen, zerrissen wie Stoff. Träge Schafherden, Hunde, die dösen. Unterstände, Baracken. Ermüdung.

Schatten, die das Blatt verschmutzen, das Trostlose um weitere Trostlosigkeit bereichern. Überfrachtung. Haltloses Schwarz. Im Augenwinkel Avis helle Gestalt, vor mir ausgemergelter Boden, schwarzrot gepunktete Steine, Steppenwolfsmilch, darüber unser knirschender Schritt, Bleistiftgeräusch. Mein Schreiben verkümmert zu einer mechanischen Bewegung aus dem Handgelenk.

Im Dorf die Häuserruinen, nichts gewaltsam Zerstörtes, nur friedlicher Verfall. Auf einem Streifen satten, grünen Grases neben der Straße umtänzeln ein paar Hühner samt Küken einen toten Hund, picken zielgenau in das weiße, verfilzte Fell. Wir wechseln die Straßenseite. Auch dort überall Risse in den Mauern, zerbrochene Ziegel. Fäulnisgeruch. Hinter den brüchigen Fassaden und Dachsparren öffnen sich freie Blicke ins Innere der Zimmer: Keine Möbel, keine Bilder, kein Spiegel, nur Holunder und die mannshohen Wälder der Nesseln. Das Dorf in seiner Seele getroffen, zu weit wage ich mich vor in diesen Prozess des Dunklerwerdens, des Entschwindens, der Selbstaufgabe. Ich schaue genau hin, fange ein und halte fest, trotze dem Ort seinen Kummer ab, raube ihm die Würde, den Atem, vielleicht seine Angst. Schweiß und Urin vor den Schwellen, Tränen in den geblümten Gardinen.

Bewohnter Straßenzug. Eine Frau mit Kopftuch kreuzt unseren Weg. Das reine Schwarz ihrer Kleider wiederholt im sorgenvollen Ausdruck des Gesichts, ich ziehe Linien, schraffiere, fülle mein Weiß, zeichne, aber ohne Stift, nur in Gedanken, denn es sind ihre Schwärzen. Freundlicher Gruß. Wie schön!, sage ich und Avi nickt.

Hinter schiefen, eingedrückten Zäunen eröffnet sich Versöhnliches. Gärten, die strotzen vor Vitalität, üppige Gemüsestauden, reifstes Obst, Quitten, Pflaume, Mirabelle. Greise Männer sitzen auf maroden Bänken, in deren Schatten spielen Hundewelpen. Radiomusik, der Rauch eines Grillfeuers, dazu ein Aufschäumen im

Laub, das Welke zittert, spielende Kinder im Gebüsch, sie halten inne, starren uns an, zwei offene Münder, dann ein Kichern und weg.

Noch einmal sitze ich auf einem flachen Stein am Straßenrand, überblicke eine Kreuzung. Gestaffelter Raum, Eindruck von Tiefe, keine Überlagerung der Linien. Über den Dächern ein Gewirr durchhängender Stromleitungen. Meine Augen so allein wie meine schreibende Hand.

Den von Springkraut überwucherten Erdhaufen am linken Bildrand hebe ich überdeutlich hervor. Verklumpte Struktur, das Schraffieren verflüssigt. Wörter und Sätze entlang der Giebel und Dachrinnen, sie benetzen die Wände, die Straße, den Himmel. Unlesbare Zeichen.

Warum sich Gedanken machen über die Herkunft herbeischwebender Spinnennetze? Ihr seidiges Funkeln im Gegenlicht der Sonne. Genügt das nicht? Warum fragen nach einer zweiten, fehlenden Seele? *Schau dort, die kleine Szene hinter der alten Kastanie, Schattenspiel von Blättern auf hellem Verputz, ist sie dir nicht Seele genug?*

Die schwarzen Planken eines Stallgebäudes weiten sich aus, ein Schwelen im Grafit, trüber Qualm, graue Schlieren, verbrannter Gummi. Ich radiere, radiere in meiner Vorstellung bis über die Grenzen des Blattes hinaus.

Hinter dem Erdhügel bewegt sich eine Gestalt unschlüssig auf und ab, kommt jetzt auf mich zu. Vorgebeugter Rücken, schwere Stiefel an den Füßen, ein Mann um die vierzig, dunkle, schuppige Haut. Ich zeichne weiter. Schritte im Kies. Er bleibt stehen, schielt auf mein Blatt, ich drehe mich um, nicke ihm freundlich zu. Seine Augen starr, kaum Zähne in dem halb offenen Mund. Er beginnt zu sprechen, ich verstehe nichts, zucke mit den Schultern. Seine gefalteten Hände gen Himmel gereckt. Er will die Zeichnung berühren, seine Hand kommt näher. Fremder Atem im Genick, Geruch von Tabak und Alkohol. Mit einem Finger berührt er den gezeichneten Dachfirst eines Gebäudes, fährt die Linie mehrmals nach.

Kein Geräusch, nur die Bewegung. Der Finger zieht sich zurück, verlässt das Blatt, ein Handrücken streift meine Schulter. Verneigung, überschwänglich, zwei drei Mal, er schlägt das Kreuz, ein letztes Stoßgebet, dann zieht er ab.

Ich schlendere allein durch die Gassen, Avi hat sich längst abgesetzt. Manchmal sehe ich sie gedankenversunken vor einer alten Scheune stehen, einem Garten oder einer leeren Bank.
 Als hörte man ein leises Ticken, das Verstreichen von Zeit. Alles Unglaubwürdige, Befremdliche wird hier von alltäglichem Licht beschienen und umgekehrt wohnt all dem Gewohnten ein Strahlen inne, als sähe man es zum ersten Mal. Äpfel in einem Korb. Nebeneinander gestellte Schuhe an der Schwelle eines Hauseingangs. Intimstes Beiwerk, als Form entblößt. Bilder, die nur für Sekunden die Erde bewohnen. Frost eines Augenblicks. Momentum.

Avi steht vor einem einstöckigen Gehöft, eine kleine Gruppe von Leuten hat sich um sie versammelt. Es wird wild gestikuliert, Stimmen geraten durcheinander. Ich trete hinter einen Berg zerbrochener Ziegel, gerate vom Zeichnen ins Schreiben, da, in den Sätzen, sitze ich fest. Die Gruppe geht wieder ins Haus, Avi hebt zum Abschied nur zaghaft die Hand und schlägt den kleinen Fußweg zum Friedhof ein.

Ich will nicht nach ihr rufen, suche im feinen Sand zwischen den Gräbern die Abdrücke ihrer Schuhe. Kaum ein Profil, nur kleine Streifen quer über die Sohle, wie Zeilen. Aber da ist nichts.
 An der oberen Begrenzung des Friedhofs die Kindergruft. Weiß gekalktes Gemäuer, ein dunkler Rundbogen führt in den Hang. Weit blickt man von hier übers Dorf. Und die Mütter vom Dorf blicken hierher zurück.

In wiederholter Schleife gehe ich die Straßen auf und ab. In der Nähe des versiegten Brunnens das Plätschern im Ohr. Geruch nach verbranntem Holz, aber über den Kaminen steigt kein Rauch auf. Verkohlte Gatter am Wegesrand, bunt gefleckte Katzen räkeln

sich in Staubasche. Verneblung. Ein älteres Ehepaar unterbricht die Gartenarbeit, tritt näher zum Zaun, blickt mir unverhohlen nach.

Was, wenn ich zu ihnen ginge? *O zi buna!* Wäre es möglich, ein Porträt zu zeichnen?

Erschrocken träten sie zurück.

Zwischen den Häuserreihen trabt ein weißer Hund, seine verfilzten Fellsträhnen hängen tief herab, streifen über den Sand. Urplötzlich spitzt er die Ohren, blickt gebannt in eine Richtung. Irgendein Zeichen, dort, am Ende der Straße. Die Luft vibriert. Süßer Wind. Die pure Verlockung formiert sich zu einem inneren Zwang. Ohne zu zögern verlässt er das Dorf, seine Gestalt löst sich auf, wird eins mit dem hellen Staub der weiten Felder. Noch einmal gehe ich dorthin zurück, wo der Hundekadaver lag. Wie erwartet ist nichts mehr zu sehen in dem satten Grün, die Hühner und Küken zerstreut.

Avi bewegt sich oberhalb des Dorfes über ein kleines Steinfeld. Ein Bild, das nichts verspricht: Uferloses Grau, gedämpftes Grün.

Sie liest einen Stein auf, hält ihn nahe vor ihr Gesicht, als würde sie riechen daran. Still geht sie weiter. Nur flüchtig mein Strich, grundlos. Sie hält sich den Stein an ihre Wange, an ihre Stirn, an ihr Ohr. Befragung der Landschaft. Ihr Blick jetzt nach Süden zu den ersten Gebirgsausläufern gerichtet, weichblau schweben sie über dem Dunst der Ebenen, so, als existiere dort eine zweite, von allem anderen abgeschnittene Welt. Überdehnung des Körpers, weit nach oben gereckter Kopf. Etwas hat überdauert in dieser Haltung, in den Augen, die ich nicht sehe.

Avi erreicht den Weg, der zurück zu den langgedehnten Steppenwiesen führt. Da hält sie inne, sieht mich unten am Dorfrand, schreibend, zeichnend im Schatten der großen Kastanie. Ein Kopfnicken würde genügen.

Ich verstaue die Zeichnungen in meinem Rucksack. Keine Farben, kein Gewicht.

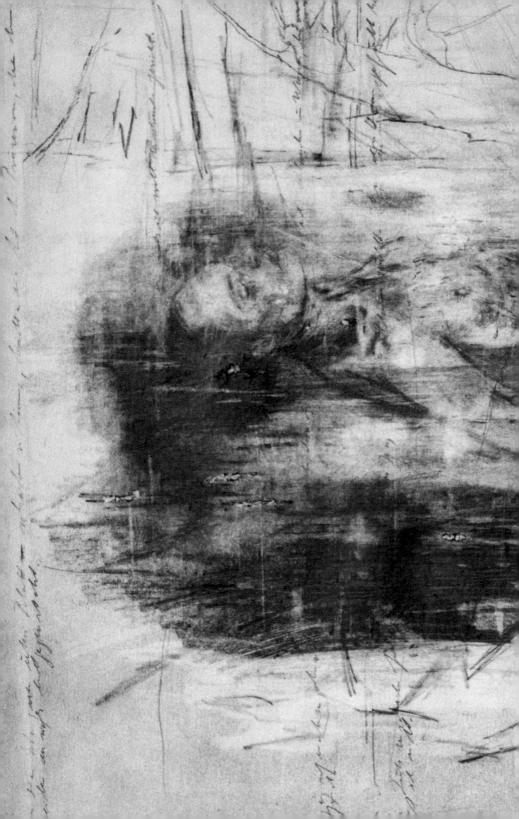

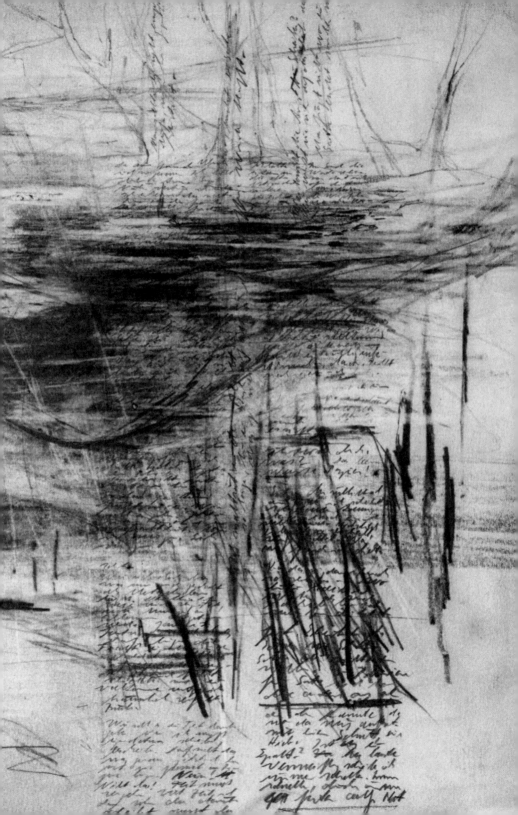

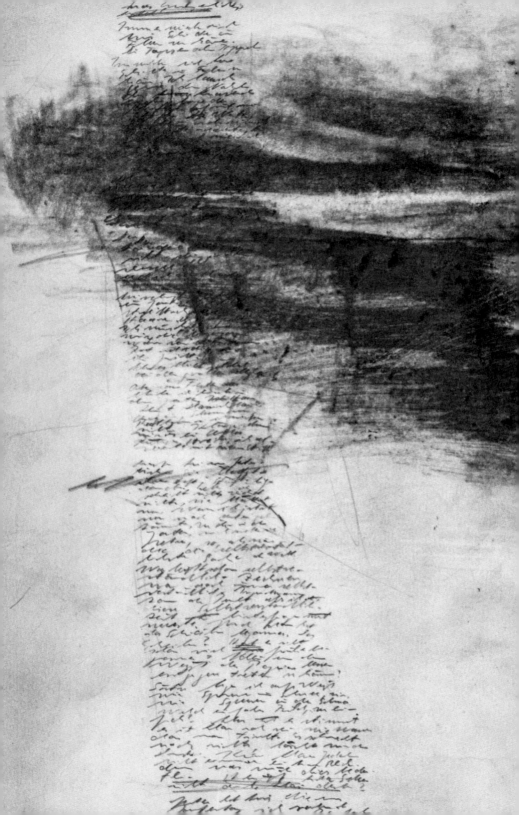

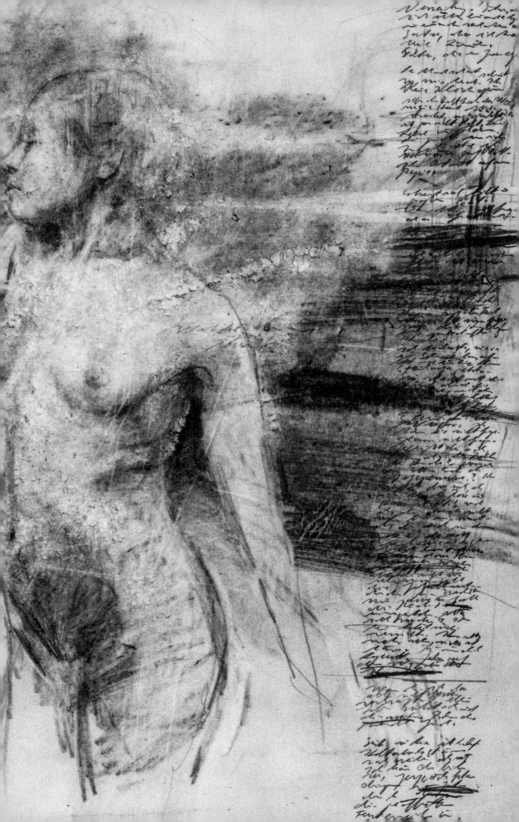

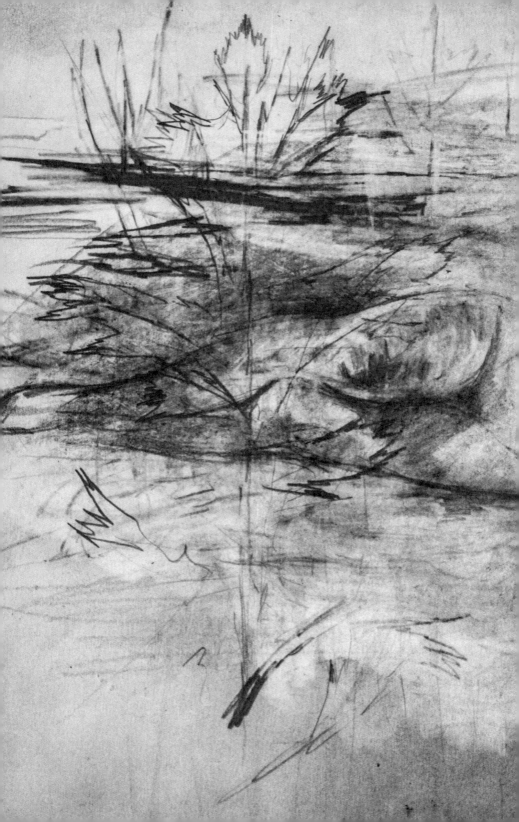

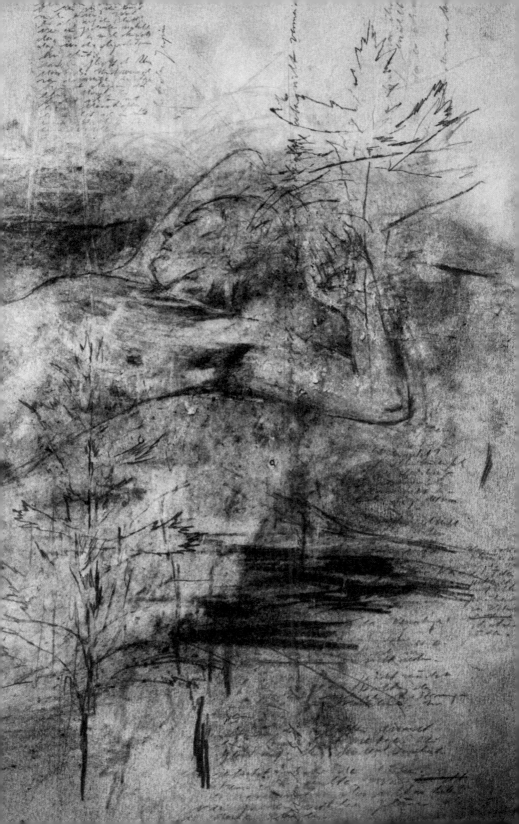

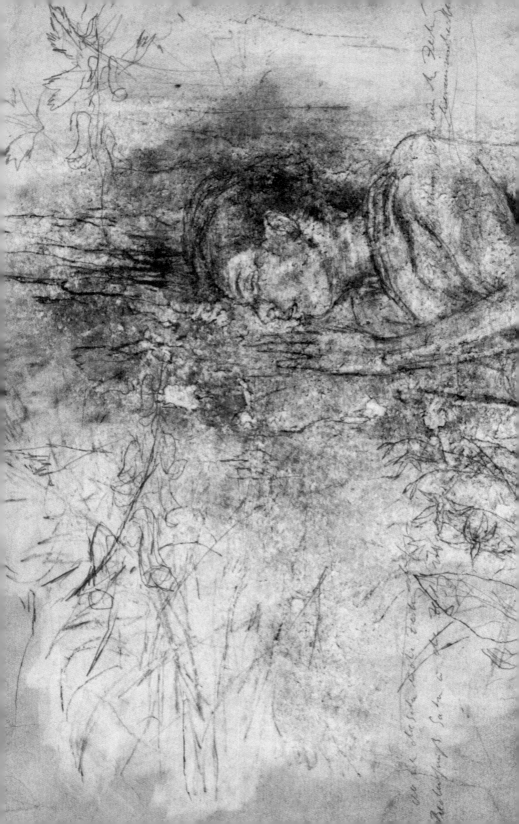

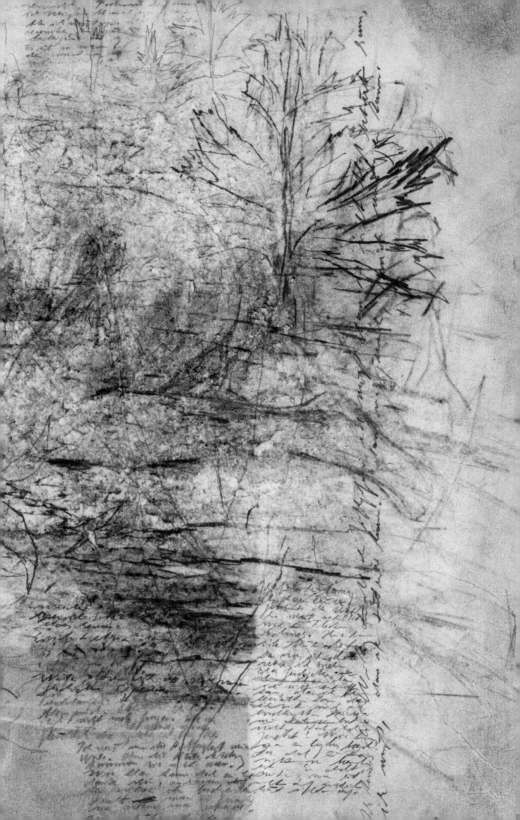

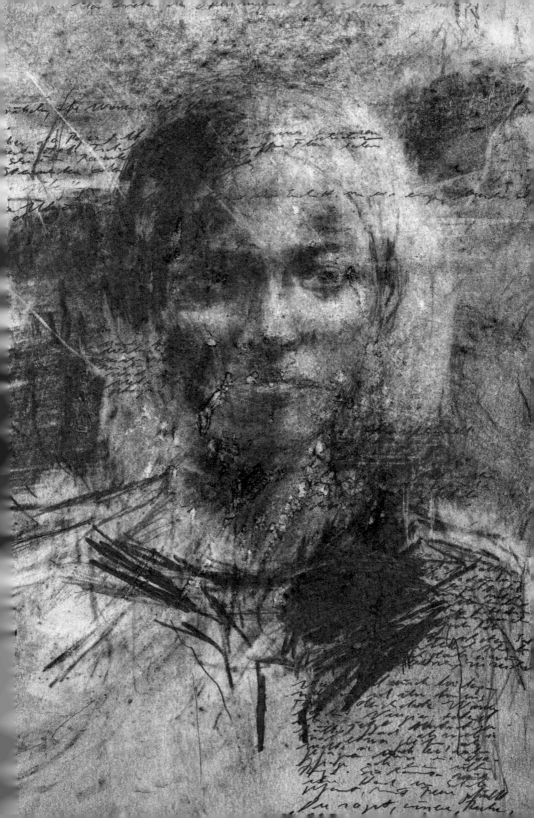

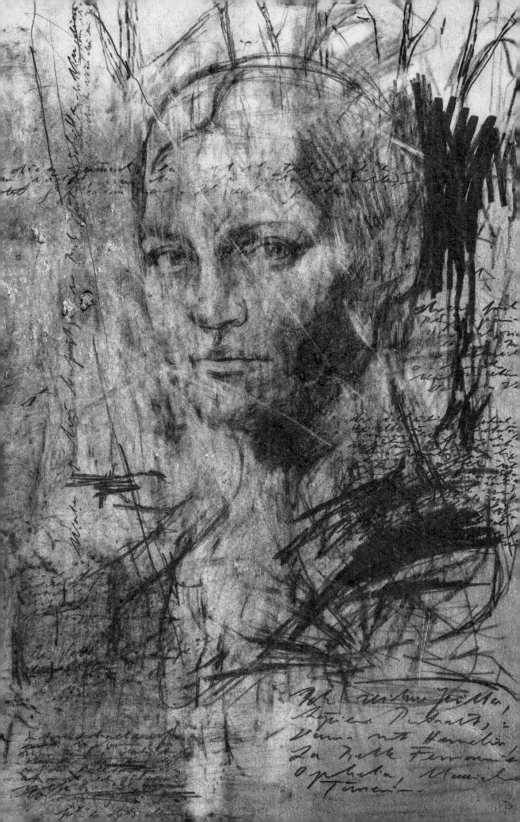

230 **BLEISTIFTGEBIET**

Felsenmeer, vegetationslose Halden, Einöde, Nuancen von Grau. Kaum ein Grashalm, der sich wiegt im Wind, alles ist ruhig. Ich lausche der unverkennbaren Stille über den Steinen. Sie klingt anders als andere Stillen. Älter.

Das Geröll wie ein zerbrochener Text, ich gehe darüber hinweg, sammle Steine, lege sie auf mein Papier und ziehe wieder Umrisslinien. Inseln entstehen, ein Archipel umspült von reinstem Weiß.

Wenige Striche, diffuser Horizont, seicht verschmiertes Grau. Die vertikal dazugesetzten Sätze, schlank und schmal wie Pappeln.

Leises Klacken und Rieseln: Steingeräusch. Zeichnen im Hinblick auf ein Wort, einen Satz. Zeichnen, um nichts mehr erfinden zu müssen. Meine bleiverschmierten Hände riechen nach Stein.

Abschüssiger Felsgrat, vorsichtig mein erster Schritt, ein leises Kullern in der Luft. Es wächst, schwillt an, unter mir ein harter Schlag, etwas bricht auseinander, ich halte mich fest am Rauschen der Steine, das hochschreit zum Himmel. Striche, Flächen, Kratzer im Papier; wozu der Anspruch nach Entsprechung? Warum das ewige Zeichnen?

Direkt im Felshang eine zufällige Steinschichtung, so körperhaft, so sehr Skulptur, als läge ihrer Form eine geistige Absicht zugrunde. Schlafende Mänade, Pan und Nymphe, Dionysos. Weiter unten, im dunkleren Grau eines Überhangs, eine Gruppe von Menschen, die über die Blockhalden zieht. Sie gehen langsam, halten Ausschau. Ich erkenne niemanden, kenne nur das Geräusch ihres Atems und das ihrer langsamen, mit Bedacht gesetzten Schritte. Es sind Kinder dabei, auch eine Horde halbzahmer Hunde. Ich schreibe Sätze in ihre Körper, lichte das Grau der Zwischenräume. Da ist kein Fließen in der Rinne, keine Hand, die eintaucht ins Wasser, kein Schlürfen oder Schlucken. Nur die durchdringenden, beinah elektrisch klingenden Obertöne der schwarzen Dohlen hallen von Wand zu Wand.

Neue Ruhe. Nahe am Auge die Asseln und Spinnen, graue Welt,

Inseln aus Silber und gelbem Schwefel, Doppelnatur der Flechten. Gewisper im Stein, überall. Auf meinem Blatt nichts als diese leichte, schwerelose Notiz.

Helligkeiten weiten sich aus. Die Gesten der Körper sind eine Antwort auf die Unruhe und Hast, welche dort, in dem aufgerückten Weiß zu spüren ist. Es tangiert die Schutzzonen der Körper, greift in sie hinein, aufgeraute Schatten entstehen, wage Versprechen, sie fühlen sich an wie Samt. Die Zeichen nutzen sich ab, nutzen sich ab wie die Zeit.

Warme Nächte, friedvoller Duft, welliges Grasland, von geäderten Felsen durchsetzt. Wie Muskeln, Organe des Berges, ohne Anstrengung bewege ich mich darüber hinweg.

Ungreifbares Gelände, jetzt nur noch laufen. Gedüngter Mais, Sonnenblumen, Tabak. Schutzstreifen mit Schilf, Rohrsänger, beunruhigt ihr Schnalzen und hart. Wieder Asphalt, klebrig schwarze Teerflecken auf den Straßen. Wasser, von Fäulnis ergraut.

Die Vorstädte in unbarmherzigem Licht. Auch hier, in den kleinen, betonumgrenzten Wäldern das uneindeutige Quäken und Murren der Nachttiere.

Zwei Männer zwischen den Zapfsäulen einer Tankstelle, wie mystische Gestalten, lange Schatten vor sich herschiebend. Ihr langsames Schreiten im Innenraum des gläsernen Kiosks. Bewegungslos warten sie auf den Kassenbon. Perfekt beleuchtetes Arrangement, zwei Figuren, die Kleider eng und glänzend, wie lederschwarze Haut. Würde es regnen, perlte Wasser ab. Ihre Träume sind zeitlos. Ihre Trauer, so alt oder neu wie ihre Angst. Ihr Hunger so alt wie ihre Liebe.

Kein Bild fragt nach dem richtigen Ort, der richtigen Zeit. Bilder kommen und gehen.

Vor meinem inneren Auge die gemalte Flusslandschaft, kaum mehr als ein schweres Grün, nahe am Schwarz. Im Vordergrund

das Kreuz, die befremdliche Schönheit verletzter Haut. Isenheim. Auf einer weiteren Tafel: Versuchung des heiligen Antonius. Berstende Farben und Formen. Sich widersprechende Stofflichkeit. Gefieder, Schuppenpanzer, triefender Schleim, Horn, Augen wie Perlen aus Glas. Links unten ein Kranker, kaum bekleidet, von eitrigen Schwären überzogen. In seiner Rechten hält er ein Beutelbuch. Viele Bögen Papier in Stoff gehüllt, Brevier des Heiligen. Mund und Ohr im falschen Winkel. Zerrbild eines Lachens.

Wo warst du ... warum bist du nicht erschienen?

Zeichnen macht einsam.

Sommer in mir: Weißt du noch? Der langsam sich auflösende Morgendunst über den Dörfern? Das weit hallende Schlagen der Kirchturmuhr? Und vor uns, im Steppengras, die leicht vergilbte Fotografie deiner Mutter? Daran denke ich zurück, jetzt, wo nichts als nur dein Schwarz geblieben ist. Ich radiere es aus, es wird zum Grau, zu einem silbernen Schatten, einer leicht gewellten Erhebung auf dem Papier.

Der Boden wird weicher mit jedem Schritt. Duft nach Thymian und Erde. Vertrautes Gefilde. Unterhalb der Hochebene der in sich ruhende Moorwald. Dort hineingeraten, sich ducken, bücken, winden in spärlichem Gestrüpp. Eingehüllt sein von schwerer Stille. Sich nackt an die Bulten schmiegen. Vielleicht sogar beten.

Mein Stift streicht übers Papier, bohrt sich ins Weiß, es raut auf, kommt mir abhanden. Ich spitze nach.

Hier hast du ein anderes Gesicht, einen anderen Schritt. Hier verlierst du nichts, denn es gibt nichts zu verlieren.

Du hast hier nichts verloren!

Meine Stifte kreuz und quer im Moos. Dort das Wasser, dieses weiche, bernsteinrote Wasser. In seiner Eiseskälte wäre die Wunde knapp über dem Handgelenk kaum zu spüren. Glauben schenken dem, was man schreibt? Achtung vielleicht, aber Glaube? Lieber zeichnen, zeichnen, als dränge die Zeit.

Blick hoch ins Geäst der Kiefern, ihr Wiegen ohne den leichtesten Wind, wie ein verbotenes Glück, sanft und unaussprechbar, hier in der Harmlosigkeit des frühen Sonnenlichts! Aber es soll heiß werden, so die Prognosen, brütend heiß.

Ich greife zu einem abgenutzten Stift, halte mich daran fest. Nicht zeichnen, nicht schreiben, nur sich wälzen in weichem Moos. Wortlos denken.

Hier kann ich herkommen, wann immer ich will. Irgendwann wird wieder kalte Luft um mich sein, und mit meinem leeren weißen Papier werde ich warten auf ein Bild: Am Boden sich krümmender Leib, die Hüften von einem Rinnsal umspült, der Kopf gebettet in Händen aus Stein. Pietà. Mathis der Maler. Vielleicht warte ich auch nur auf einen schnürenden Fuchs, auf ein Reh oder eine einsame Krähe. Vor mir dann nichts als kahl verzweigte Stämme, ohne Nadeln, ohne Laub. Und in der Ferne Schnee.

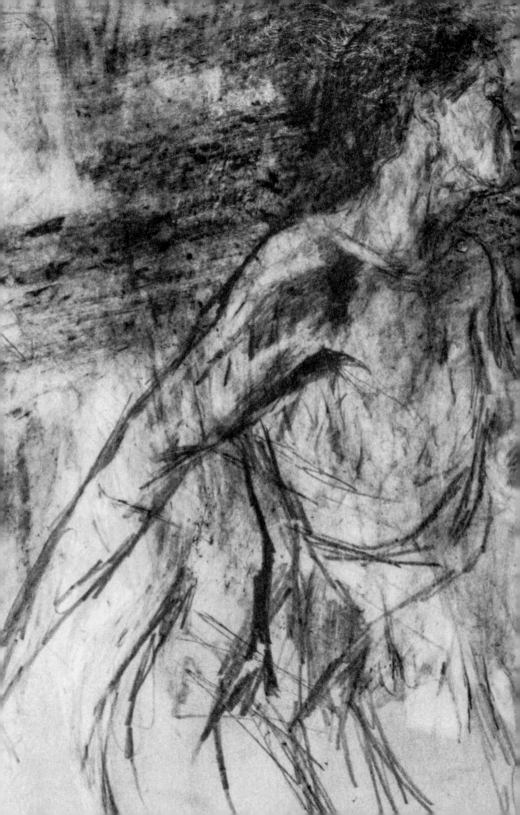

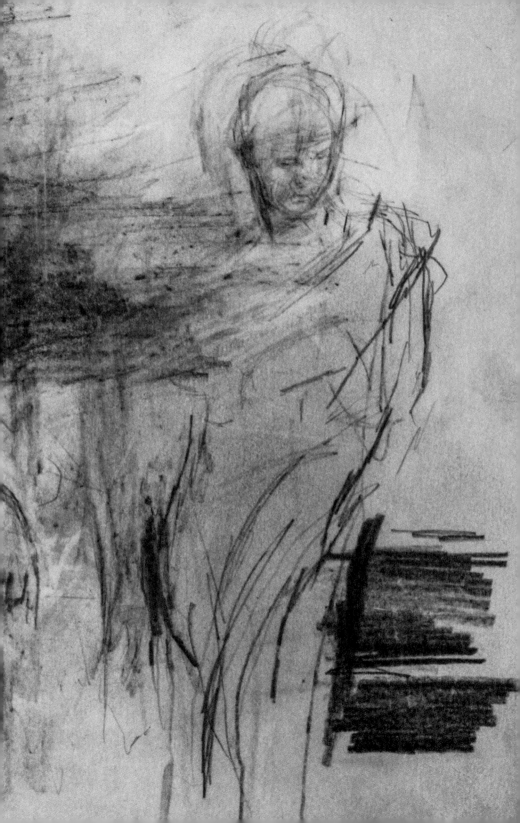

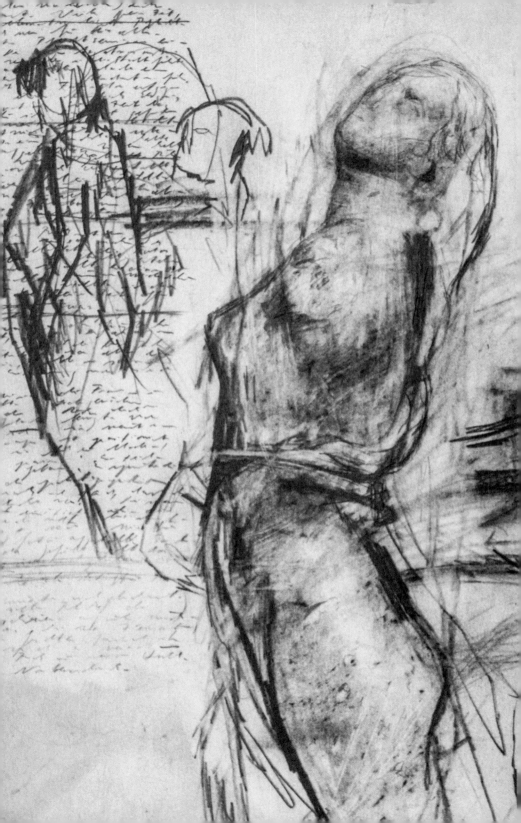

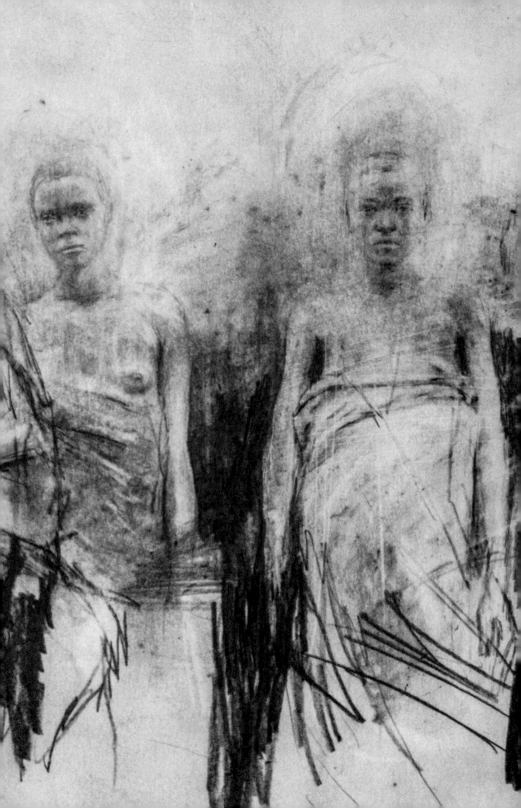

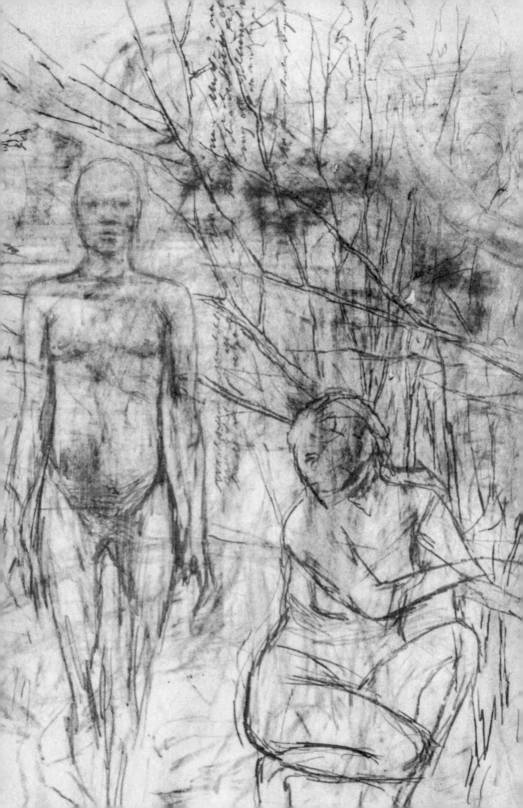

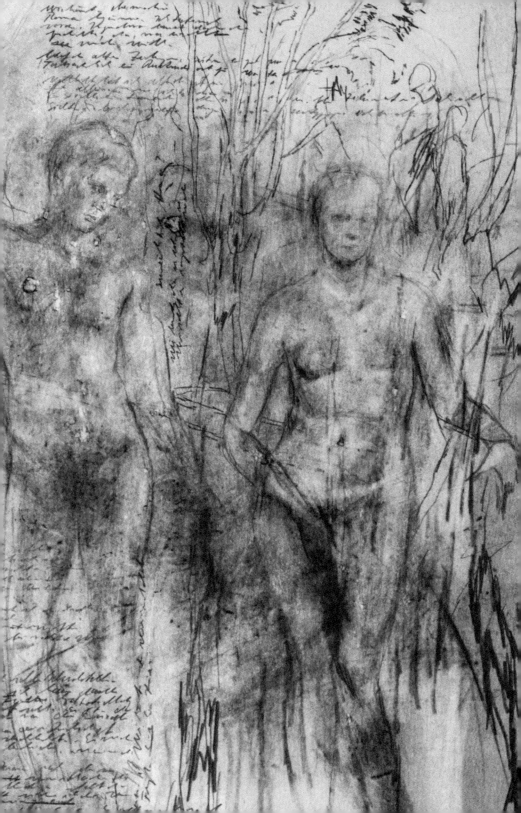

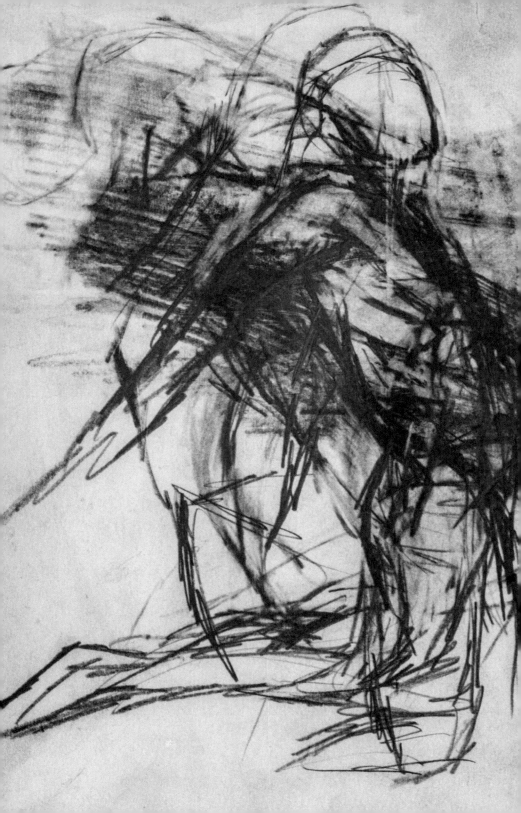

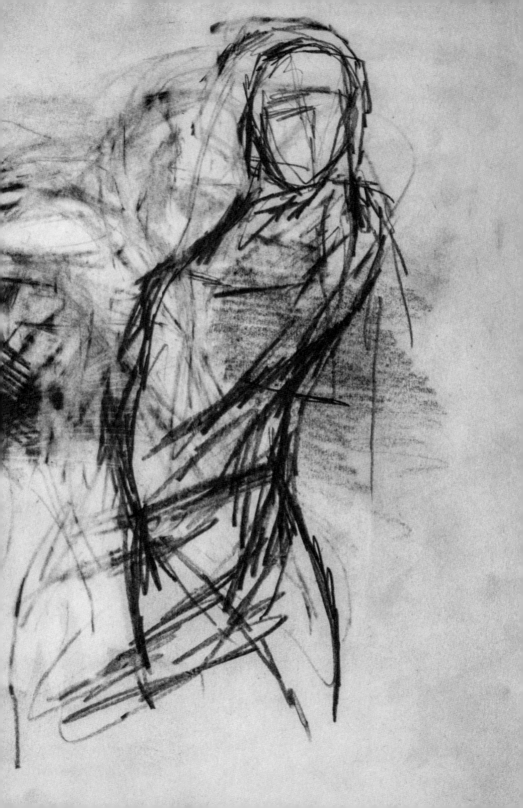

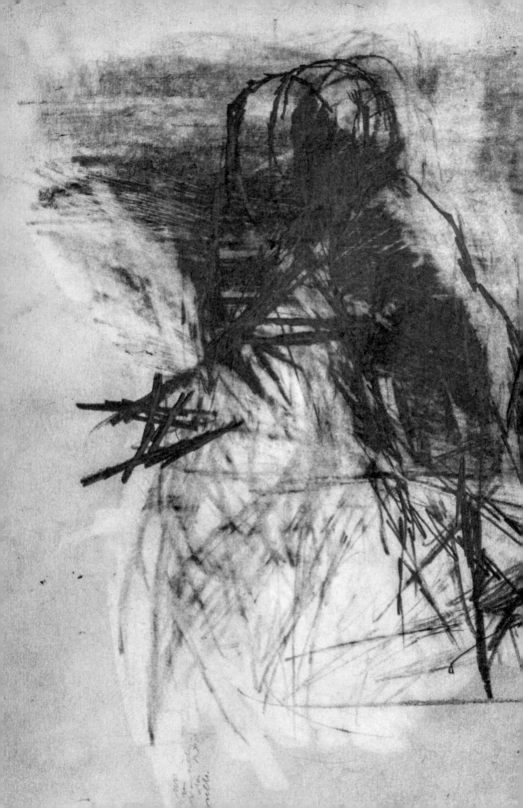

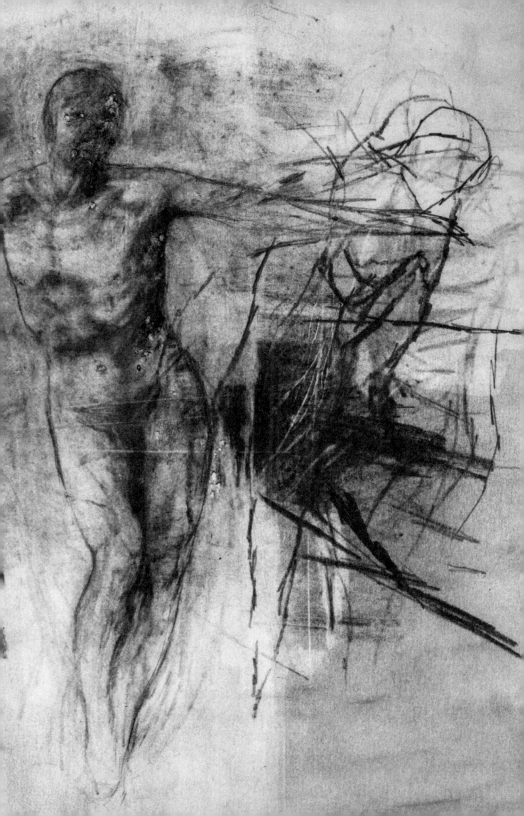

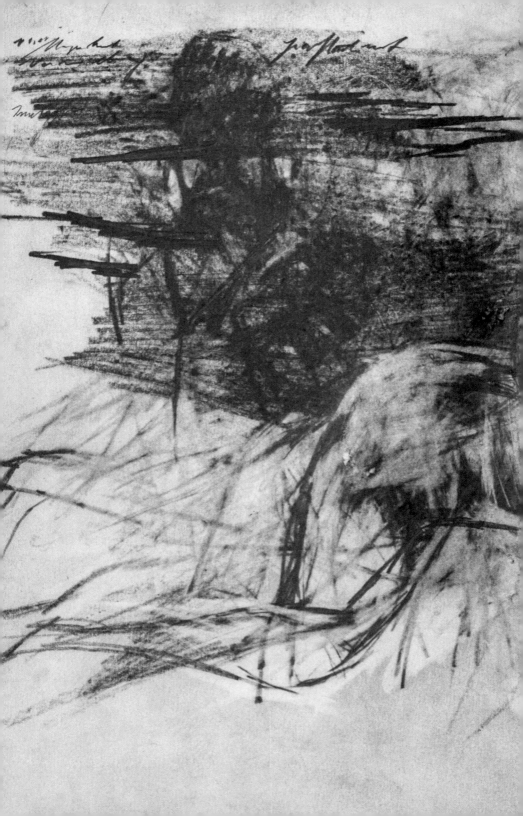

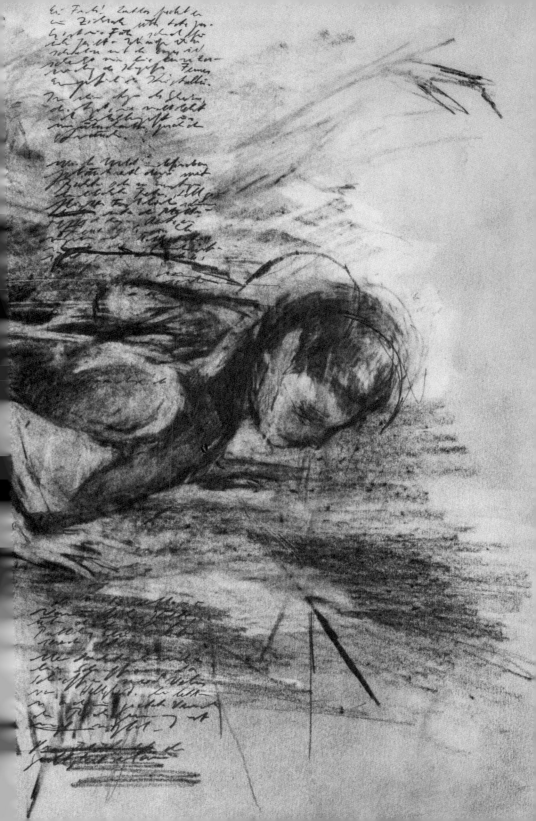

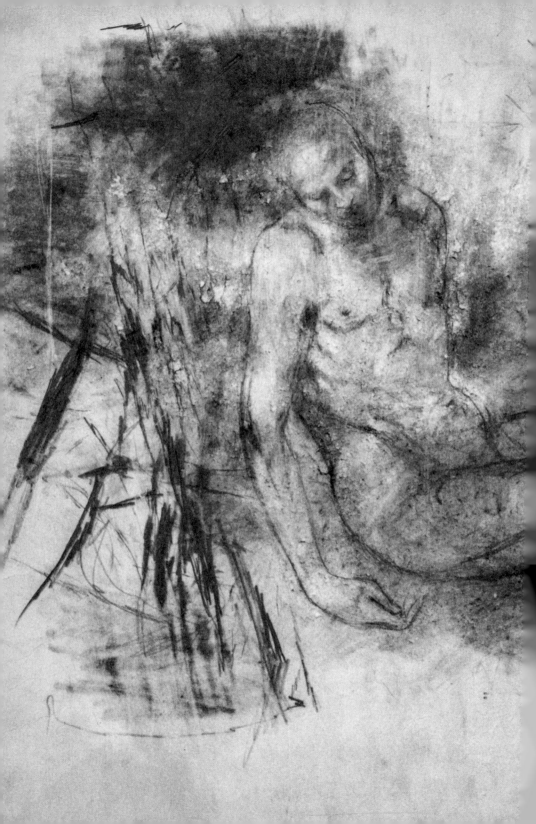

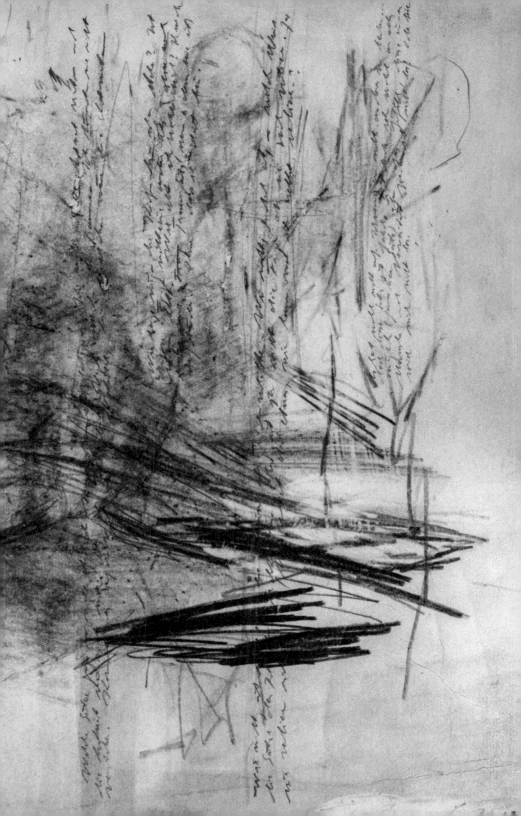

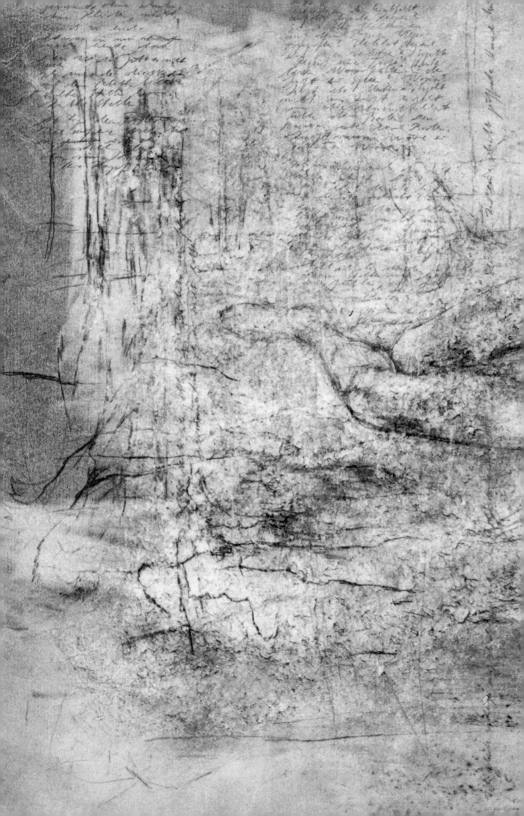

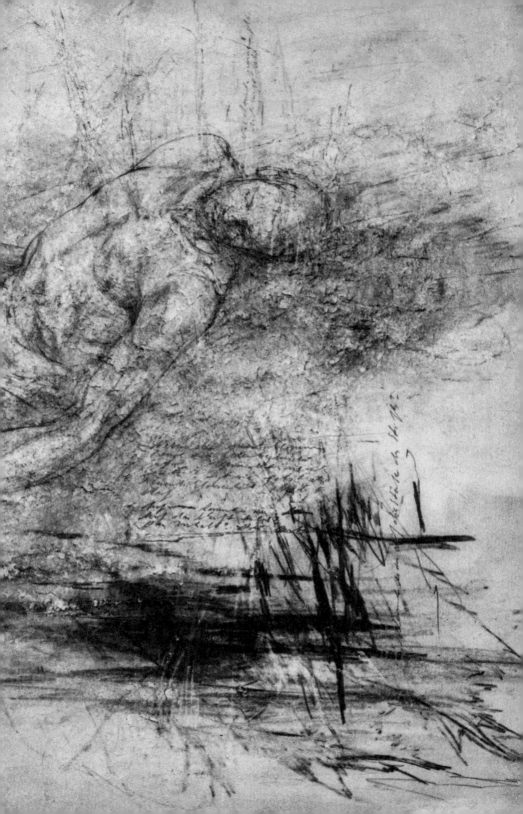

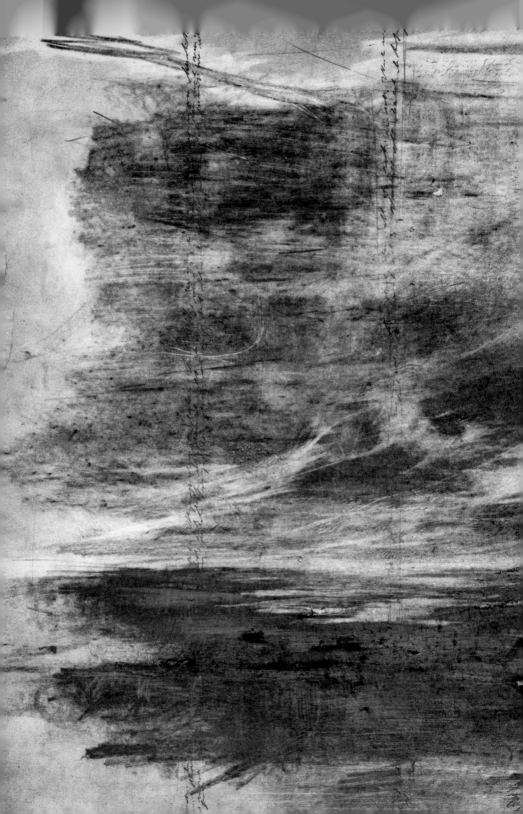

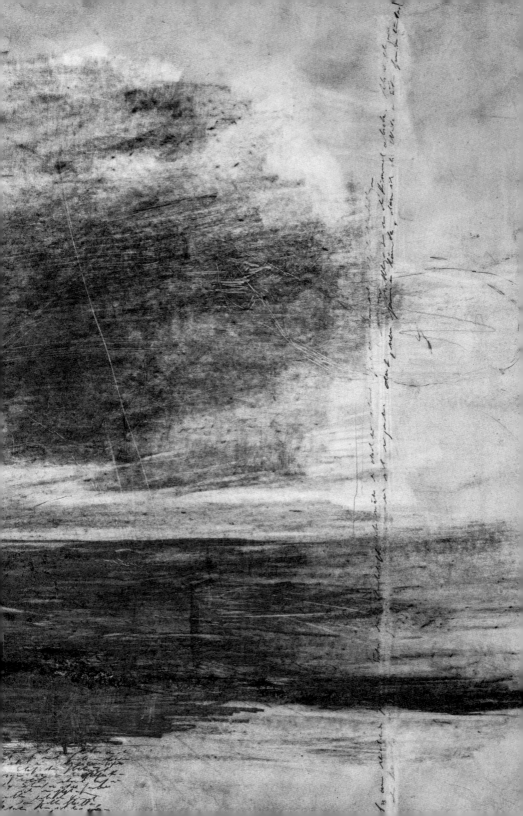

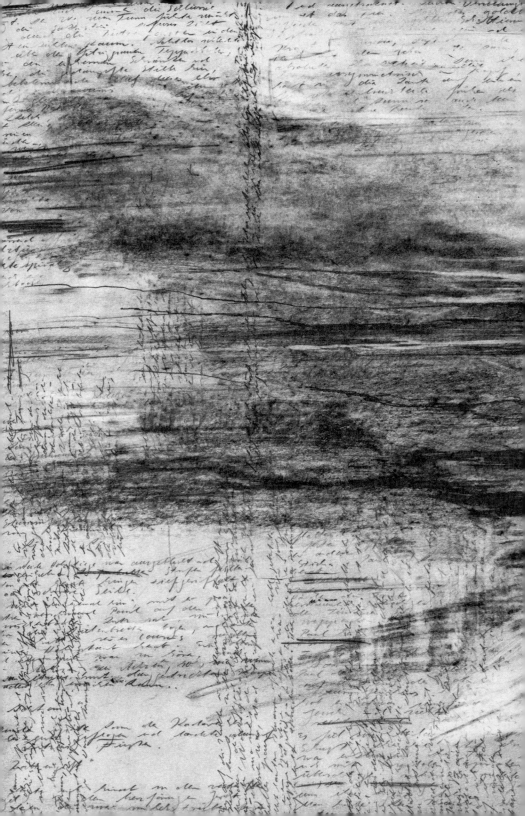

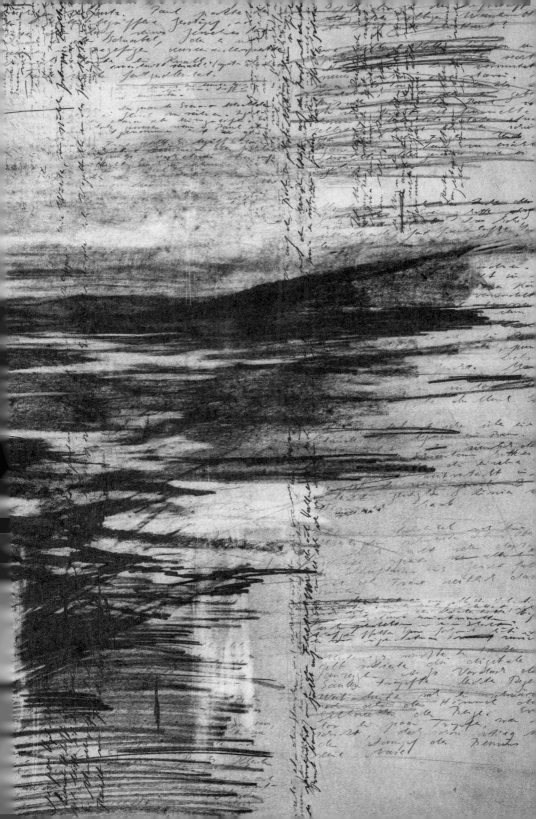

Johannes Beyerle, Jahrgang 71, lebt als frei-
schaffender Künstler in Malsburg/Vogelbach im
Südschwarzwald.

Die Arbeit am vorliegenden Buch wurde unterstützt
vom Förderkreis deutscher Schriftsteller in Baden-
Württemberg und der Stiftung der Sparkasse Mark-
gräflerland zur Förderung von Kunst und Kultur.

Dank an Sina und Marion Mangelsdorf, ohne die
das Buch nicht hätte entstehen können.

Das kursiv gesetzte Zitat auf Seite 16 ist von
T. S. Eliot, »Das wüste Land«,
die auf Seite 107 und 108 kursiv gesetzten Zitate sind
nach Gottfried Keller, »Der grüne Heinrich«.

Konzept: Johannes Beyerle, Annette Gref
Lektorat: Annette Gref
Projektkoordination: Annette Gref, Katharina Kulke
Herstellung: Amelie Solbrig
Layout, Covergestaltung und Satz:
 Victor Balko, Frankfurt am Main
Fotos: René Thoma, Studio Rolf Frei, Weil-Haltingen
Lithografie: LVD Gesellschaft für Daten-
 verarbeitung mbH, Berlin
Papier: Schleipen Kamiko Suna, 100 g/m²
Druck: Eberl & Koesel, Altusried-Krugzell

Deutscher Kunstverlag GmbH Berlin München
Lützowstraße 33
10785 Berlin
www.deutscherkunstverlag.de
Ein Unternehmen der
Walter de Gruyter GmbH Berlin Boston
www.degruyter.com

Die Deutsche Nationalbibliothek verzeichnet diese
Publikation in der Deutschen Nationalbibliografie;
detaillierte bibliografische Daten sind im Internet
über http://dnb.dnb.de abrufbar.

© 2021 Deutscher Kunstverlag GmbH
 Berlin München

ISBN 978—3—422—98430—1